SAINT CLOTH MYTHOLOGY
ONE THOUSAND WARS EDITION

CONTENTS

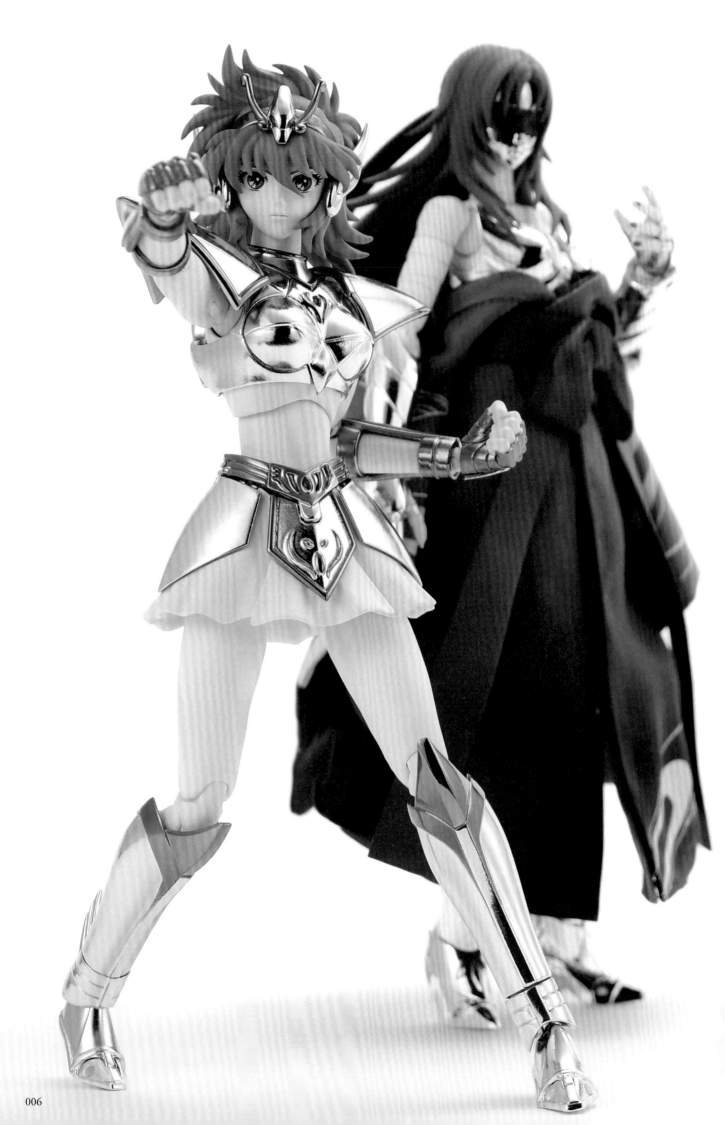

聖鬥士聖衣神話
《聖鬥士星矢 聖鬥少女翔》系列

《聖鬥士星矢 聖鬥少女翔》為《聖鬥士星矢》系列的新作動畫。就像雖然保留女性身分，卻獲准成為聖鬥士，並且以「聖鬥少女」名義奮戰的少女們為全新傳說揭開序幕一般，BANDAI SPIRITS COLLECTORS事業部的《聖鬥士星矢》可動玩偶系列「聖鬥士聖衣神話」也開始陸續推出《聖鬥少女翔》相關商品。

不僅主角小馬座翔子藉「聖鬥士聖衣神話」系列推出商品，主力商品「聖鬥士聖衣神話EX系列」也以「聖鬥少女翔版」為名，為該作所有登場的黃金聖鬥士推出了改良版商品，使得星矢世界在可動玩偶領域當中，又進一步拓展出更為寬廣的發揮空間。

接下來，就要一舉介紹備受星矢迷期待的《聖鬥少女翔》相關商品，以及目前企劃＆研發中的各式新作資訊！

「聖鬥士聖衣神話」系列
全新傳說即將展開！！

聖鬥士星矢系列最新作品
《聖鬥士星矢 聖鬥少女翔》線上播出、熱血登場!!

於《CHAMPION RED》月刊（秋田書店發行）連載中的漫畫《聖鬥士星矢 聖鬥少女翔》，在萬眾期盼中改編成動畫。繼2015年的《聖鬥士星矢 黃金魂-soul of gold-》後，這可是暌違3年之久，才終於在2018年底推出的新作動畫。相對於故事時間點與OVA冥王黑帝斯篇相同的《黃金魂》，本作背景設定在「銀河戰爭篇」至「十二宮篇」之間，從另一個觀點來描述城戶沙織和眾聖鬥少女挺身迎戰命運，從中獲得成長的故事。「聖鬥少女」乃是以侍女名義，擔任雅典娜貼身護衛的女性聖鬥士，屬於不必戴面具卻獲准成為「聖鬥士」的特例。本作人物設計乃是由師承《聖鬥士星矢》動畫、作畫界重鎮荒木製作公司的市川慶一老師，以及擅長細膩表現聖鬥少女的西野文那老師合作擔綱。兼具新穎與懷舊感，《聖鬥士星矢》的全新故事也就此展開。

【製作團隊】
編劇導演：玉川真人　編劇統籌：高橋郁子
人物設計：市川慶一、西野文那
音樂：佐橋俊彥　動畫製作：GONZO
企劃・製作：東映動畫
〔官方網站〕https://www.saintia-sho.com/

【播映・線上播出資訊】
●SKY PerfecTV!動畫套餐 for Prime Video
●ANIMAX on PlayStation（PS4）
每星期一更新 ※首播結束後只有1～3集會提供免費線上播出
●ANIMAX（BS/CS・CATV・IPTV）
●d ANIMAX（dTV頻道）

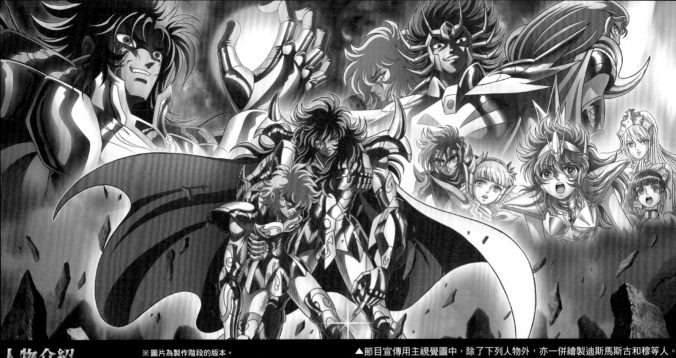

人物介紹

※圖片為製作階段的版本。

▲節目宣傳用主視覺圖中，除了下列人物外，亦一併繪製迪斯瑪斯古和穆等人。

小馬座翔子

在流星學園中等部就讀的國中女生。充滿活力，有著不服輸的個性。原本在父親開設的道場鍛鍊武藝，為拯救代替自己遭到附身的姊姊響子，決定繼承她的聖衣，選擇成為聖鬥少女。（配音：鈴木愛奈）【招式】小馬流星拳

小馬座響子

翔子的姊姊。相當替妹妹著想，為了對抗命運而當上了聖鬥少女。在發現翔子成為厄里斯附身的對象時，雖然挺身保護了她，卻也因此被俘虜至邪精靈群的據點「闇之伊甸」。（配音：M‧A‧O）【招式】小馬流星拳

城戶沙織

從亡故的祖父手中繼承古拉杜財團的領導者。雖然真實身分是戰爭女神雅典娜的化身，不過對戰鬥抱持畏懼和迷惘，而無法發揮實力。在對自身使命存有心結的情況下舉辦銀河戰爭。（配音：水瀨いのり）

海豚座美衣

氣質高雅的聖鬥少女。出身負責培育聖鬥少女的「聖學院」。自年幼起便隨侍在沙織身旁。（配音：中島愛）【招式】天使水花

孔雀座繭羅

全身包繃帶且坐著輪椅的白銀聖鬥士。據稱在聖域中具有頂尖的實力，接受雅典娜的委託，負責嚴格鍛鍊翔子。（配音：佐藤利奈）

小熊座曉鈴

（配音：三森すずこ）

北冕座卡提雅

（配音：森下由樹子）

仙后座艾爾妲

（配音：竹達彩奈）

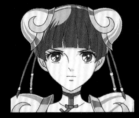

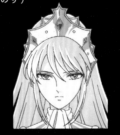

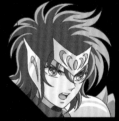

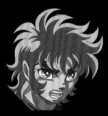

獨角獸座邪武

參與銀河戰爭，對沙織極為忠心的青銅聖鬥士。在本作中曾與過去同為聖鬥士候補生，後來卻成為邪靈士的孤兒交戰。（配音：石川英郎）

獅子座艾奧里亞

在聖域裡負責守護獅子宮，是能施展出光速拳的黃金聖鬥士。為最早察覺聖域出現異變和厄里斯動向的人。（配音：田中秀幸）

天蠍座米羅

5年前為了打倒厄里斯而展開行動時，拯救了遭到雅提襲擊的翔子姊妹。當時便奉勸響子要勇於對抗命運。（配音：關俊彥）

破滅的雅提

司掌破滅的邪精靈，在邪精靈中居於領導地位。崇拜邪精靈之母厄里斯，為使其復活，將魔掌伸向翔子姊妹。（配音：立花理香）【招式】百萬憎恨

惡意的艾默妮

司掌惡意的邪精靈。外表看似年幼少女，說話卻極為刺耳毒辣。總是抱著名為「米克」的熊布偶。（配音：高野麻里佳）【招式】夢魘算計 其他

天馬座星矢

（配音：森田成一）

雙魚座阿布羅狄

（配音：難波圭一）

雙子座撒卡

（配音：置鮎龍太郎）

殺戮的弗諾斯

司掌殺戮，罕見的男性邪精靈。有時會陷入自我陶醉，操作如同蜘蛛絲的細線與米羅交戰。（配音：野島健兒）【招式】麻醉絲 其他

獵戶座瑞吉爾

（配音：加瀨康之）

STORY

翔子是就讀於流星學園中等部的國中生，自小要好的姊姊響子在5年前到國外留學後就斷了音訊。有一天，翔子突然遭到來路不明的人物襲擊，拯救她的人，正是身穿某種護甲的響子，隨之現身的還有就讀同一所學校的城戶沙織。沙織乃是守護大地的女神雅典娜的化身，響子之前正是為了成為守護雅典娜的聖鬥少女，而持續地鍛鍊修行。襲擊翔子的人物則是「邪精靈」，聽令於雅典娜過去封印的邪神厄里斯，早從5年前就盯上身為厄里斯復活關鍵的翔子。邪神目標的少女與女神雅典娜相遇後，命運的齒輪開始轉動了。

▲在起源作品《聖鬥士星矢》中，米羅能憑藉必殺技，考驗對手的決心。在本作裡又會在什麼樣的情況下施展這記招式呢？

▲翔子因為是厄里斯的附身對象而遭襲擊。姊妹成為邪神目標所引發的悲劇，令人聯想到《聖鬥士星矢》中的瞬和一輝。

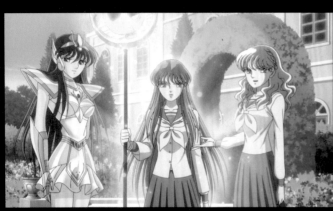

▲本作中首度揭露了沙織身穿制服的模樣。13歲的她，照理來說也得接受義務教育才對，不過基本上只有學籍與翔子同校。

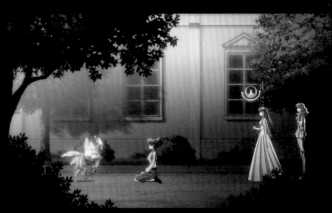

▲失去了主人的小馬座聖衣。眾聖鬥少女的聖衣亦有級別之分，現階段已確定身分的只有青銅而已。

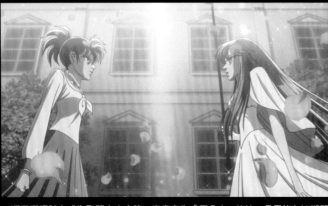

▲翔子選擇踏上成為聖鬥少女之路。究竟身為「平凡人」的她，是否能在短期間內領悟小宇宙呢？

▲據聞實力居於眾女性聖鬥士頂點的孔雀座繭蘿。她似乎也認識星矢的師傅——天鷹座魔鈴。

《聖鬥少女翔》原作漫畫介紹

原作：車田正美／漫畫：久織ちまき

這是原作者車田正美老師構思已久，描述《聖鬥士星矢》故事舞台幕後另一條戰線的外傳作品。雖然同樣是在銀河戰爭篇至十二宮篇的這段期間，卻有別於星矢等人所在的戰場，而是從另一個角度來描述城戶沙織成長為雅典娜的歷程。附帶一提，星矢等人的聖衣造型在本作中是以原作為準，因此頭部護具為頭冠型，而非TV動畫版的頭盔型。本作從《CHAMPION RED》月刊2013年10月號起一路連載至今，截至2019年8月為止，漫畫單行本已發行到第13卷。

1.為了與教皇做出了斷，沙織與星矢等人造訪聖域。本作中也有刊載這類以久織老師風格重現的《聖鬥士星矢》名場面。

2.在本作中同樣以重要人物身分大顯身手的黃金聖鬥士們。隨著故事邁入十二宮篇，眾聖鬥少女也被賦予重要的使命。

3.翔子和星矢一樣學會了流星拳。雖然本作主軸在於描述惹人憐愛的少女們如何克服心結、逐步成長，不過戰鬥時也會利用跨頁版面表現出施展必殺技的氣勢，營造出不遜於車田老師筆下漫畫的魄力。

4.亦有刊載打從《聖鬥士星矢》起就廣為人知的「聖衣分解組裝圖」。圖中是小馬座聖衣修復後的面貌。

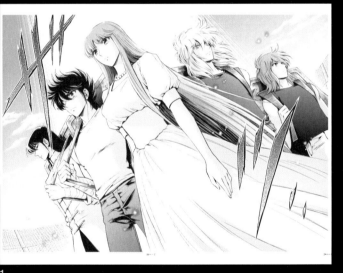

1

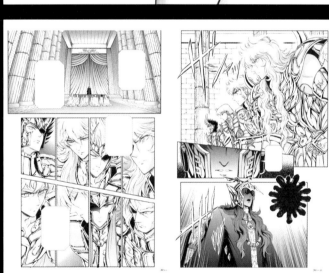

2

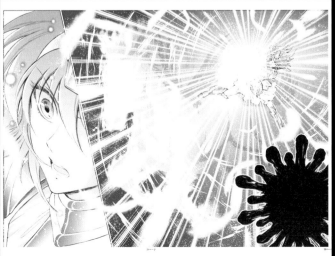

3

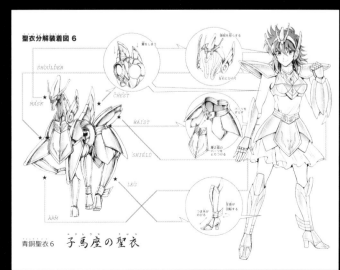

聖衣分解装着図 6

SHOULDER
MASK
CHEST
WAIST
SHIELD
LEG
ARM

青銅聖衣6　子馬座の聖衣

4

SPECIAL INTERVIEW

高橋郁子 ●《聖鬥士星矢 聖鬥少女翔》編劇統籌

《聖鬥士星矢 聖鬥少女翔》自2018年底採線上播出的形式播映。為本作擔綱編劇統籌的，正是曾經手《墓場鬼太郎》和《阿修羅》等東映動畫作品的高橋郁子老師，而且她本身其實也是一名《星矢》迷。在此要請高橋老師以製作團隊成員身分，來談談對於《星矢》系列作品的感想，以及本作的看頭何在。

——首先想請教您加入《聖鬥士星矢 聖鬥少女翔》製作團隊的經過為何？

由於我參與製作的《阿修羅》獲選為聖賽巴斯提安國際影展上映作品之一，因此便受邀與さとうけいいち監督一同前往參展。當時さとう監督正在製作《聖鬥士星矢：聖域傳說》，我便跟他聊到「我很喜歡冰河耶」，東映動畫的池澤製作人聽說這件事後顯然印象深刻，那次閒聊也就成了我加入製作團隊的契機囉。其實這是我首度擔綱編劇統籌的作品，第一份業務就是《星矢》這部經典強作，就連我自己也相當驚訝呢。

——所以高橋老師您本身也是《聖鬥士星矢》迷囉？

我當初是從TV動畫版入門的。雖然最喜歡的人物是冰河沒錯，不過我本身也對星象占卜有興趣，因此也覺得眾黃金聖鬥士同樣深具魅力。最喜歡的章節當然就屬冰河和卡妙那場師徒對決，還有原作漫畫版中的外傳《冰之國的娜塔莎》。另外，我弟弟也很喜歡《星矢》，他還買過天秤座的玩具（聖鬥士聖衣大系）呢。話說我弟是摩羯座，他肯定是覺得有武器的比較帥，才會買天秤座回來玩吧（笑）。

——請問您看過《聖鬥少女翔》漫畫原作後，有些什麼感想呢？

我知道《星矢》歷來推出許多部外傳，只是沒有全部都看過。這次也是因為要參與《聖鬥少女翔》的製作特別才找來看，結果對「居然有推出這種由女孩子當主角的作品啊！」這點大感驚訝呢。故事中還巧妙地與《聖鬥士星矢》的時間軸結合在一起，這點同樣令我這個《星矢》迷驚喜不已。就身為製作團隊一員的立場來說，久織ちまき老師的統籌能力確實值得佩服呢。

——具體來說，東映動畫公司和您開會洽談過哪些事項呢？

要充分描寫翔子、響子、沙織這幾個人物的故事，這是一開始就決定的方向。預定要改編成多少集的動畫，這點在我加入製作團隊時其實早就定案了，因此我這邊是從動畫改編內容該由原作漫畫第幾回開始，直到第幾回結束，還有每一集該把段落設在哪裡這方面洽談起的。以這類原作仍在連載的改編動畫來說，最後一集通常會比較難製作。舉例來說，雖然可以藉由新人物登場、帶出故事會有新發展的方式收尾，但這樣一來要是日後決定做第2季的話，故事上肯定會造成影響。為了避免讓觀眾感到困惑，還是盡量從原作中找出合適的劇情，告個段落會比較好。

——既然要改編成動畫，究竟會安排哪些不同於原作的發展，其實也是頗令人期待之處呢。

這次當然也準備了幾個原創的場面。不過要是讓原作裡沒有的聖鬥士出場，那麼必然會衍生新的人際關係，因此還是會盡可能避免新角色，基本上會根據原作控制在可發揮的範圍內。舉例來說，在原本的《聖鬥士星矢》中，其實對於沙織在銀河戰爭時期的心境並沒有多加著墨，這次也就往她是如何萌生身為雅典娜的自覺這類心境變化去深入發揮。

——改編這類有原作的動畫，會遇到哪些難處呢？

其實不只是《聖鬥少女翔》，改編動畫本身必然已經預設好總片長，接下來就得針對要以原作的哪些部分為基礎、採用哪個部分作為段落進行拿捏取捨。這次其實也有我個人很喜歡的場面，不過對於動畫劇情主線來說毫無影響，最後不得不刪掉。老實說，那是非常希望能看到改編成動畫影像的場面，說是忍痛割捨真的毫不誇張（笑）。另外，就個人撰寫台詞的經驗來說，只要夠喜歡這個人物，即使自由發揮也不至於產生個性前後矛盾的問題呢。不過當然也還是得針對「這個人應該不會講出那種話」之類的細節加以微調。其實以這部作品來說，還好我自己對《星矢》有一定程度的了解，在編撰設定方面一點都不費事呢。

——構思每一集該把「段落」設在哪裡才好，也很累人呢。

真的很辛苦呢。畢竟每一集都得規劃出高潮才行。原作是在月刊上連載，每一回都得安排一段劇情高潮才行，不過動畫得把好幾回串連成單集的故事，因此要設法把劇情起伏走向相似的部分整合在一起才行。

——高橋老師在詮釋時，格外花心思的是哪個部分呢？

當然還是在於描寫翔子、響子、沙織的心境變化囉。主角翔子起初處於被捲入戰鬥中的立場，她選擇對抗命運之後獲得了明顯的成長。至於沙織則是雖然知道自己身為雅典娜的使命，但心裡仍有著屬於普通少女的一面。在描寫這類內心情感之餘，也讓她透過與翔子等人交流，逐漸萌生身為雅典娜的自覺。響子這邊自然也是把重點放在她對妹妹始終不變的愛囉。能像這樣寫出表現她們心境的台詞，就連我自己也樂在其中呢。

——是否有您覺得特別容易詮釋，或是格外喜愛的人物呢？

我很喜歡原作，因此覺得所有人物都很容易詮釋呢。最喜歡的人物是繭羅，當初看原作時就覺得「她真是帥氣極了！」呢。至於敵方人物則是比較喜歡弗諾斯和瑞吉爾。其實我原本打算更深入地描寫弗諾斯這個人物，打算為他多加幾句台詞，可惜片長實在不夠，最後只好放棄這個念頭。這點令我覺得相當扼腕呢。

——畢竟是個在原作裡出場沒多久就被打倒的人物呢。

的確如此呢。不過出場就只是為了當砲灰也未免太可憐了，原本想在相當有限的戲份中多加幾句台詞，好好表現他的心情，也就是……他不是戀母情結啦（笑）。為了不讓他思慕母親的心情被當成笑話看，我實在很想加句會令人感傷的台詞輔助說明一下。不過要是在這裡花太多心思的話，可能會影響到原有場面打算傳達的意義，因此最後還是放棄了這個做法。

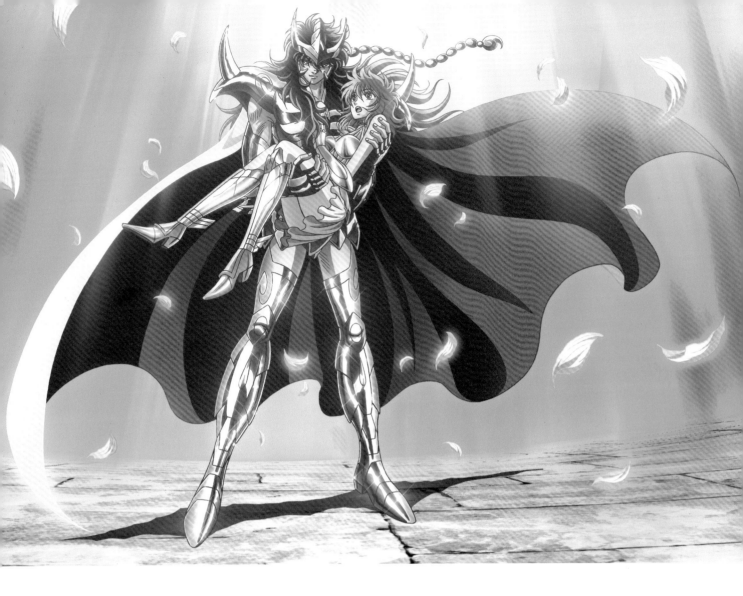

——剛才您說過自己是冰河迷，這樣看來高橋老師是比較喜歡深愛著母親的人物囉？

真的耶！聽你這樣一說，我才恍然大悟呢。這兩個人物確實都深愛母親呢（笑）。或許是受到母子關係的描述，還有尋求母愛歷程的魅力所吸引吧。劇場版動畫《阿修羅》也是如此，舞台劇原創作品裡也有不少講述親子的故事。對了，我的動畫界出道作《物怪》第一段故事「座敷童子篇」，也是在描述母子親情呢。

——話說在充滿聖鬥少女活躍場面的本作中，繭羅和瑞吉爾是相對罕見的「聖鬥士」呢。

撰寫繭羅的台詞時，我要求必須達到自己也覺得「真是帥氣極了」的程度才行呢。我有過練劍道的經驗，因此多少能理解何謂精神層面的戰鬥。畢竟那是一個「一旦覺得自己會輸，那就真正敗北了」的世界，因此也會藉由繭羅和瑞吉爾的台詞來闡述這類信念。就這點來說，繭羅是懷抱著愛之深、責之切的心情，嚴格鍛鍊激勵翔子等人，可說是促成她們成長的重要人物呢。

——就撰寫劇本的立場來說，格外令您期待能以動畫影像來呈現的是哪個場面呢？

當然就屬接觸到沙織內心層面的部分囉。這是其他《星矢》系列作品甚少著墨之處，我也就這方面深入描寫一番。舉例來說，作惡夢場面之類的部分，就是根據原作做進一步發揮。因此我格外期待這部分能早日以動畫的方式來呈現呢。

——能藉工作之便為黃金聖鬥士撰寫專屬台詞，這對聖鬥士迷來說是再幸福也不過的事了呢。

我真的高興到不得了呢（笑）。當然也有不少台詞是根據原作撰

寫的，不過一想到「可以由我來詮釋米羅的表現耶」，還是覺得萬分驚喜、感動不已呢。

——請您簡述一下本作的看點。

當然就是翔子、響子、沙織的成長囉。像這樣描述「在戰鬥中獲得成長」，亦是《星矢》原作的主題所在，這部作品則是往「少女情結」的方向著墨更多。另外，作品本身是描述銀河戰爭和十二宮篇背後的另一個故事，翔子她們的行動和這一連串戰鬥之間究竟有什麼關聯，這方面也相當值得資深聖鬥士迷期待喔。實際看過動畫後，大家肯定會驚呼「那時還發生這種事！」喔。

——最後要請您說說希望傳達給眾聖鬥士迷知曉的想法。

無論是喜歡起源作品《聖鬥士星矢》的聖鬥士迷，還是《聖鬥少女翔》迷，肯定都能從這部作品中感受到車田正美老師筆下世界觀的魅力。我個人也是十分喜愛這個世界觀的聖鬥士迷之一，因此可說是懷抱著敬愛的心情投身其中。撰寫劇本時是以翔子、響子、沙織這3名女孩作為故事的支柱，力求表現出像《星矢》一樣能令人感受到小宇宙彼此激昂衝撞的故事。搭配上團隊成員精心繪製的作畫後，肯定能構成更具魅力的動畫作品。屆時還請各位務必準時收看喔。

高橋郁子
12月2日出生，出身東京都。自日本映畫學校（現為日本映畫大學）畢業後，開始以舞台（朗讀劇）劇作＆演出家身分展開活動。動畫界的出道作為《物怪》。代表作為《墓場鬼太郎》、《RoboDz 風雲篇》、《二十面相少女》、《圖書館戰爭》、《美膚一族》、《青之驅魔師》、《高校星歌劇》，以及劇場版動畫《阿修羅》等作品。

對抗自身命運而覺醒的「聖鬥少女」
EQUULEUS SHOKO

小馬座翔子

　　小馬座翔子為《聖鬥士星矢 聖鬥少女翔》的主角。小馬座聖衣原本屬於姊姊響子，不過在企圖復活邪神厄里斯的陰謀下，響子被邪精靈破滅的雅提擄走，因此由翔子繼承這件聖衣。

　　這件是「聖鬥士聖衣神話」《聖鬥士星矢 聖鬥少女翔》系列的首款商品。以整個系列的女性人物商品來說，假如僅就全新商品這個範圍來說，這還是繼女神雅典娜之後的頭一款商品呢。本件模型運用自女神雅典娜起所培育的女性人物素體技術，因此得以充分比照動畫，重現翔子的形象。

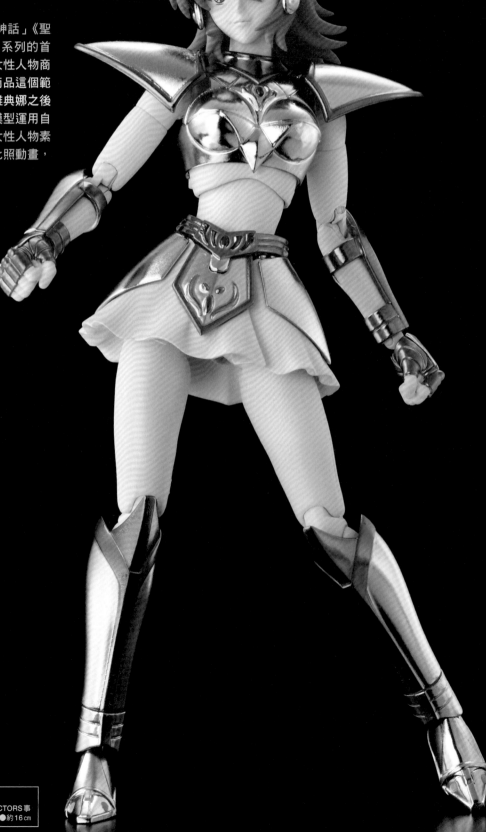

聖鬥士聖衣神話 小馬座翔子
●發售商／BANDAI SPIRITS COLLECTORS事業部　●8100円／2019年5月發售　●約16cm

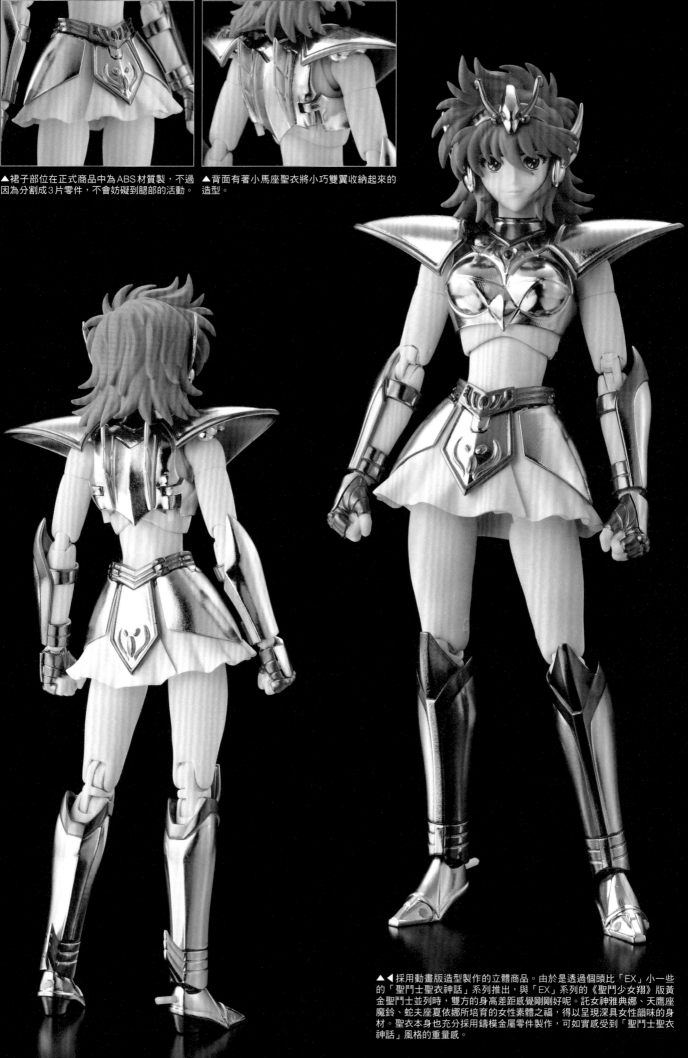

▲裙子部位在正式商品中為ABS材質製，不過因為分割成3片零件，不會妨礙到腿部的活動。

▲背面有著小馬座聖衣將小巧雙翼收納起來的造型。

▲◀採用動畫版造型製作的立體商品。由於是透過個頭比「EX」小一些的「聖鬥士聖衣神話」系列推出，與「EX」系列的《聖鬥少女翔》版黃金聖鬥士並列時，雙方的身高差距感覺剛剛好呢。託女神雅典娜、天鷹座魔鈴、蛇夫座夏依娜所培育的女性素體之福，得以呈現深具女性韻味的身材。聖衣本身也充分採用鑄模金屬零件製作，可如實感受到「聖鬥士聖衣神話」風格的重量感。

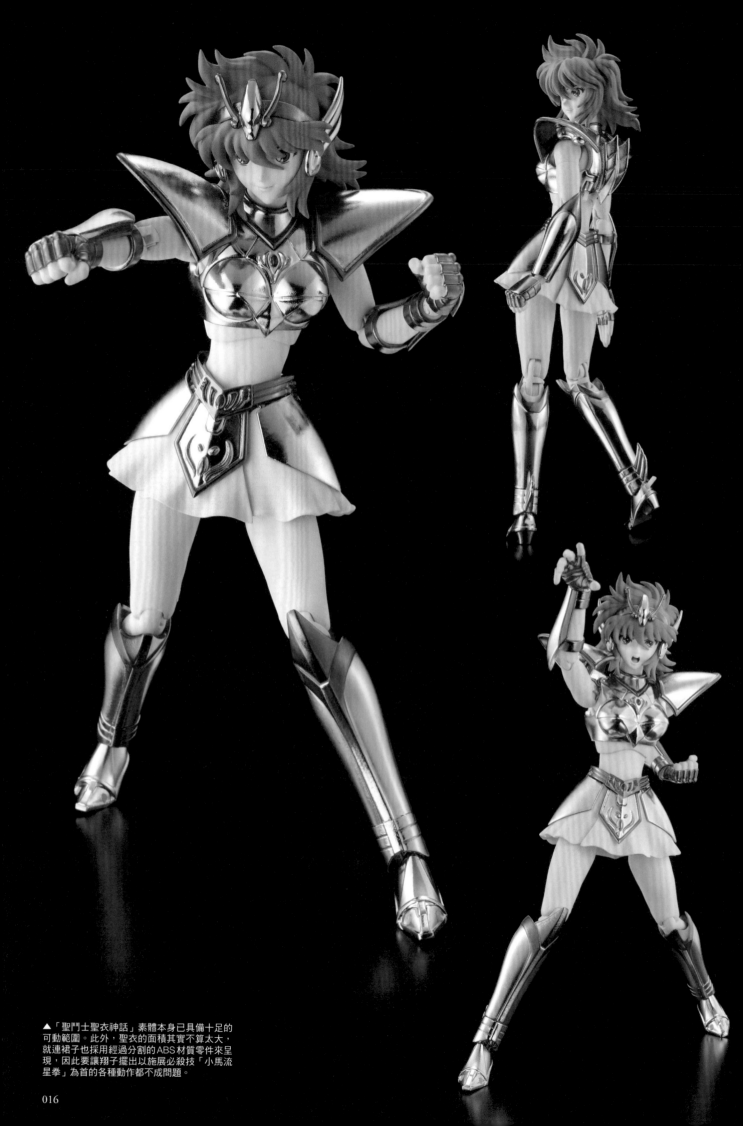

▲「聖鬥士聖衣神話」素體本身已具備十足的
可動範圍。此外，聖衣的面積其實不算太大，
就連裙子也採用經過分割的ABS材質零件來呈
現，因此要讓翔子擺出以施展必殺技「小馬流
星拳」為首的各種動作都不成問題。

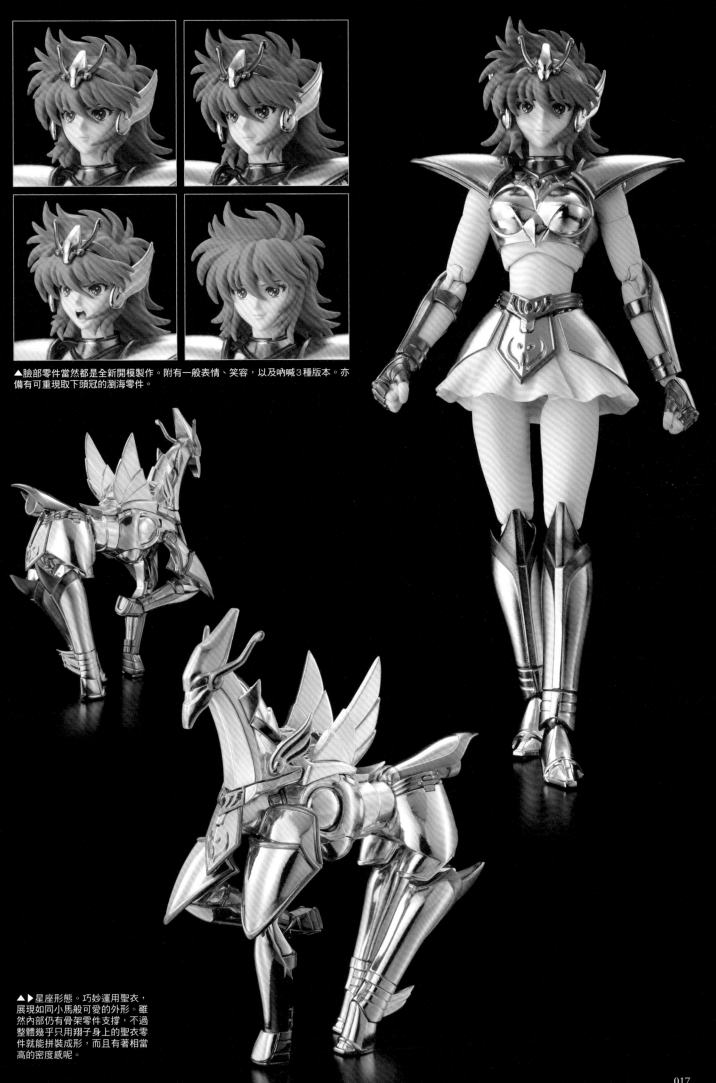

▲臉部零件當然都是全新開模製作。附有一般表情、笑容，以及吶喊3種版本。亦備有可重現取下頭冠的瀏海零件。

▲▶星座形態。巧妙運用聖衣，展現如同小馬般可愛的外形。雖然內部仍有骨架零件支撐，不過整體幾乎只用翔子身上的聖衣零件就能拼裝成形，而且有著相當高的密度感呢。

聖域頂尖的女性白銀聖鬥士
PAVO MAYURA

孔雀座繭羅

「孔雀座繭羅」為全身包著繃帶且坐在輪椅上的白銀聖鬥士，更是一名擁有聖域頂尖實力的女性聖鬥士。她還以擅長培育聖鬥士聞名，剛覺醒為聖鬥少女的翔子也因此委由她訓練。

在此要介紹《聖鬥士星矢 聖鬥少女翔》研發中的孔雀座繭羅。她前所未有的獨特模樣究竟會以何等規格來呈現，這點頗令人好奇呢。照片中為研發階段的試作品。

> 聖鬥士聖衣神話 孔雀座繭羅
> ●發售商／BANDAI SPIRITS COLLECTORS事業部
> ●價位未定，發售時期未定 ●約16cm

▶▼這就是與小馬座翔子同屬聖鬥士聖衣神話系列，目前研發中的孔雀座繭羅。從照片可知，現階段是直接在素體上製作出繃帶等細部結構，並且以布料呈現堪稱特徵的和服。

※照片為研發中的原型

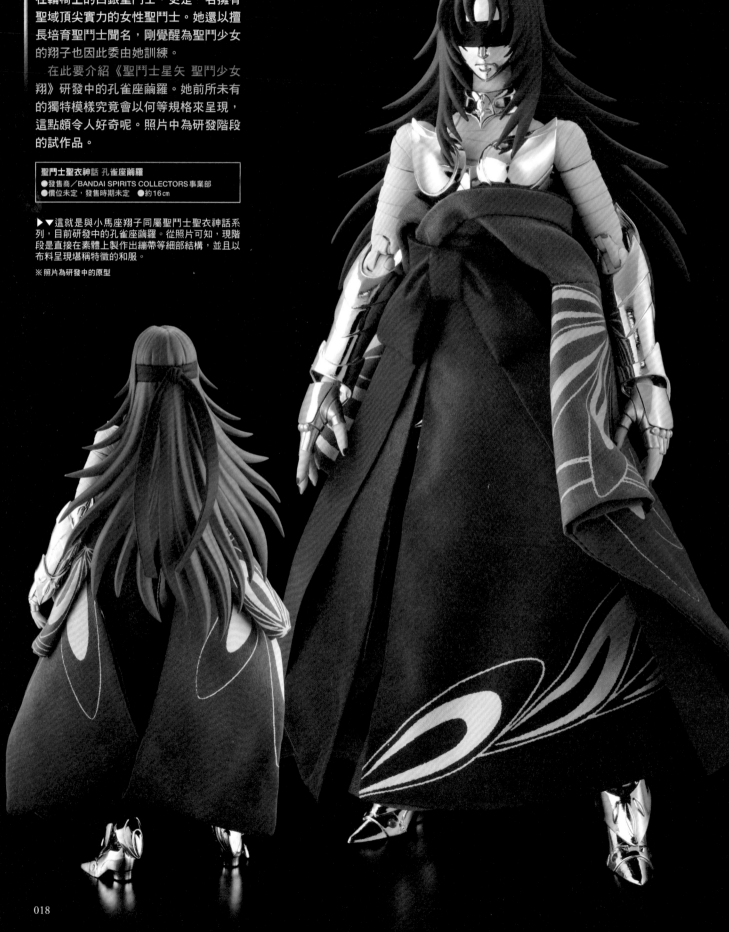

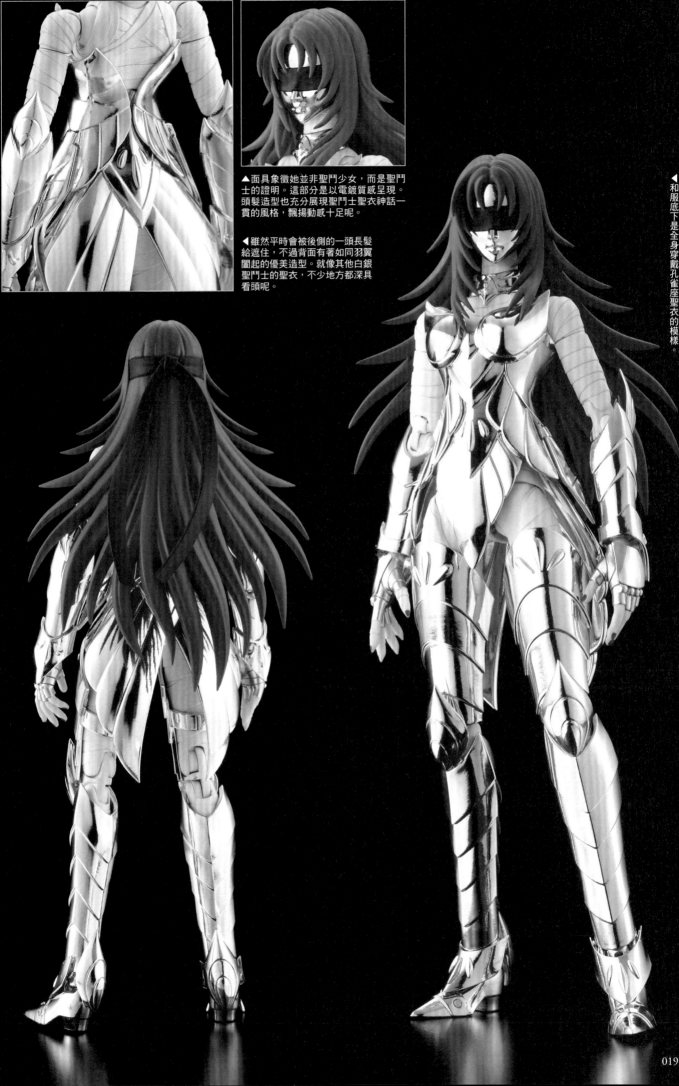

▲面具象徵她並非聖鬥少女，而是聖鬥士的證明。這部分是以電鍍質感呈現。頭髮造型也充分展現聖鬥士聖衣神話一貫的風格，飄揚動感十足呢。

◀雖然平時會被後側的一頭長髮給遮住，不過背面有著如同羽翼闊起的優美造型。就像其他白銀聖鬥士的聖衣，不少地方都深具看頭呢。

◀和服底下是全身穿戴孔雀座聖衣的模樣。

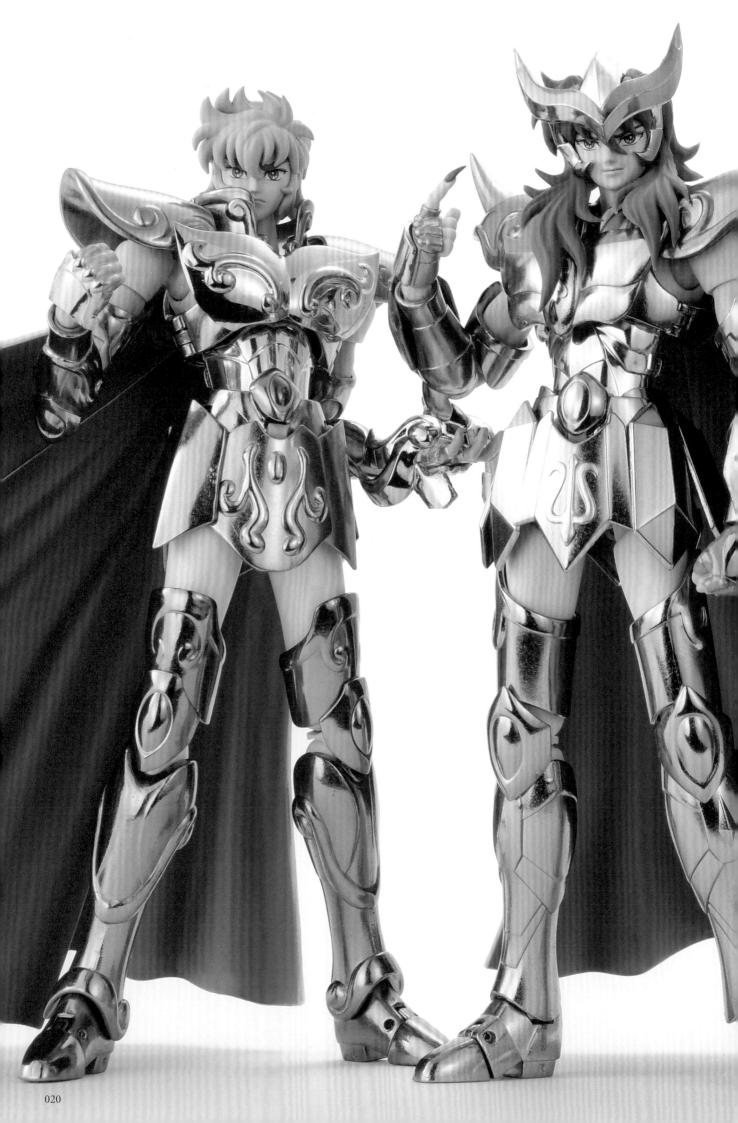

「聖鬥士聖衣神話EX」
SAINTIA SHO COLOR EDITION 系列

動畫《聖鬥士星矢 聖鬥少女翔》並非只有翔子等聖鬥少女們的活躍表現，亦有眾黃金聖鬥士登場一顯身手，因此也根據這點推出了「SAINTIA SHO COLOR EDITION」。商品本身是將既有的「聖鬥士聖衣神話EX」黃金聖鬥士比照動畫更改配色，共通點在於襯衣更改為白色，披風內側則是更換成藍色（起初在版權插圖中是將披風內側畫成紅色，不過後來改為藍色）。除此以外，還有局部的臉孔零件和配件為全新開模製作，增添改良版要素，堪稱是聖鬥士迷絕對不能錯過的逸品呢。

接下來要介紹目前已經發售的米羅，以及研發中的艾奧里亞。

引領聖鬥少女的黃金聖鬥士
SCORPIO MILO

天蠍座米羅

　　天蠍座米羅可說是《聖鬥士星矢 聖鬥少女翔》中登場頻率最高，在故事中也扮演了重要角色的黃金聖鬥士。這款「SAINTIA SHO COLOR EDITION」除了更改配色之外，還為堪稱米羅代名詞的「深紅毒針」重現以手掌零件追加了新版本。相較於以往的商品，這款米羅更生動地展現他的英姿，彰顯主要角色的風範。

聖鬥士聖衣神話 EX 天蠍座米羅
SAINTIA SHO COLOR EDITION
●發售商／BANDAI SPIRITS COLLECTORS事業部
●9720円，2019年3月發售　●約18cm

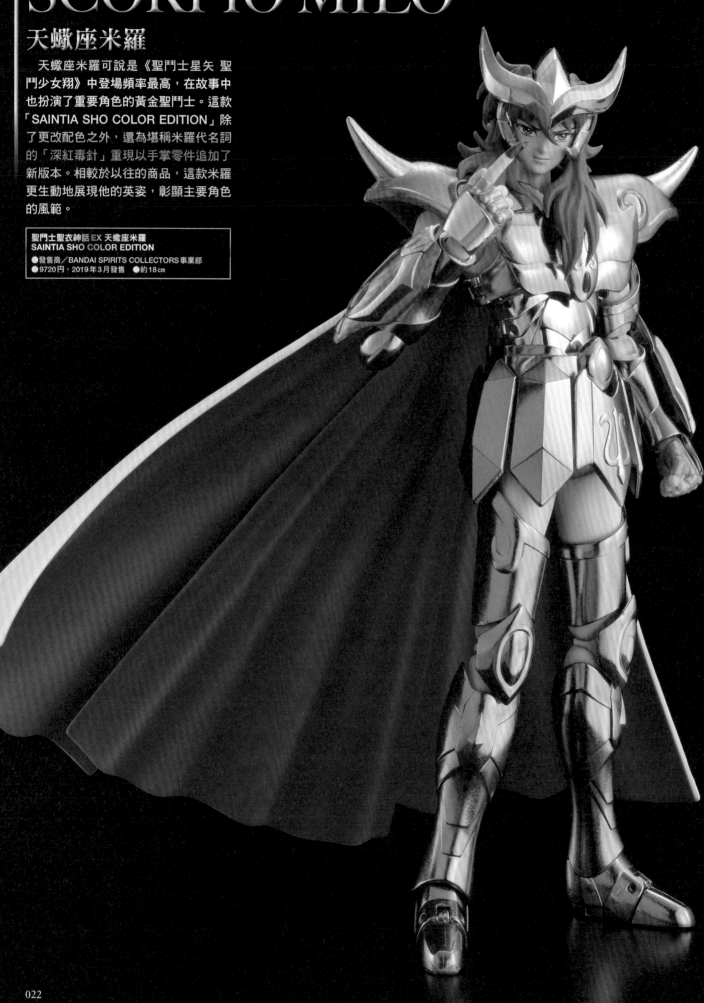

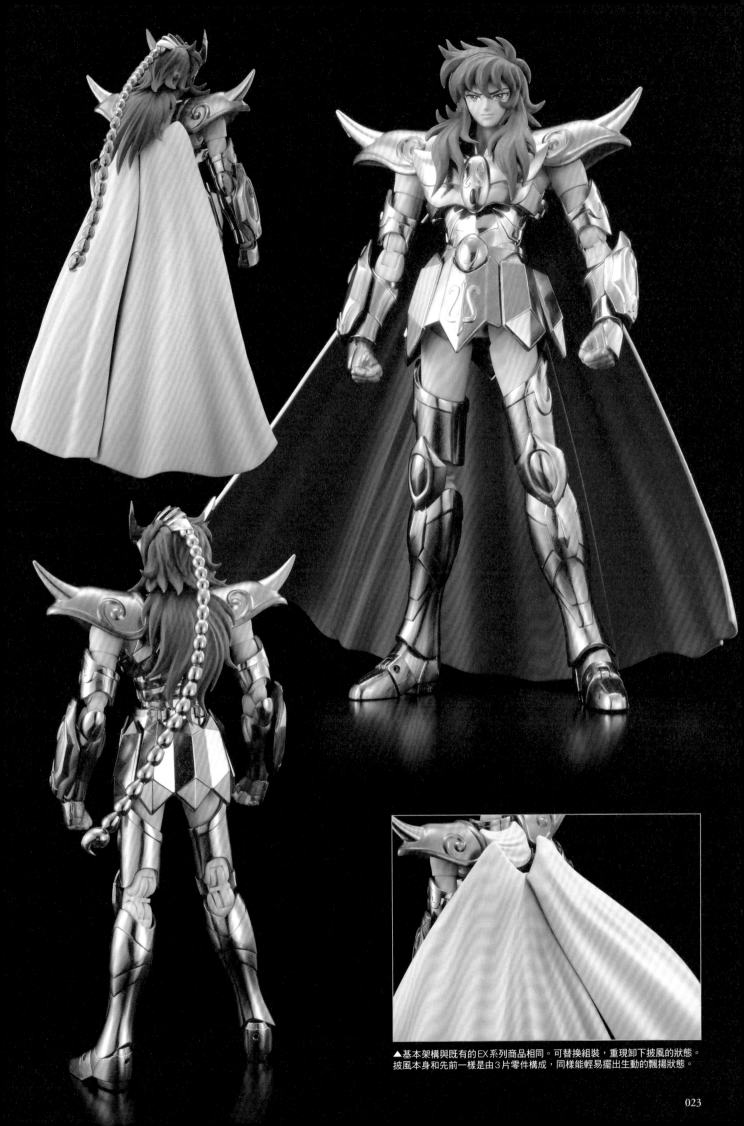

▲基本架構與既有的EX系列商品相同。可替換組裝，重現卸下披風的狀態。
披風本身和先前一樣是由3片零件構成，同樣能輕易擺出生動的飄揚狀態。

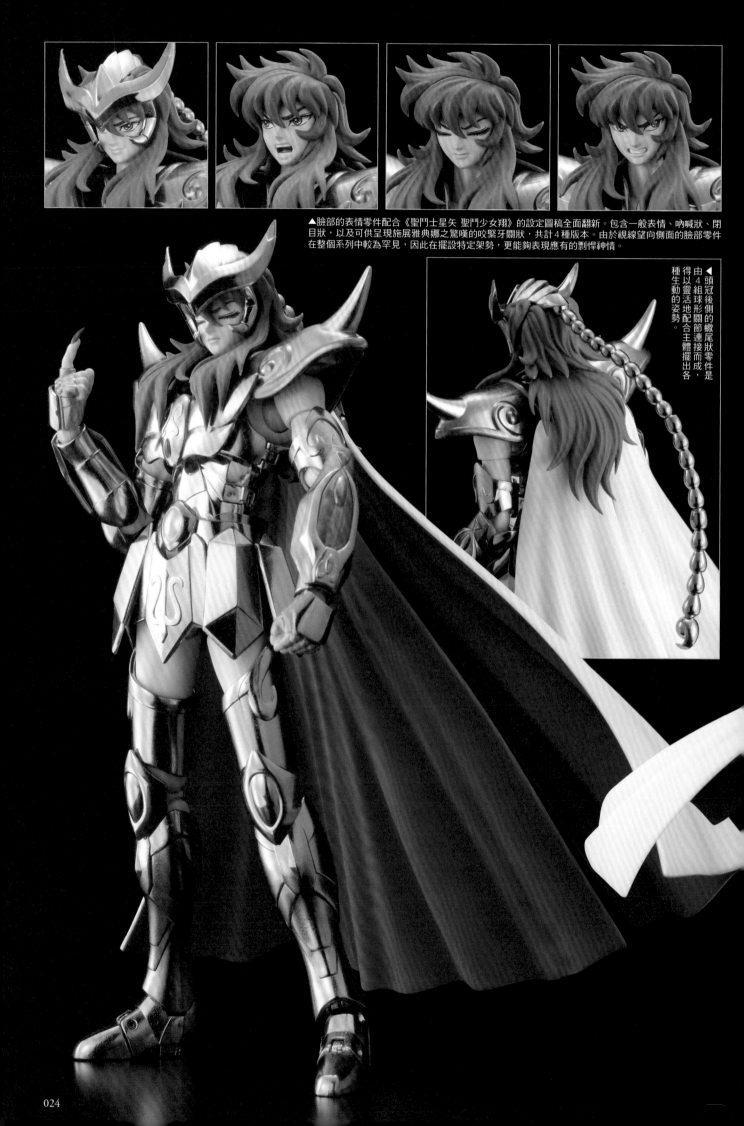

▲臉部的表情零件配合《聖鬥士星矢 聖鬥少女翔》的設定圖稿全面翻新。包含一般表情、吶喊狀、閉目狀，以及可供呈現施展雅典娜之驚嘆的咬緊牙關狀，共計4種版本。由於視線望向側面的臉部零件在整個系列中較為罕見，因此在擺設特定架勢，更能夠表現應有的剽悍神情。

▼頭冠後側的蠍尾狀零件是由4組球形關節連接而成，得以靈活地配合主體擺出各種生動的姿勢。

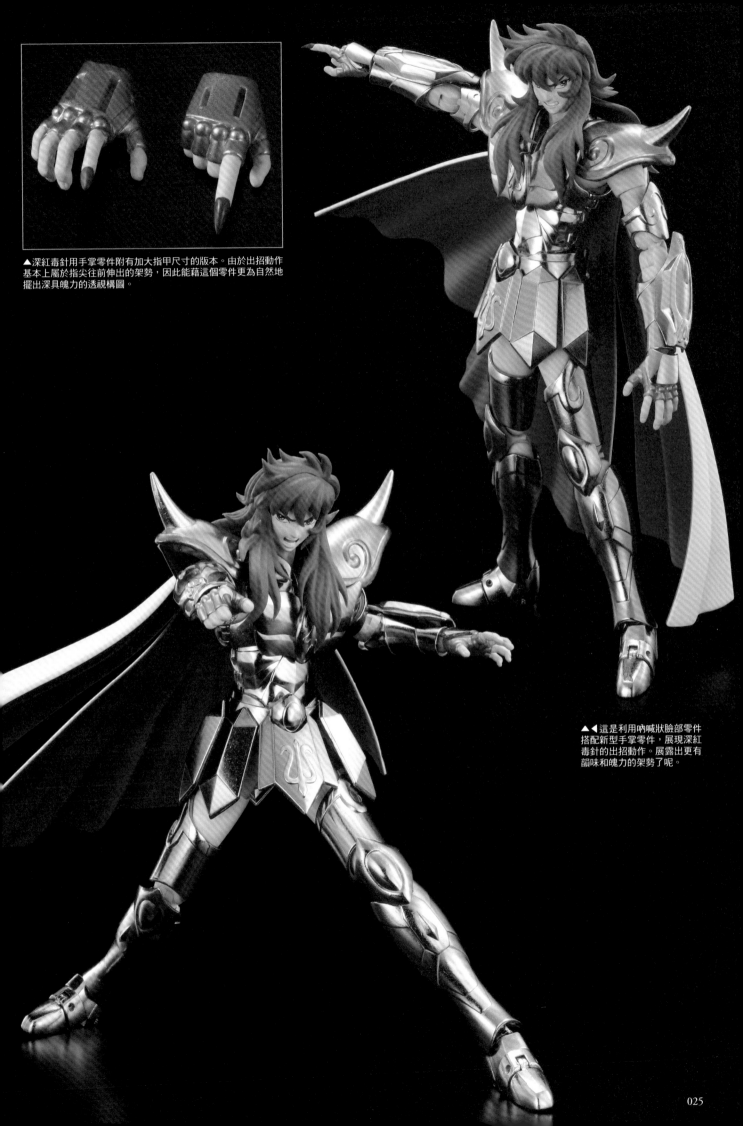

▲深紅毒針用手掌零件附有加大指甲尺寸的版本。由於出招動作基本上屬於指尖往前伸出的架勢，因此能藉這個零件更為自然地擺出深具魄力的透視構圖。

▲◀這是利用吶喊狀臉部零件搭配新型手掌零件，展現深紅毒針的出招動作。展露出更有韻味和魄力的架勢了呢。

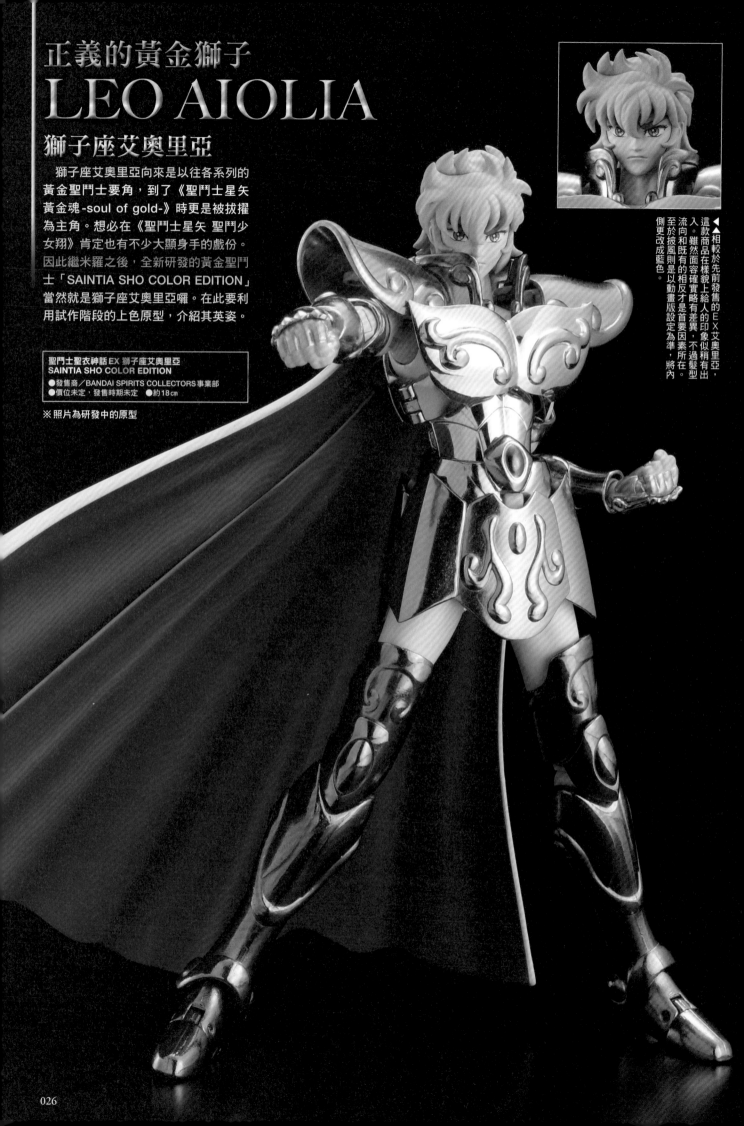

正義的黃金獅子
LEO AIOLIA
獅子座艾奧里亞

獅子座艾奧里亞向來是以往各系列的黃金聖鬥士要角，到了《聖鬥士星矢 黃金魂-soul of gold-》時更是被拔擢為主角。想必在《聖鬥士星矢 聖鬥少女翔》肯定也有不少大顯身手的戲份。因此繼米羅之後，全新研發的黃金聖鬥士「SAINTIA SHO COLOR EDITION」當然就是獅子座艾奧里亞囉。在此要利用試作階段的上色原型，介紹其英姿。

聖鬥士聖衣神話EX 獅子座艾奧里亞
SAINTIA SHO COLOR EDITION
●發售商／BANDAI SPIRITS COLLECTORS事業部
●價位未定，發售時期未定　●約18cm

※照片為研發中的原型

▲相較於先前發售的EX艾奧里亞，這款商品在樣貌上給人的印象似稍有出入。雖然面容確實略有差異，不過和既有的相反才是首要因素所在。至於披風則是以動畫版設定為準，將內側更改成藍色。

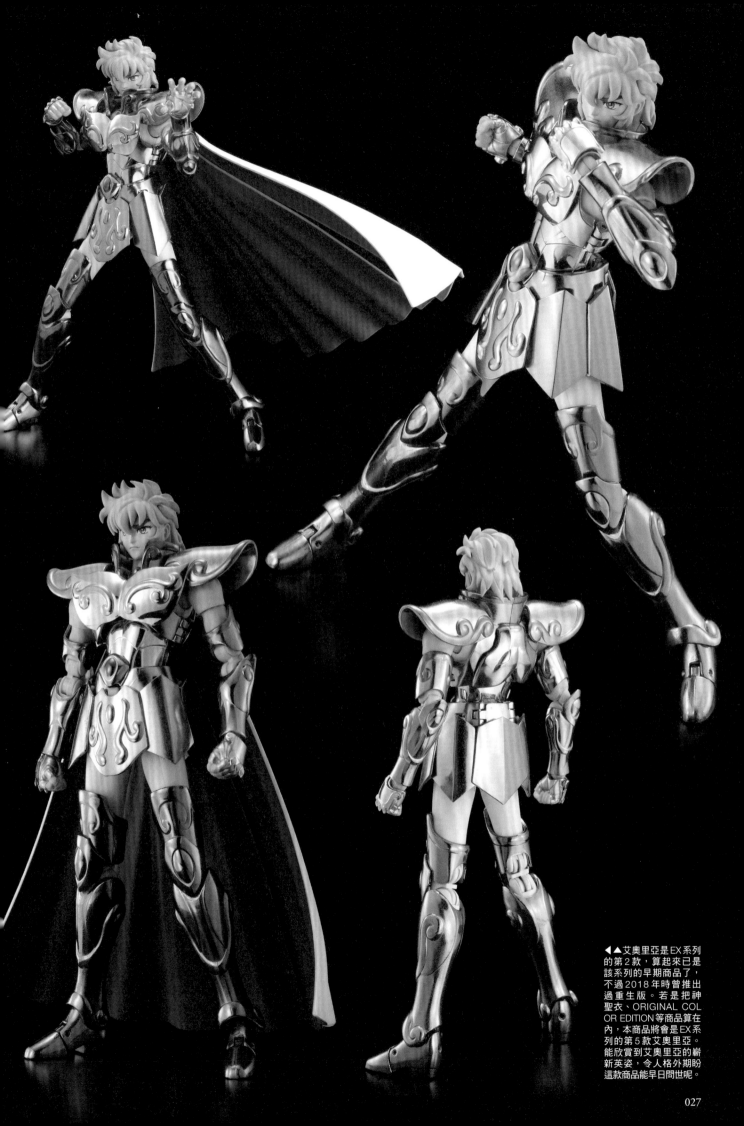

▲◀艾奧里亞是EX系列的第2款，算起來已是該系列的早期商品了，不過2018年時曾推出過重生版。若是把神聖衣、ORIGINAL COLOR EDITION等商品算在內，本商品將會是EX系列的第5款艾奧里亞。能欣賞到艾奧里亞的嶄新英姿，令人格外期盼這款商品能早日問世呢。

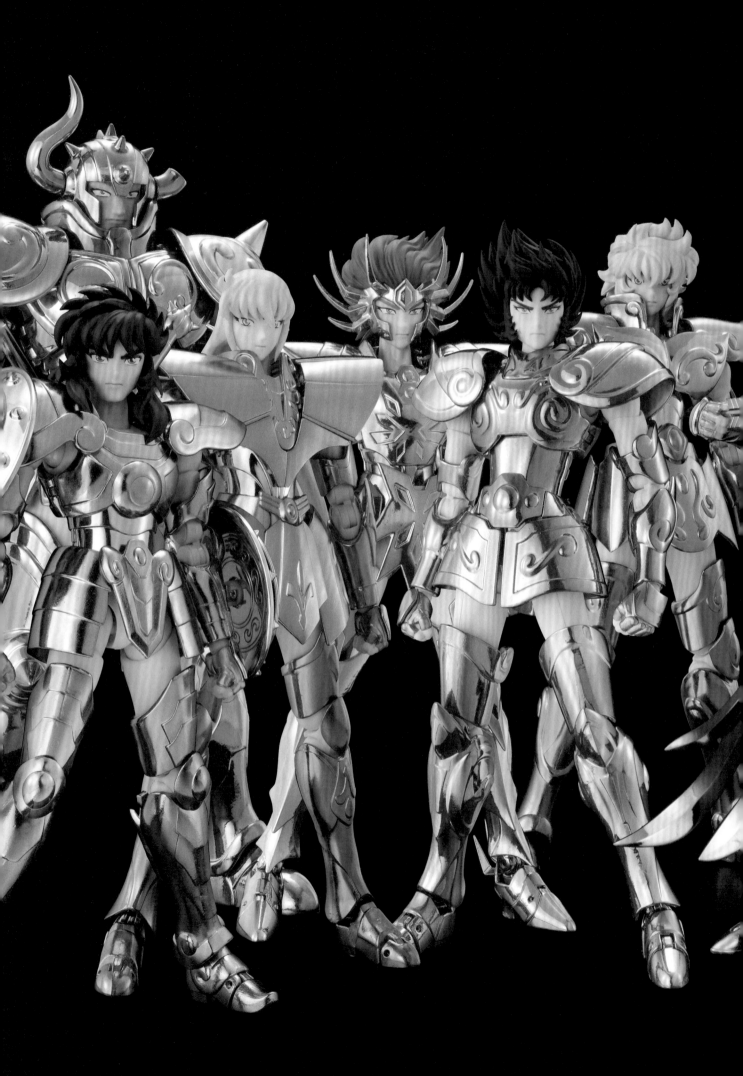

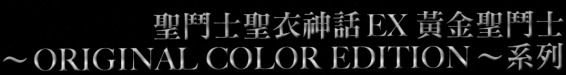

聖鬥士聖衣神話 EX 黃金聖鬥士 ~ ORIGINAL COLOR EDITION ~ 系列

「ORIGINAL COLOR EDITION」乃是《聖鬥士聖衣神話》廣為眾人熟知的衍生版本之一，這是以原作扉頁彩稿為藍本，更改配色而成的原作風格配色版，主要透過《聖鬥士星矢》相關活動以及魂NATIONS官方購物網站「魂WEB商店」等管道販售，堪稱收藏級逸品。相較於既有商品，整體無不散發著簡潔樸實的美感，可說是令重度《聖鬥士星矢》迷垂涎不已的系列呢。

除了阿爾德巴朗、迪斯馬斯古、修羅這3位黃金聖鬥士，「聖鬥士聖衣神話EX」黃金聖鬥士的ORIGINAL COLOR EDITION已陸續推出9位（2019年11月），令人更期待今後發展呢。接著要介紹已經發售的8款商品，以及其他4款試作。

兼具優雅與強悍的黃金聖鬥士
ARIES MU
白羊座穆

　　白羊座穆以身兼聖衣修復師的身分而廣為人知。雖然在故事裡主要是扮演暗中支援星矢等人的角色，不過在《冥王黑帝斯篇》中，也毫無保留地發揮出令全黃金聖鬥士都另眼相待的實力。

　　這款白羊座穆是以「TAMASHII NATION 2015」開辦紀念商品的形式發售。

聖鬥士聖衣神話 EX 白羊座穆 ～ORIGINAL COLOR EDITION～
●發售商／BANDAI（現為 BANDAI SPIRITS）COLLECTORS 事業部　●8000 円
●約18cm　●TAMASHII NATION 2015 開辦紀念商品

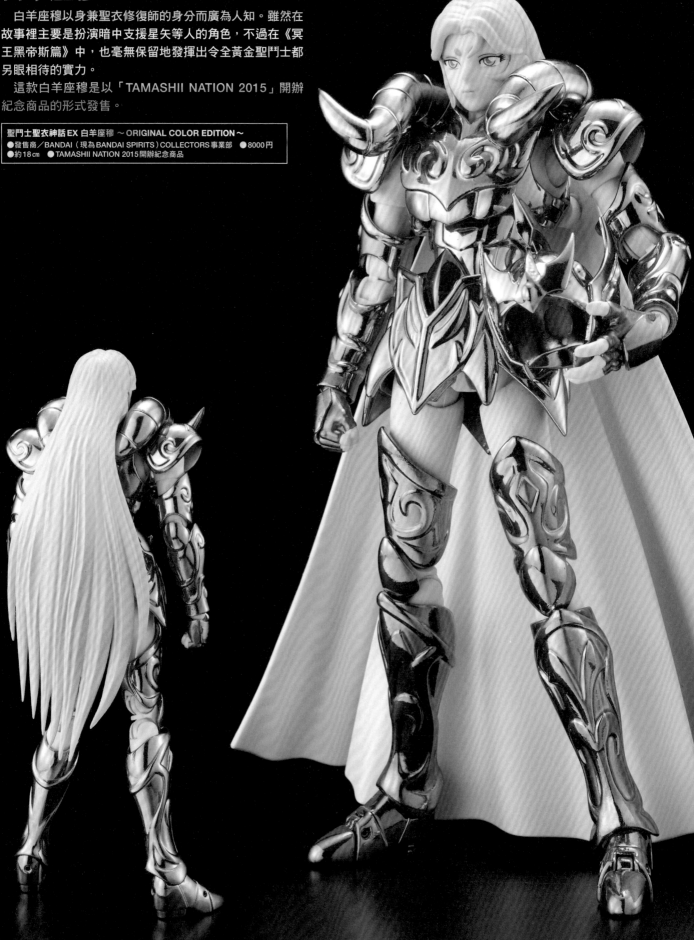

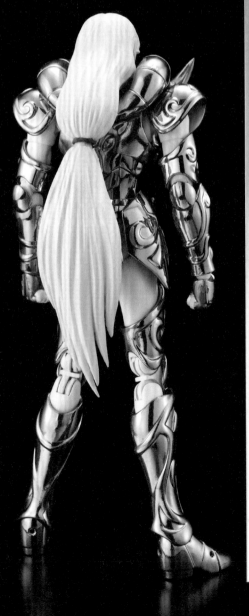



◀可將披風取下。後側頭髮附有束髮狀、散開垂下狀,以及可供重現雅典娜之驚嘆的飄揚狀等3種版本。

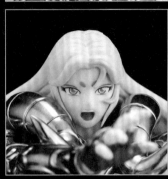

▲頭盔可自由穿脫。臉部零件附有一般表情、微笑、閉目、吶喊等4種版本。

▼只要搭配穆附屬的念珠、米羅附屬的背景特效片,即可讓穆、艾奧里亞、米羅一起重現施展雅典娜之驚嘆的英姿。

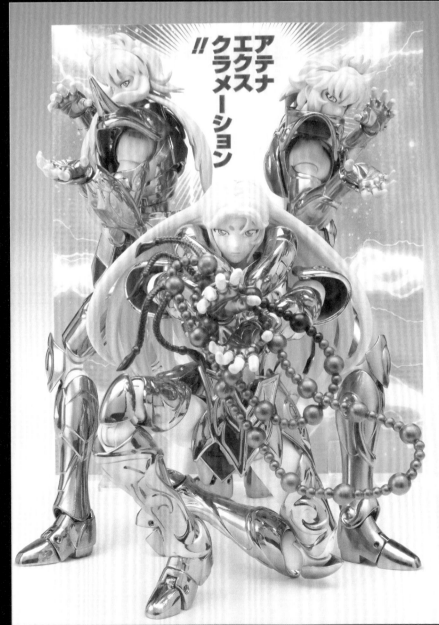

031

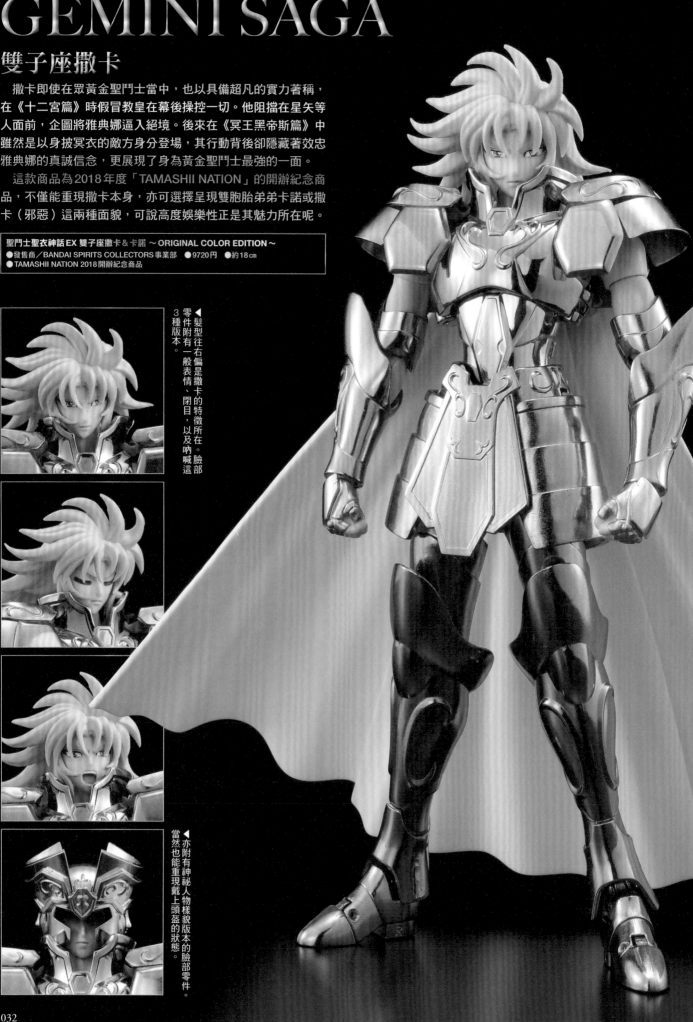

寄宿著神與惡魔的最強黃金聖鬥士
GEMINI SAGA
雙子座撒卡

撒卡即使在眾黃金聖鬥士當中，也以具備超凡的實力著稱，在《十二宮篇》時假冒教皇在幕後操控一切。他阻擋在星矢等人面前，企圖將雅典娜逼入絕境。後來在《冥王黑帝斯篇》中雖然是以身披冥衣的敵方身分登場，其行動背後卻隱藏著效忠雅典娜的真誠信念，更展現了身為黃金聖鬥士最強的一面。

這款商品為2018年度「TAMASHII NATION」的開辦紀念商品，不僅能重現撒卡本身，亦可選擇呈現雙胞胎弟弟卡諾或撒卡（邪惡）這兩種面貌，可說高度娛樂性正是其魅力所在呢。

聖鬥士聖衣神話EX 雙子座撒卡＆卡諾 ～ORIGINAL COLOR EDITION～
●發售商／BANDAI SPIRITS COLLECTORS事業部　●9720円　●約18㎝
●TAMASHII NATION 2018開辦紀念商品

▲髮型往右偏是撒卡的特徵所在。臉部零件附有一般表情、閉目，以及吶喊這3種版本。

▲亦附有神祕人物樣貌版本的臉部零件。當然也能重現戴上頭盔的狀態。

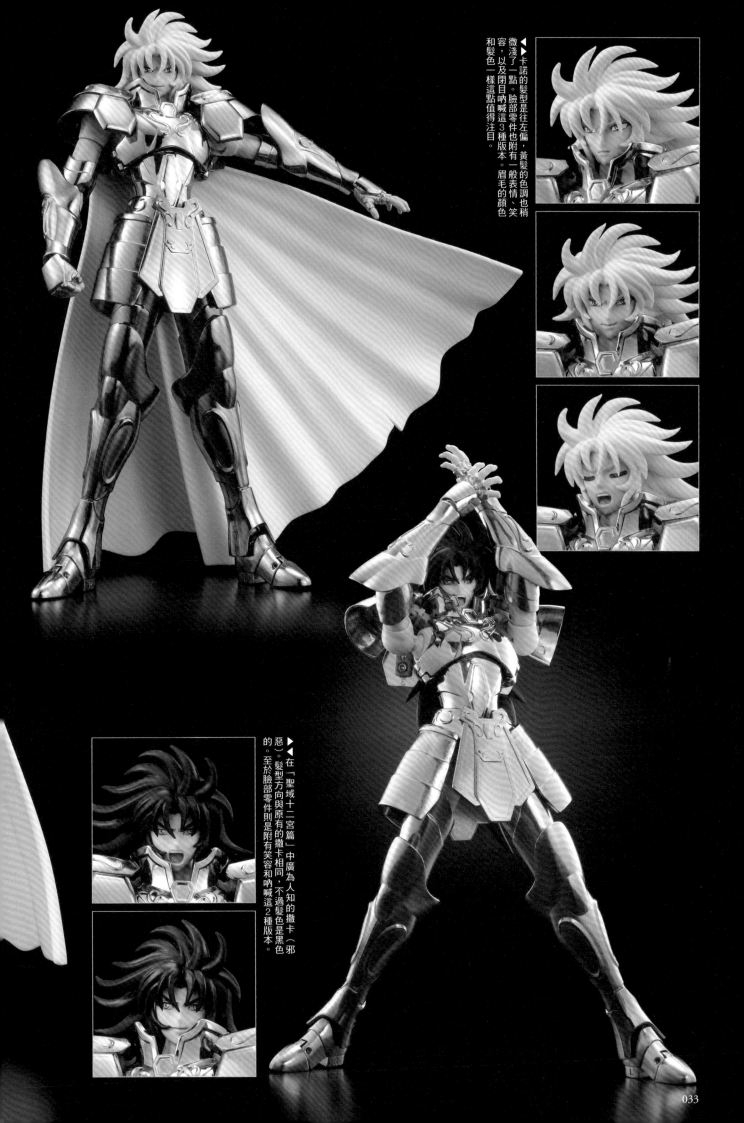

卡諾的髮型是往左偏，黃髮的色調也稍
微淺了一點。臉部零件也附有一般表情、笑
容，以及閉目吶喊這3種版本。眉毛的顏色
和髮色一樣這點值得注目。

在「聖域十二宮篇」中廣為人知的撒卡（邪
惡）。髮型方向與原有的撒卡相同，不過髮色是黑色
的。至於臉部零件則是附有笑容和吶喊這2種版本。

033

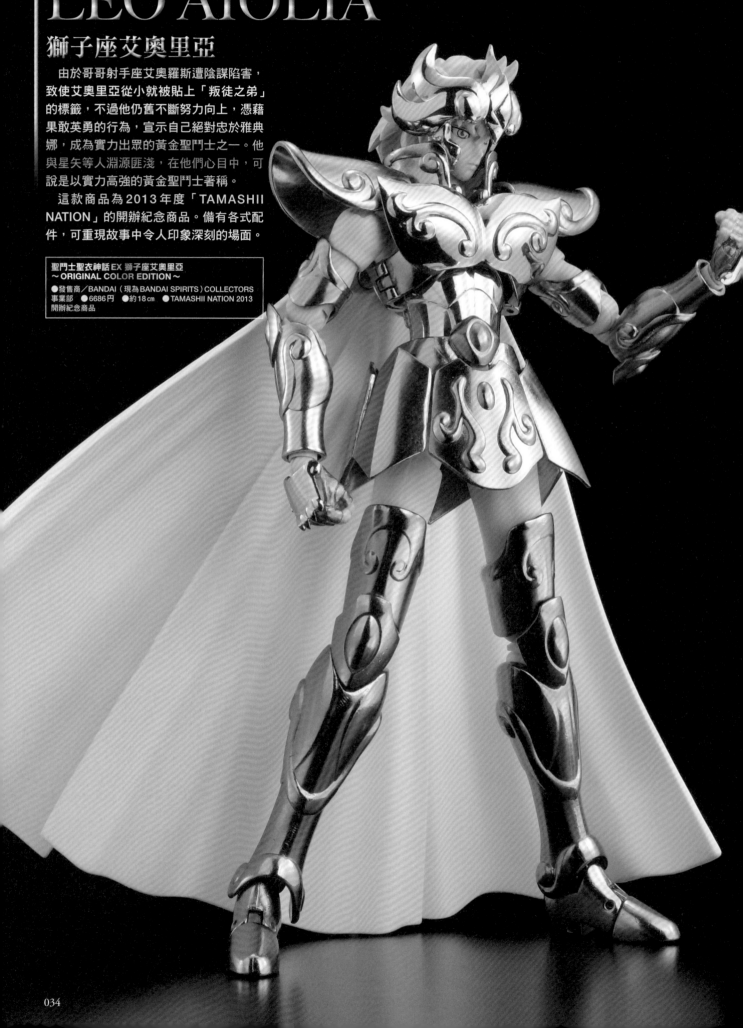

溫柔和強悍兼備的黃金獅子
LEO AIOLIA
獅子座艾奧里亞

由於哥哥射手座艾奧羅斯遭陰謀陷害，致使艾奧里亞從小就被貼上「叛徒之弟」的標籤，不過他仍舊不斷努力向上，憑藉果敢英勇的行為，宣示自己絕對忠於雅典娜，成為實力出眾的黃金聖鬥士之一。他與星矢等人淵源匪淺，在他們心目中，可說是以實力高強的黃金聖鬥士著稱。

這款商品為 2013 年度「TAMASHII NATION」的開辦紀念商品。備有各式配件，可重現故事中令人印象深刻的場面。

聖鬥士聖衣神話 EX 獅子座艾奧里亞
～ORIGINAL COLOR EDITION～
●發售商／BANDAI（現為 BANDAI SPIRITS）COLLECTORS 事業部　●6686円　●約 18 cm　●TAMASHII NATION 2013 開辦紀念商品

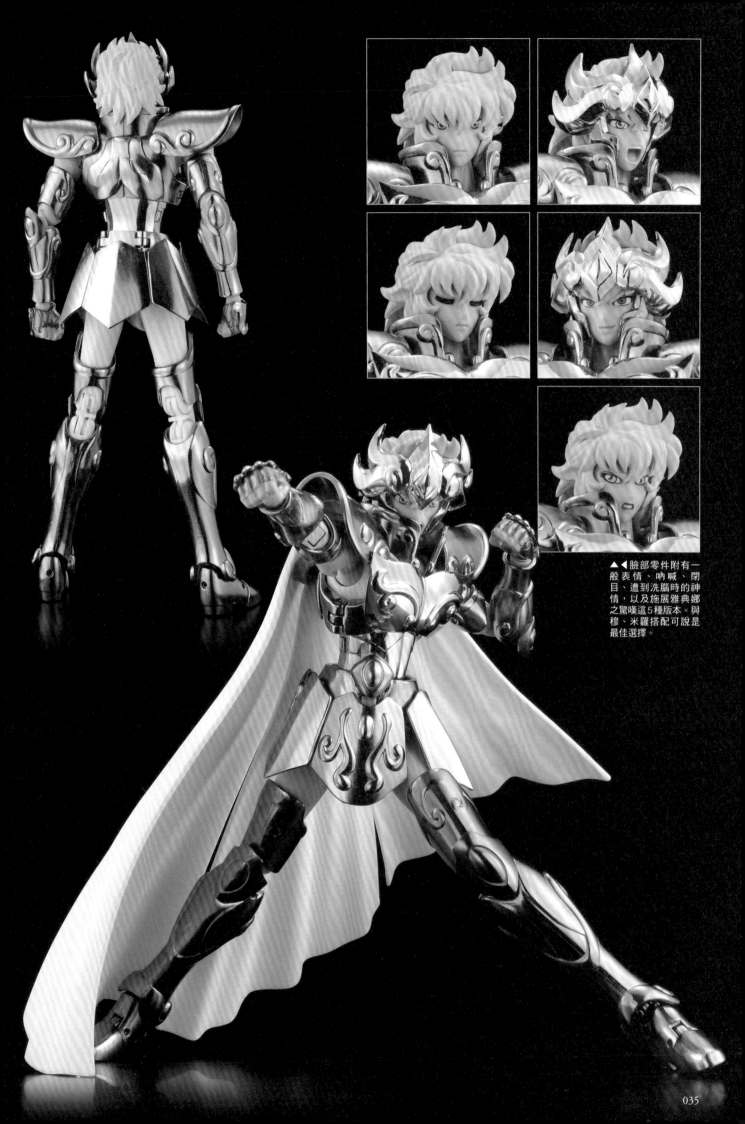

▲◀臉部零件附有一般表情、吶喊、閉目、遭到洗腦時的神情,以及施展雅典娜之驚嘆這5種版本。與穆、米羅搭配可說是最佳選擇。

最接近神的男人
VIRGO SHAKA

處女座沙加

　　由於領悟到超越第七感的第八感，因而處女座沙加被譽為「最接近神的男子」。沙加總是有如早已看透一切般地冷靜沉著，實力達到與其他黃金聖鬥士截然不同的境界，甚至足以超越時空。在《冥王黑帝斯篇》裡展現了即使孤身對抗撒卡、卡妙、修羅這3位黃金聖鬥士，亦能將他們逼入絕境的超群實力。

　　這款沙加是以「TAMASHII NATION 2014」開辦紀念商品的形式販售。內含諸多配件，是一款能重現沙加多樣化必殺技的商品。

聖鬥士聖衣神話EX 處女座沙加～ORIGINAL COLOR EDITION～
- 發售商／BANDAI（現為BANDAI SPIRITS）COLLECTORS事業部　● 7500円
- 約18cm　● TAMASHII NATION 2014開辦紀念商品

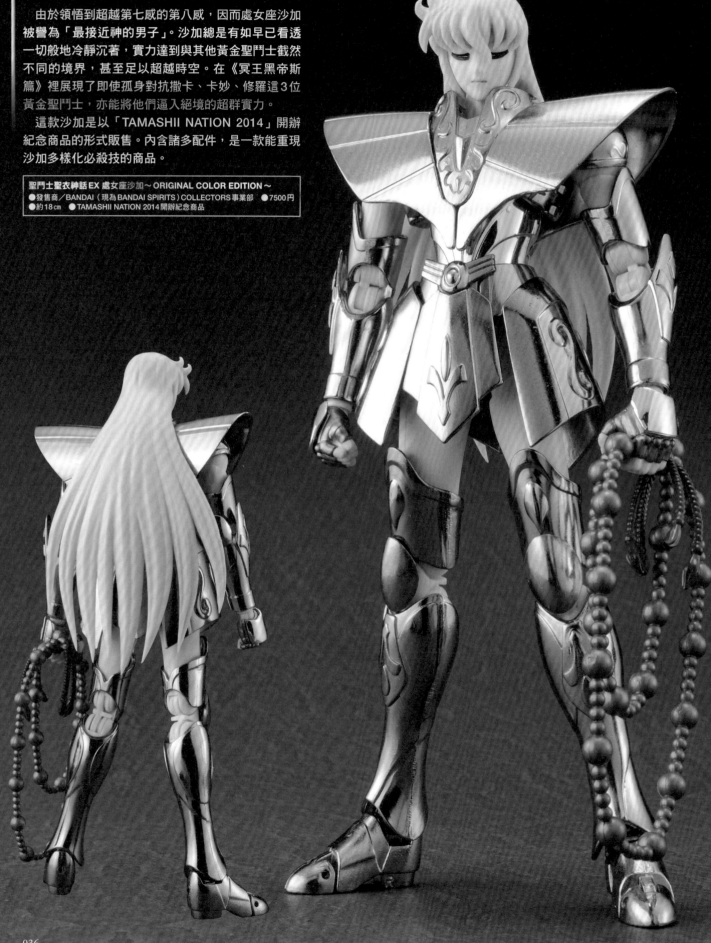

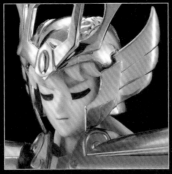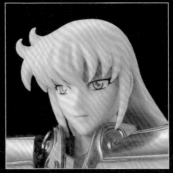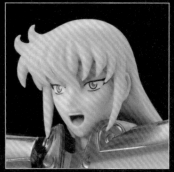

▲臉部零件附有閉目、閉目吶喊、閉目微笑、睜眼，以及睜眼吶喊這幾種版本。瞳孔的顏色也更改成了藍色。

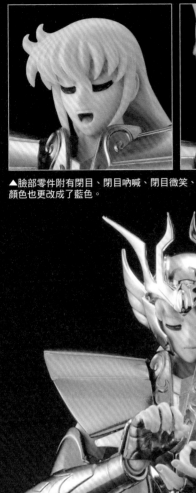

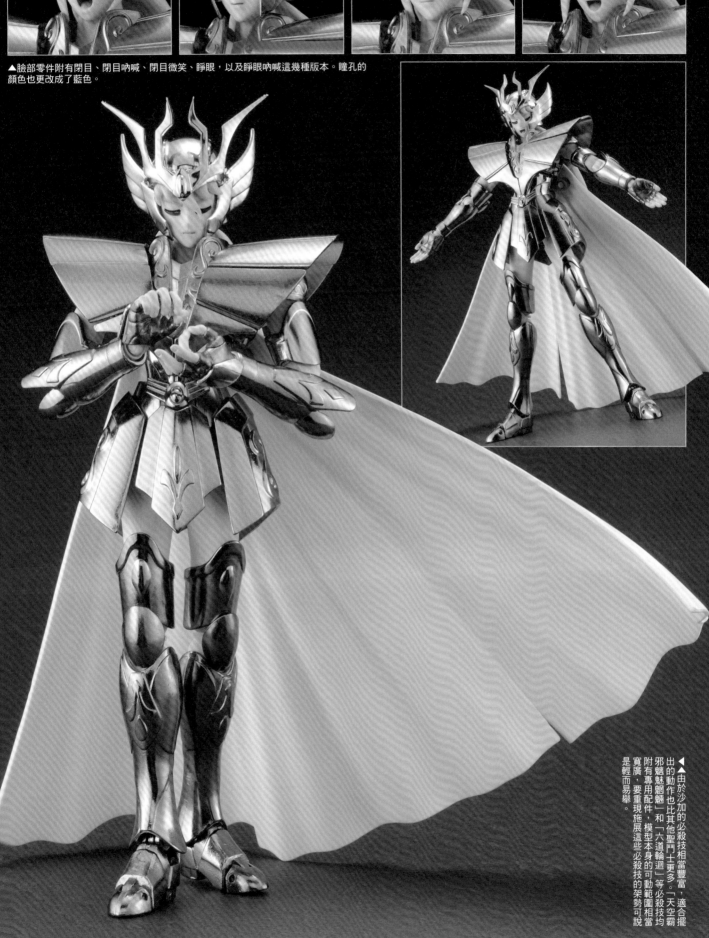

▲▲由於沙加的必殺技相當豐富，適合擺出的動作也比其他聖鬥士更多。「天空霸邪魅魍魎」和「六道輪迴」等必殺技均附有專用配件，模型本身的可動範圍相當寬廣，要重現施展這些必殺技的架勢可說是輕而易舉。

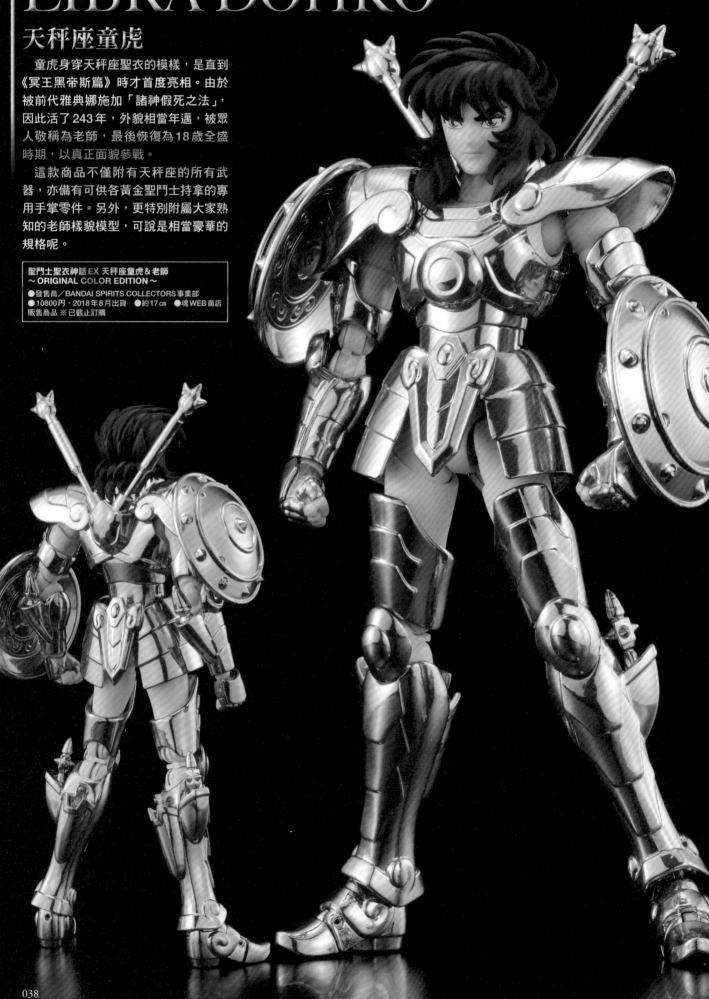

傳奇的黃金聖鬥士復甦
LIBRA DOHKO
天秤座童虎

　　童虎身穿天秤座聖衣的模樣，是直到《冥王黑帝斯篇》時才首度亮相。由於被前代雅典娜施加「諸神假死之法」，因此活了243年，外貌相當年邁，被眾人敬稱為老師，最後恢復為18歲全盛時期，以真正面貌參戰。

　　這款商品不僅附有天秤座的所有武器，亦備有可供各黃金聖鬥士持拿的專用手掌零件。另外，更特別附屬大家熟知的老師樣貌模型，可說是相當豪華的規格呢。

聖鬥士聖衣神話 EX 天秤座童虎＆老師
～ORIGINAL COLOR EDITION～
● 發售商／BANDAI SPIRITS COLLECTORS事業部
● 10800円，2018年8月出貨　● 約17cm　● 魂WEB商店
販售商品 ※已截止訂購

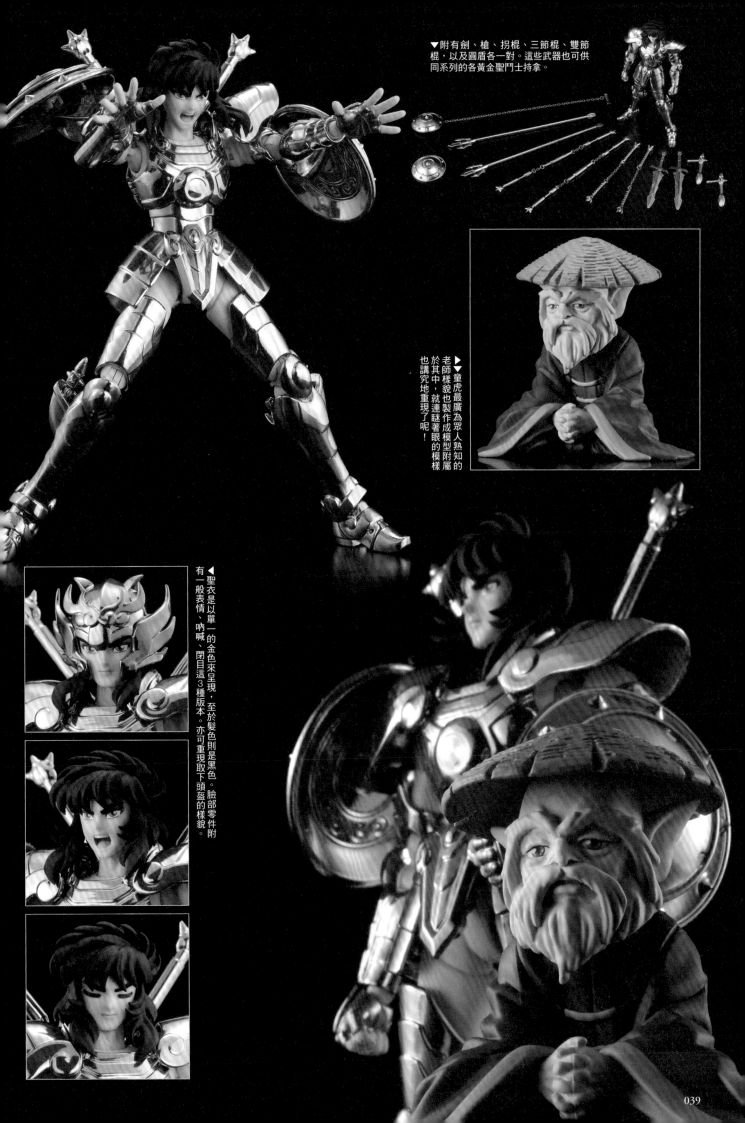

▼附有劍、槍、拐棍、三節棍、雙節棍，以及圓盾各一對。這些武器也可供同系列的各黃金聖鬥士持拿。

▶▼童虎最廣為眾人熟知的老師樣貌也製作成模型附屬於其中，就連瞇著眼的模樣也講究地重現了呢！

◀聖衣是以單一的金色來呈現，至於髮色則是黑色。臉部零件附有一般表情、吶喊、閉目這3種版本。亦可重現取下頭盔的樣貌。

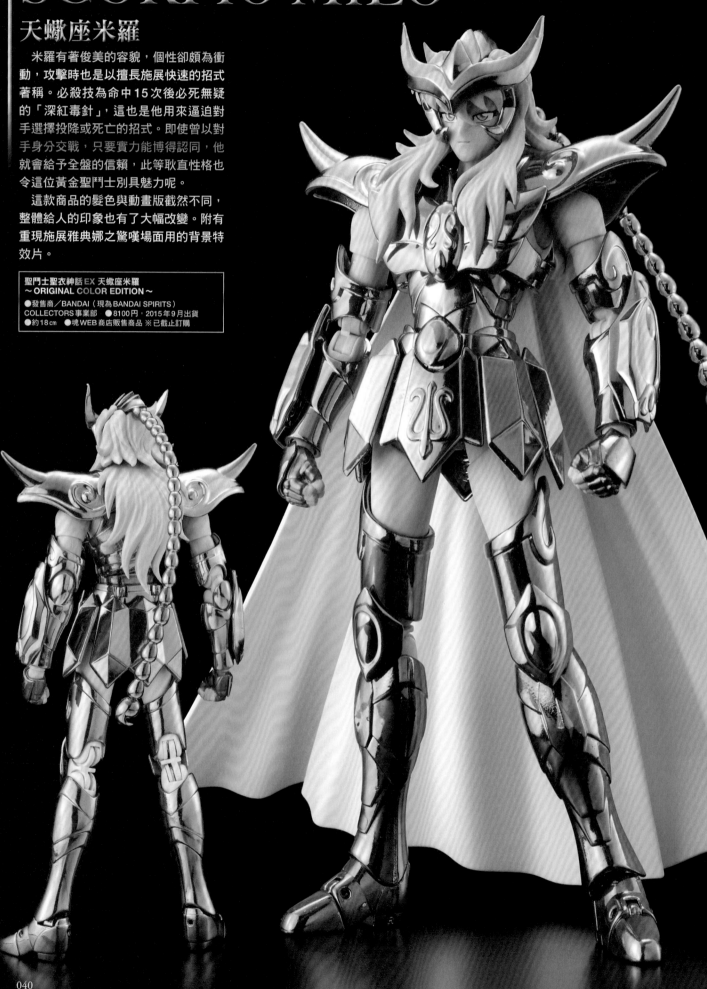

重義氣的黃金聖鬥士
SCORPIO MILO

天蠍座米羅

　　米羅有著俊美的容貌，個性卻頗為衝動，攻擊時也是以擅長施展快速的招式著稱。必殺技為命中15次後必死無疑的「深紅毒針」，這也是他用來逼迫對手選擇投降或死亡的招式。即使曾以對手身分交戰，只要實力能博得認同，他就會給予全盤的信賴，此等耿直性格也令這位黃金聖鬥士別具魅力呢。

　　這款商品的髮色與動畫版截然不同，整體給人的印象也有了大幅改變。附有重現施展雅典娜之驚嘆場面用的背景特效片。

聖鬥士聖衣神話EX 天蠍座米羅
~ ORIGINAL COLOR EDITION ~
●發售商／BANDAI（現為BANDAI SPIRITS）
COLLECTORS事業部　●8100円，2015年9月出貨
●約18cm　●魂WEB商店販售商品 ※已截止訂購

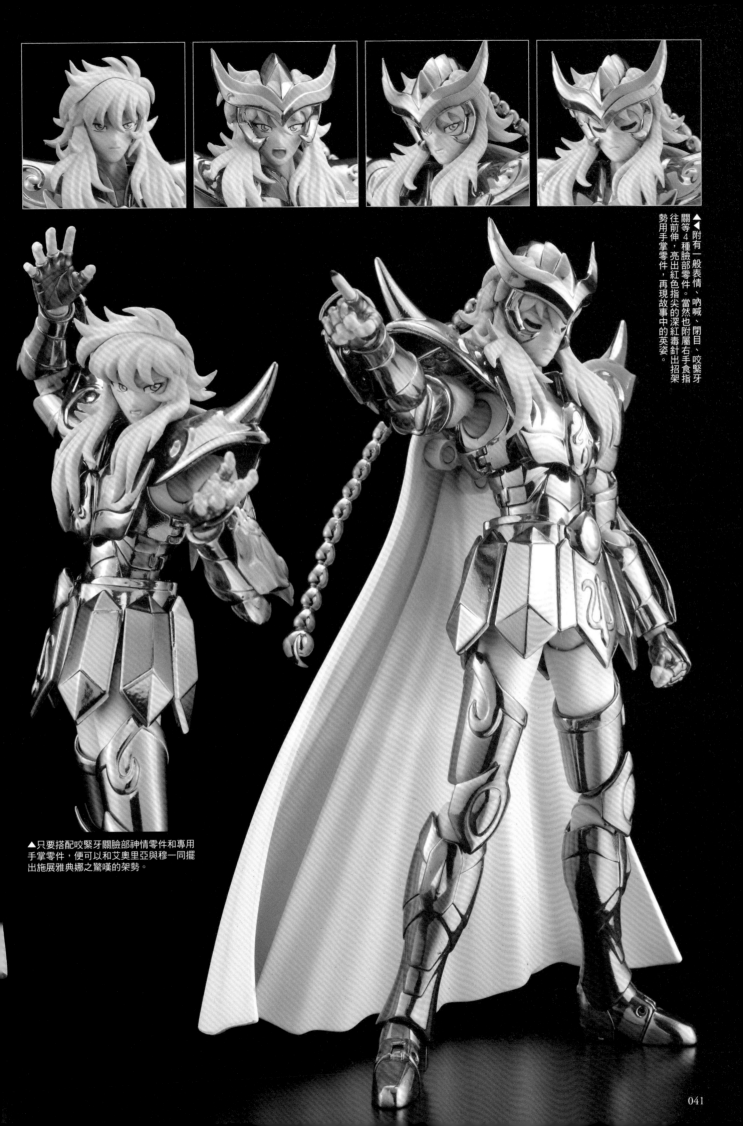

附有一般表情、吶喊、閉目、咬緊牙
關等4種臉部零件。當然也附屬右手食指
往前伸，亮出紅色指尖的深紅毒針出招架
勢用手掌零件，再現故事中的英姿。

▲只要搭配咬緊牙關臉部神情零件和專用
手掌零件，便可以和艾奧里亞與穆一同擺
出施展雅典娜之驚嘆的架勢。

為正義而生的崇高聖鬥士
SAGITTARIUS AIOLOS
射手座艾奧羅斯

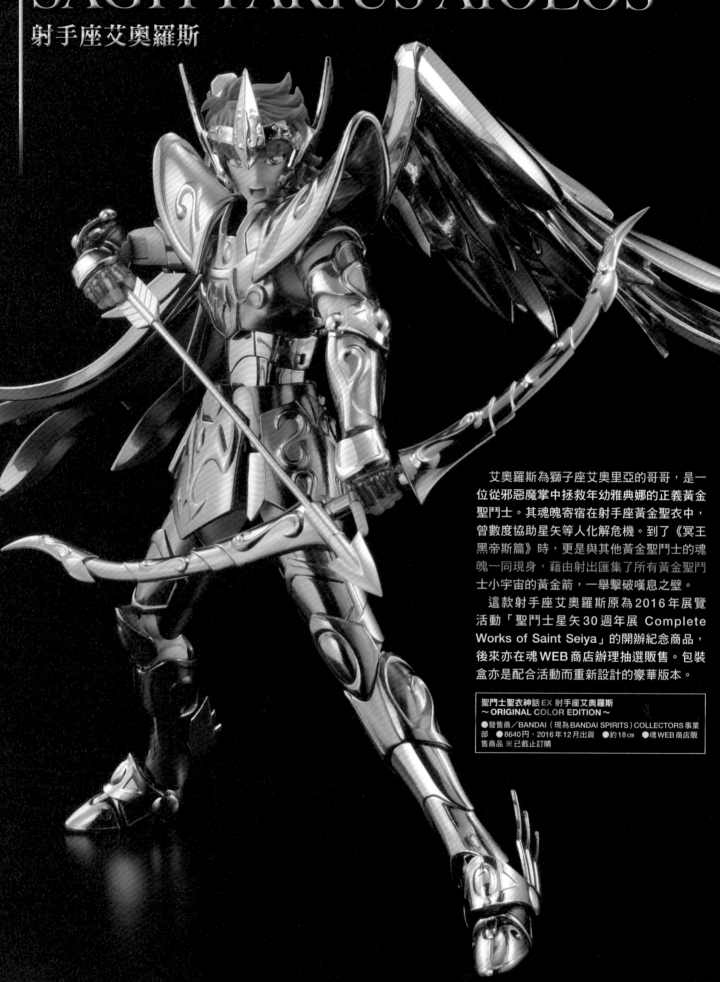

艾奧羅斯為獅子座艾奧里亞的哥哥，是一位從邪惡魔掌中拯救年幼雅典娜的正義黃金聖鬥士。其魂魄寄宿在射手座黃金聖衣中，曾數度協助星矢等人化解危機。到了《冥王黑帝斯篇》時，更是與其他黃金聖鬥士的魂魄一同現身，藉由射出匯集了所有黃金聖鬥士小宇宙的黃金箭，一舉擊破嘆息之壁。

這款射手座艾奧羅斯原為 2016 年展覽活動「聖鬥士星矢 30 週年展 Complete Works of Saint Seiya」的開辦紀念商品，後來亦在魂 WEB 商店辦理抽選販售。包裝盒亦是配合活動而重新設計的豪華版本。

聖鬥士聖衣神話 EX 射手座艾奧羅斯
~ORIGINAL COLOR EDITION~
●發售商／BANDAI（現為 BANDAI SPIRITS）COLLECTORS 事業部 ●8640 円，2016 年 12 月出貨 ●約 18cm ●魂 WEB 商店販售商品 ※ 已截止訂購

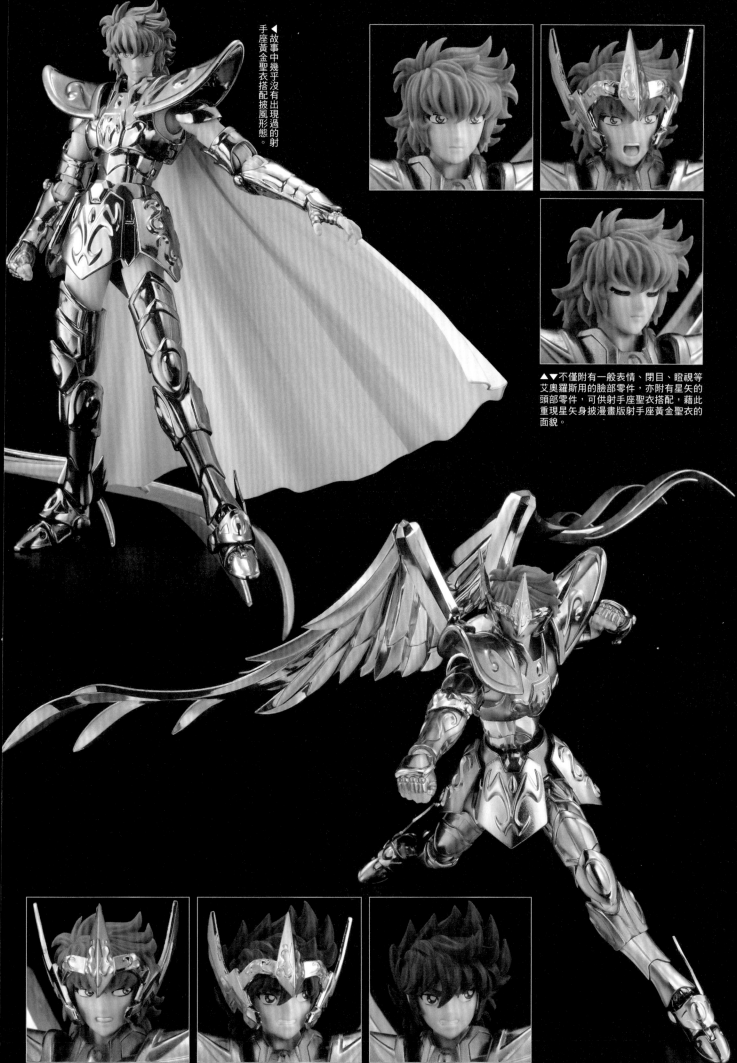

故事中幾乎沒有出現過的射手座黃金聖衣搭配披風形態。

▲▼不僅附有一般表情、閉目、瞪視等艾奧羅斯用的臉部零件，亦附有星矢的頭部零件，可供射手座聖衣搭配，藉此重現星矢身披漫畫版射手座黃金聖衣的面貌。

美麗又令人畏懼的黃金聖鬥士
PISCES APHRODITE
雙魚座阿布羅狄

　　雙魚座阿布羅狄在「十二宮篇」中負責守護教皇殿前最後關卡的雙魚宮。他擅長使用與自身美貌極為相配的薔薇，施展優雅的必殺技。雖然表面看起來像是聽令於教皇，阻擋在星矢等人面前的邪惡聖鬥士，但實際上他認為只有支持教皇才能守護大地的和平。

　　與前一頁介紹的射手座艾奧羅斯相同，這款雙魚座阿布羅狄也是「聖鬥士星矢30週年展 Complete Works of Saint Seiya」的開辦紀念商品，後來同樣在魂WEB商店辦理抽選販售。

聖鬥士聖衣神話EX 雙魚座阿布羅狄
~ ORIGINAL COLOR EDITION ~
- 發售商／BANDAI（現為BANDAI SPIRITS）CO-LLECTORS事業部　●8640円，2016年12月出貨
- 約18cm　●魂WEB商店販售 ※已截止訂購

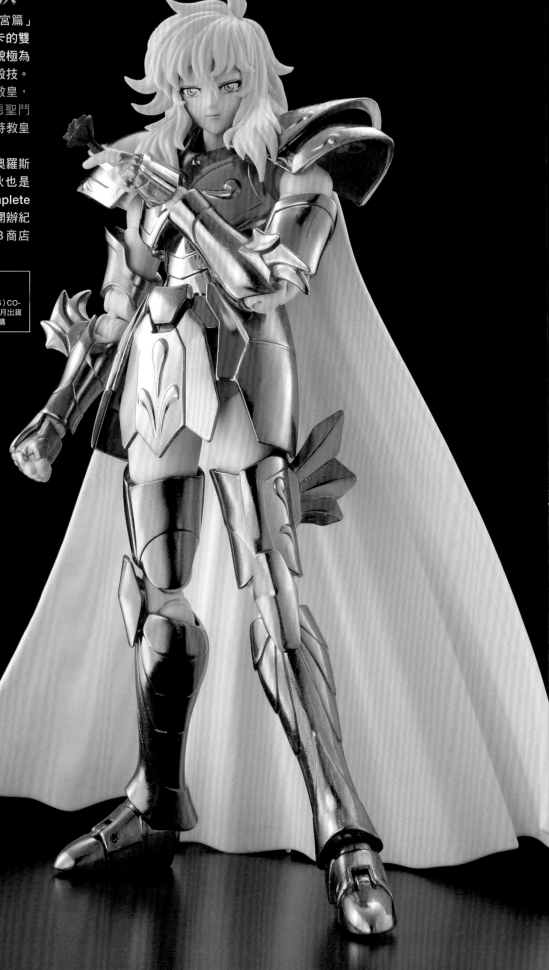

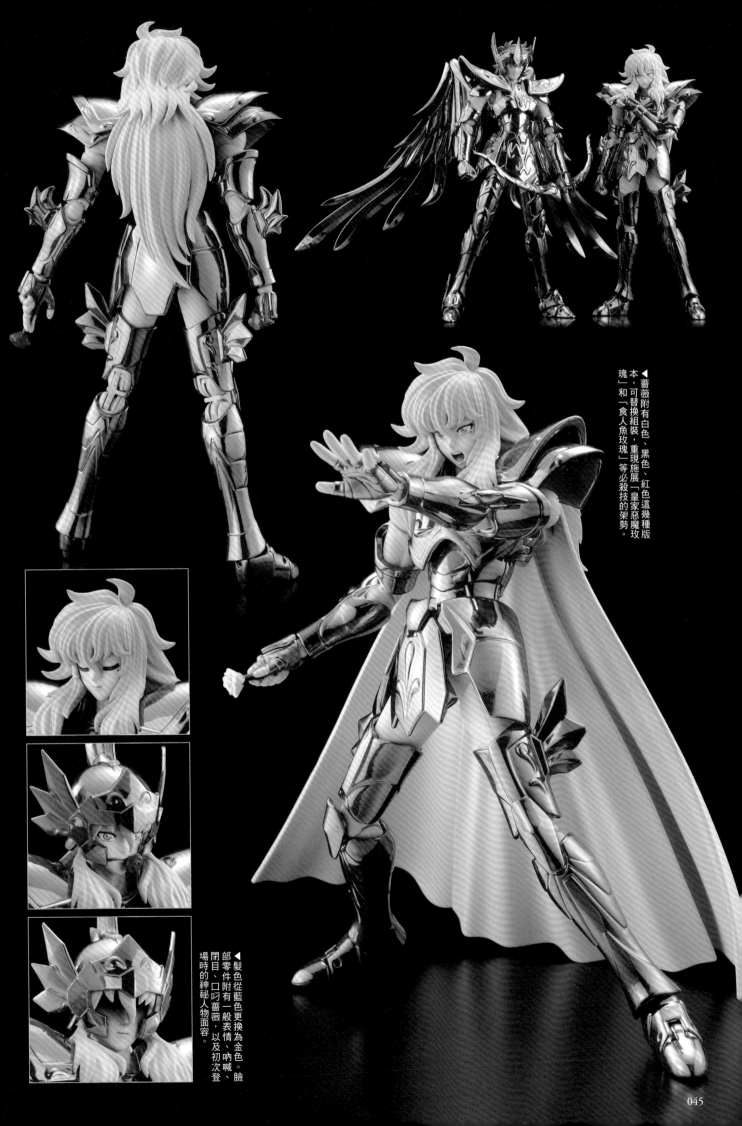

▲薔薇附有白色、黑色、紅色這幾種版本，可替換組裝，重現施展「皇家惡魔玫瑰」和「食人魚玫瑰」等必殺技的架勢。

▲髮色從藍色更換為金色。臉部零件附有一般表情、吶喊、閉目、口叼薔薇，以及初次登場時的神祕人物面容。

引頸期盼的「聖鬥士聖衣神話EX」
黃金聖鬥士～ORIGINAL COLOR EDITION～陣容

包含已於2019年8月宣布發售消息的水瓶座卡妙在內，「聖鬥士聖衣神話EX」系列ORIGINAL COLOR EDITION的黃金聖鬥士只差4位就能全員到齊。在此一併介紹這4位黃金聖鬥士的試作，剩下的3位將以如何形式發售，相信不久便會揭曉。

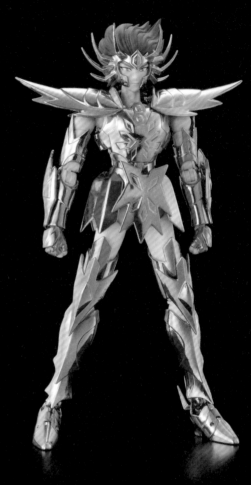

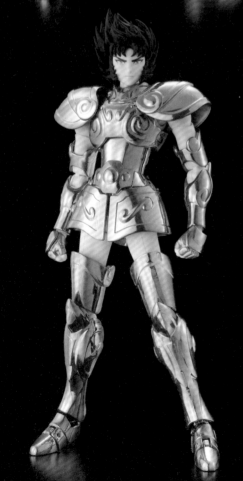

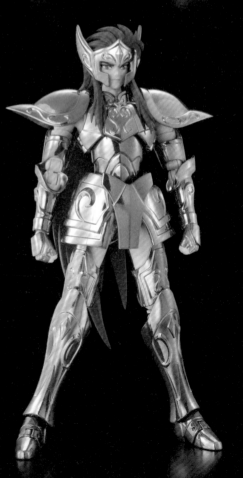

聖鬥士聖衣神話EX 金牛座阿爾德巴朗
～ORIGINAL COLOR EDITION～

聖鬥士聖衣神話EX 巨蟹座迪斯馬斯古
～ORIGINAL COLOR EDITION～

聖鬥士聖衣神話EX 摩羯座修羅
～ORIGINAL COLOR EDITION～

聖鬥士聖衣神話EX 水瓶座卡妙
～ORIGINAL COLOR EDITION～

聖域的象徵。
高精緻再現細微結構的「火時鐘」

《十二宮篇》中，以燃起火焰為雅典娜性命倒數計時的火時鐘，也以建構物商品形式發售了。雖然在2017年推出的「D.D.PANORAMATION」系列就已經推出火時鐘了，不過這款商品的尺寸更大，細部結構也更為精緻，而且還運用LED，展演火焰燃燒的模樣，甚至更搭載音效機構，可說是相當有意思呢。身為《星矢》迷豈能錯過！

聖鬥士聖衣神話 聖域火時鐘
●發售商／BANDAI SPIRITS COLLECTORS事業部　●9720円，2019年6月出貨　●約26cm　●魂WEB商店販售商品

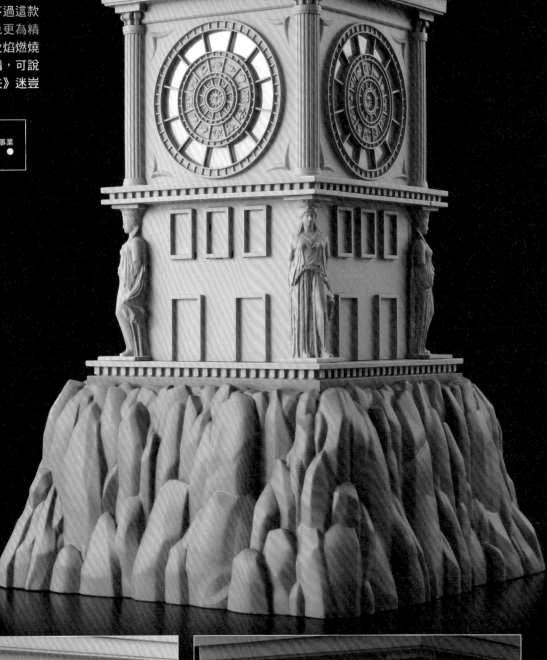

▶試作品階段就已經有底面15cm×15cm、高約20cm的龐大尺寸，可說是深具存在感。不妨搭配「聖鬥士聖衣神話」系列的展示台座，一同擺設各聖鬥士吧。

※正式商品已經調整為底面17cm×17cm，高約26cm

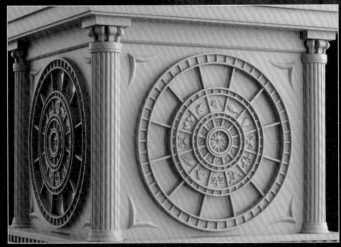

▲火時鐘上連12星座的象徵符號都講究地製作出來。

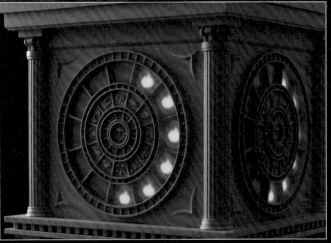

▲重現火時鐘點亮火焰的狀態。連火焰的搖曳感都確實表現出來，臨場感十足。

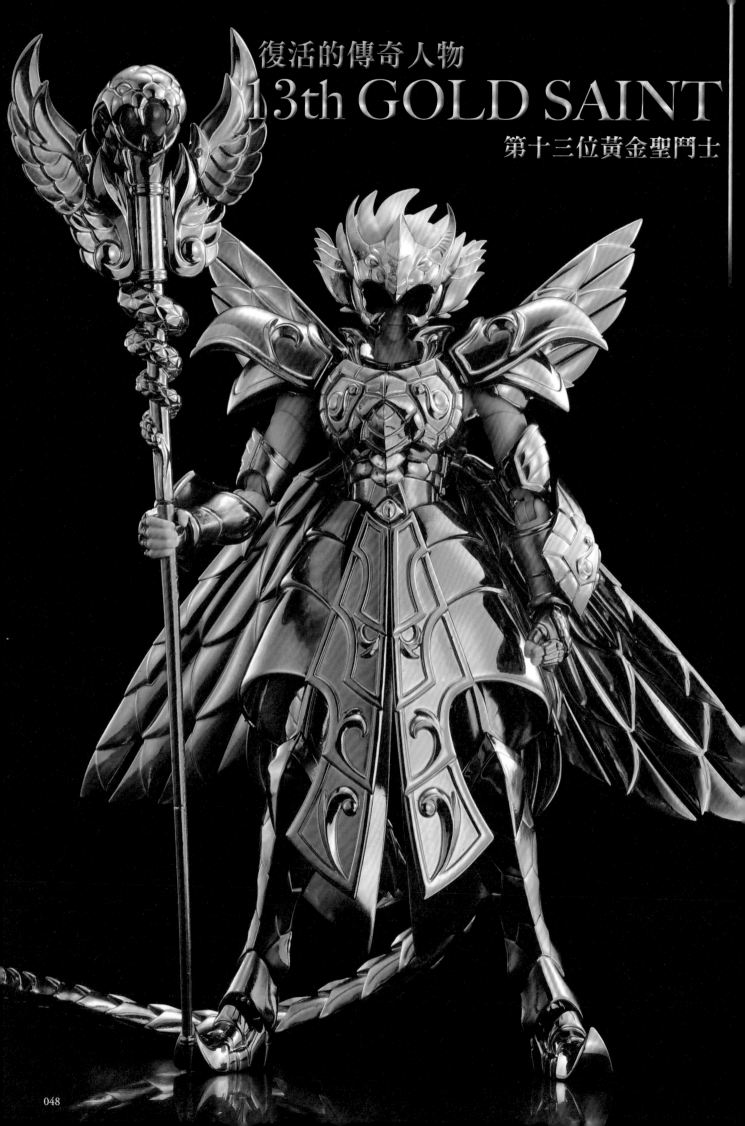

復活的傳奇人物
13th GOLD SAINT
第十三位黃金聖鬥士

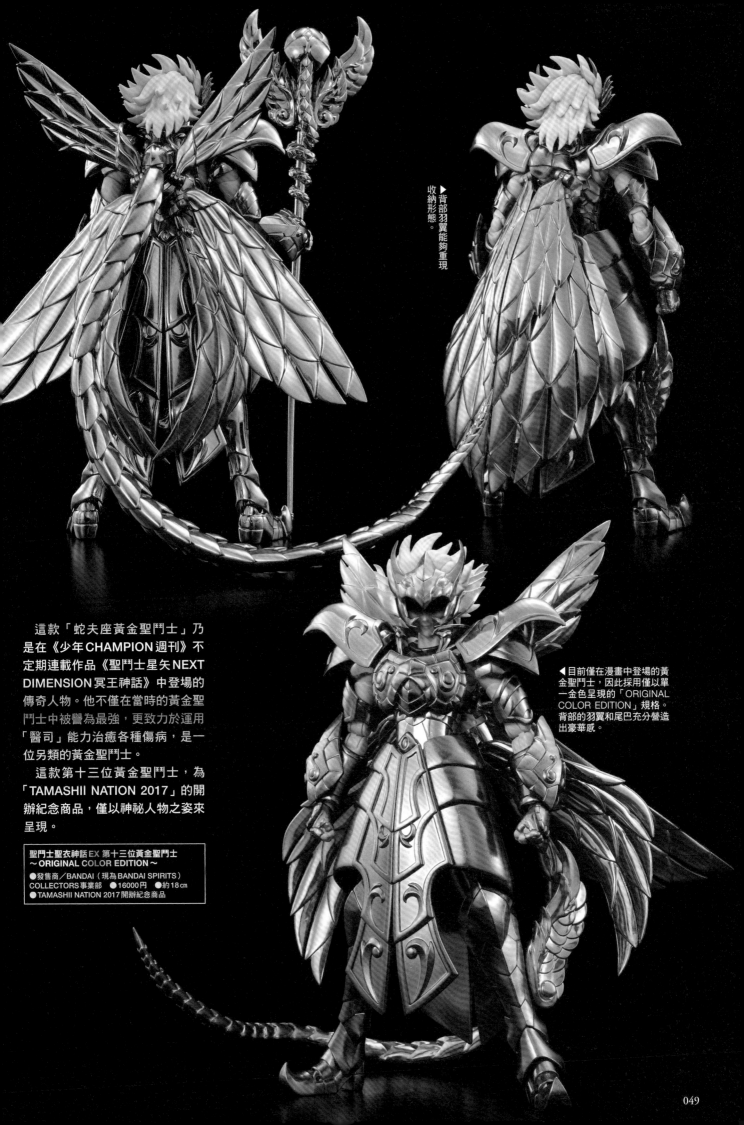

▶背部羽翼能夠重現收納形態。

　　這款「蛇夫座黃金聖鬥士」乃是在《少年CHAMPION週刊》不定期連載作品《聖鬥士星矢NEXT DIMENSION冥王神話》中登場的傳奇人物。他不僅在當時的黃金聖鬥士中被譽為最強，更致力於運用「醫司」能力治癒各種傷病，是一位另類的黃金聖鬥士。

　　這款第十三位黃金聖鬥士，為「TAMASHII NATION 2017」的開辦紀念商品，僅以神祕人物之姿來呈現。

◀目前僅在漫畫中登場的黃金聖鬥士，因此採用僅以單一金色呈現的「ORIGINAL COLOR EDITION」規格。背部的羽翼和尾巴充分營造出豪華感。

聖鬥士聖衣神話EX 第十三位黃金聖鬥士
～ORIGINAL COLOR EDITION～
●發售商／BANDAI（現為BANDAI SPIRITS）COLLECTORS事業部 ●16000円 ●約18 cm
●TAMASHII NATION 2017開辦紀念商品

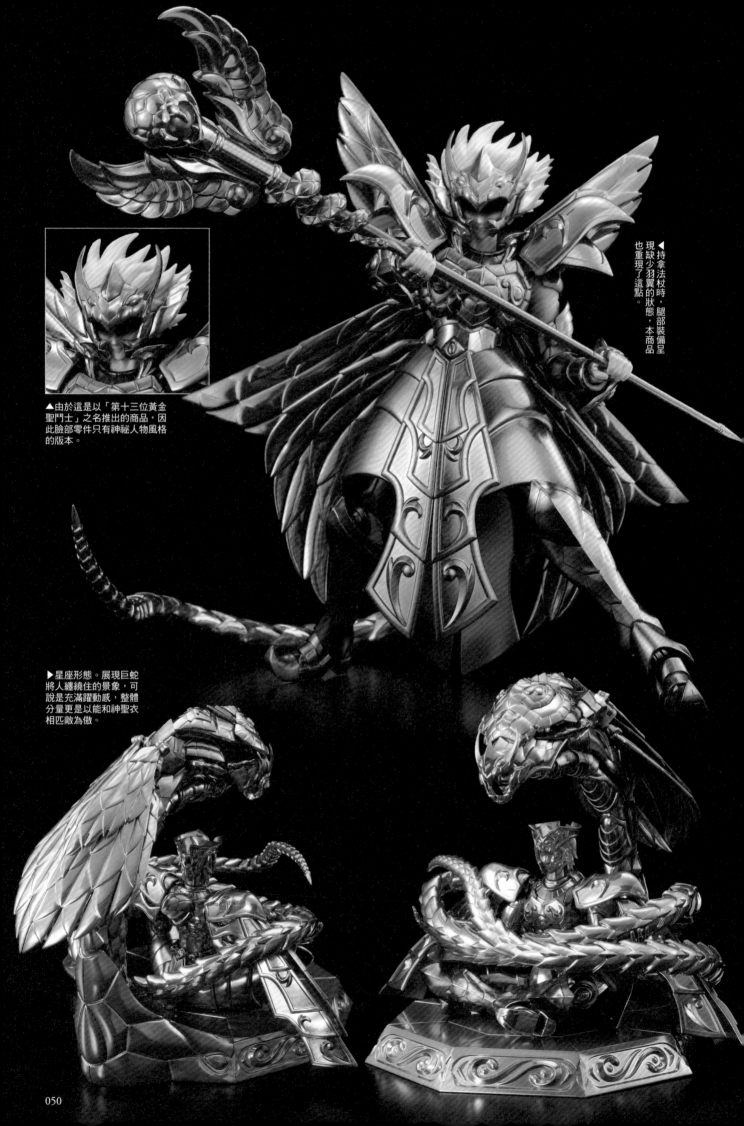

▲由於這是以「第十三位黃金聖鬥士」之名推出的商品，因此臉部零件只有神祕人物風格的版本。

◀持拿法杖時，腿部裝備呈現缺少羽翼的狀態，本商品也重現了這點。

▶星座形態。展現巨蛇將人纏繞住的景象，可說是充滿躍動感，整體分量更是以能和神聖衣相匹敵為傲。

《聖鬥士星矢 NEXT DIMENSION 冥王神話》
漫畫介紹

STORY&CHARACTER

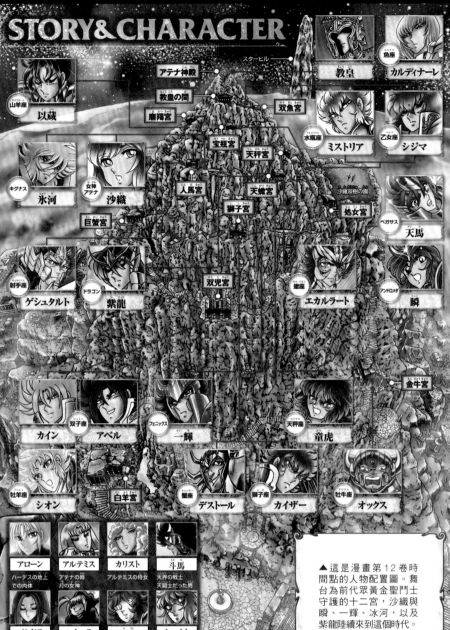

作者：車田正美。這是由「聖鬥士星矢」原作者親自繪製的續作。在故事中交錯描述「冥王黑帝斯篇」之後的發展，以及前聖戰中發生的事，過去和現在交互影響。距今兩百四十多年前，童虎與希歐企圖消滅冥王黑帝斯附身人選的少年亞倫，因此結識亞倫的摯友青銅聖鬥士天馬。另一方面，身處現代的星矢遭黑帝斯臨死前的詛咒，為了拯救他的性命，沙織等人決定勇闖前聖戰的時代。本作品目前於《少年CHAMPION週刊》不定期連載中，漫畫單行本截至2019年10月為止已發售到第12卷（2018年5月發行）。

▲ 這是漫畫第12卷時間點的人物配置圖。舞台為前代眾黃金聖鬥士守護的十二宮，沙織與瞬、一輝、冰河，以及紫龍陸續來到這個時代。

▲ 故事是從大地紀元的1990年，星矢對決黑帝斯的那一刻開始。本作中藉由黑帝斯之口，揭曉袖和天馬座之間的淵源。

▲ 在神話時代招致神怒，遭聖域放逐的第十三位黃金聖鬥士復活了。其守護宮「蛇夫宮」隱藏在天蠍宮和射手宮之間。

◀ 第十三件黃金聖衣「蛇夫座聖衣」分解組裝圖。

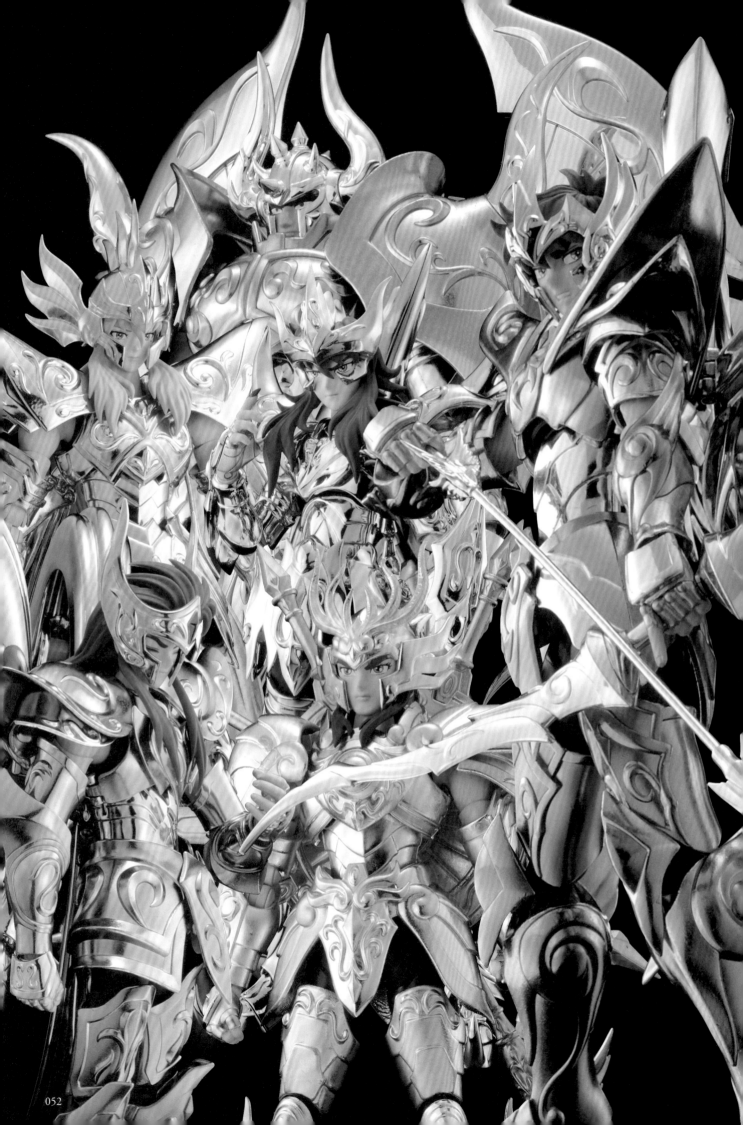

聖鬥士聖衣神話EX 黃金聖鬥士 神聖衣系列

《聖鬥士星矢 黃金魂-soul of gold-》是2015年線上播出的動畫作品，故事中登場的黃金聖鬥士神聖衣唯有在小宇宙燃燒至極限時才會具體顯現，可說是黃金聖衣的終極面貌。原本造型上就已經相當豪華的黃金聖衣，不僅進一步添加裝飾，背面更新增如同羽翼的配件，整體呈現更為豪華炫麗的樣貌。而在造型上，堪稱是以更明確凸顯各黃金聖鬥士自身特性作為特徵所在。黃金聖鬥士的神聖衣僅透過「聖鬥士聖衣神話EX」系列推出，12位均已發售。

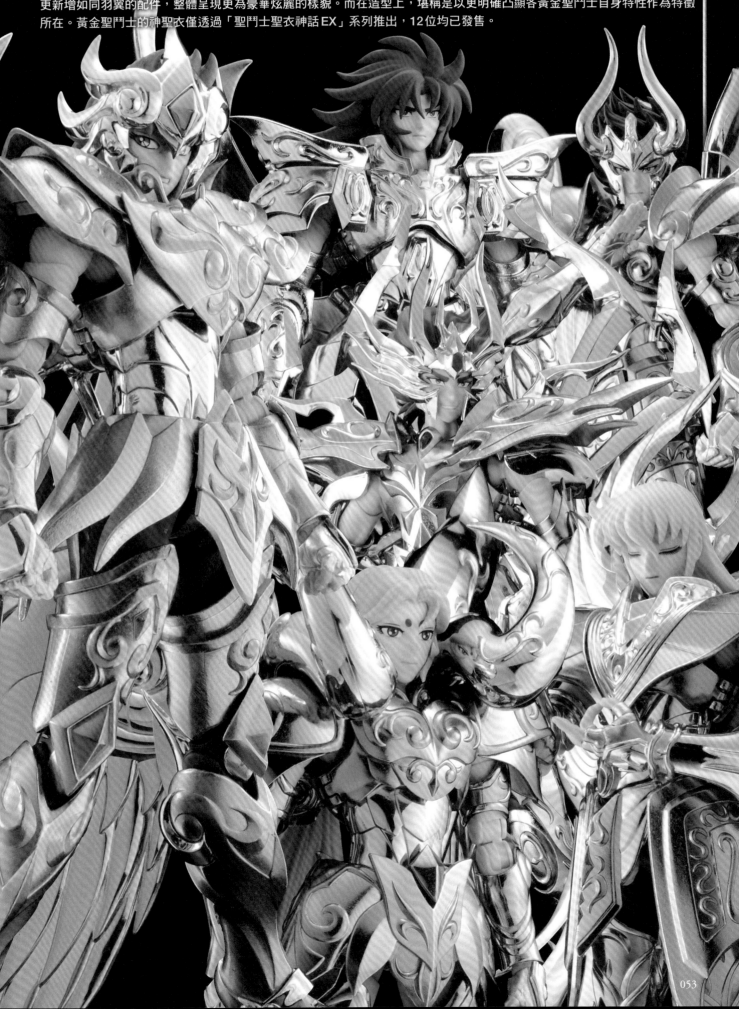

《聖鬥士星矢 黃金魂 -soul of gold-》

本作為延續《冥王黑帝斯篇》世界觀的原創動畫。為了破壞「嘆息之壁」，原已灰飛煙滅的12位黃金聖鬥士卻發現自己竟在北歐神之大陸上復活了。為了追尋戰鬥意義，他們陸續與神鬥士交戰，直到與幕後黑手邪神洛基決戰時，12件黃金聖衣進化為神聖衣。希爾妲和海皇波賽頓也在本作登場，與動畫主篇建立起更明確的關聯，最後一集更銜接《冥王黑帝斯 極樂淨土篇》。本作共13集，2015年在BANDAI CHANNEL線上播出。

【製作團隊】
編劇導演：古田丈司／編劇統籌：竹內利光／主要人物設計：本橋秀之／設計總監：追崎史敏

獅子座艾奧里亞 神聖衣
本作主角。接受神域之宮侍女莉菲雅的請求，挺身對抗操弄眾神鬥士的安德雷亞斯。（聲：田中秀幸）

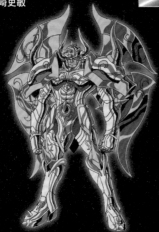

金牛座阿爾德巴朗 神聖衣
復活不久便與童虎會合。起初未能找到戰鬥意義，但基於相信自身體驗的信念而加入行列。（聲：玄田哲章）

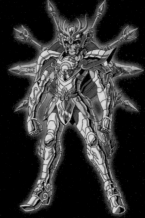

天秤座童虎 神聖衣
在競技場小試身手、飲酒作樂充分享受人生。對抗安德雷亞斯時，亦有一展前輩風範的活躍表現。（聲：堀內賢雄）

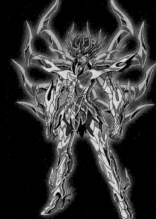

巨蟹座迪斯馬斯古 神聖衣
眼見無辜少女捲入陰謀而喪命後，決定替她復仇而參戰。在本作中施展新招式「積屍氣冥窮波」。（聲：田中亮一）

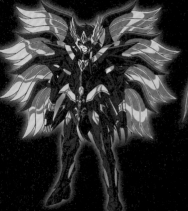

洛基
企圖統治大地的邪神。原本附身在安德雷亞斯身上，暗中操控神鬥士，後來成功完全復活。（聲：關智一）

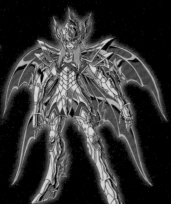

雙魚座阿布羅狄 神聖衣
本作中展現能操控植物的新能力，更發揮對植物毒性有頑強抵抗力的屬性，藉此救出遭囚的同袍。（聲：難波圭一）

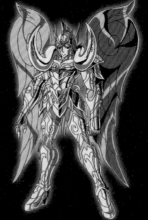

白羊座穆 神聖衣
將能覺醒為神聖衣的條件告知眾同袍，在對抗安德雷亞斯時，與童虎和撒卡聯手施展禁忌鬥法。（聲：山崎たくみ）

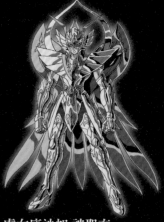

處女座沙加 神聖衣
與雅典娜神會後才和眾人會合。為拯救敵人脫離痛苦而施展天舞寶輪，足以見證他慈悲的性情。（聲：三ツ矢雄二）

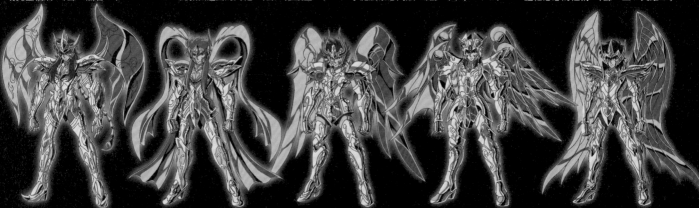

天蠍座米羅 神聖衣
為了破壞世界樹的結果，不惜賭上性命啟動神聖衣。（聲：關俊彥）

水瓶座卡妙 神聖衣
與故友史爾爾特重逢後，為了贖當年故友之妹喪命意外而協助神鬥士。（聲：神奈延年）

摩羯座修羅 神聖衣
對抗安德雷亞斯時，向艾奧羅斯吐露心聲，不惜賭上性命引領卡妙覺悟。（聲：草尾毅）

雙子座撒卡 神聖衣
最強黃金聖鬥士終於為了正義發揮實力，將異次元應用在瞬間移動。（聲：置鮎龍太郎）

射手座艾奧羅斯 神聖衣
最早復活並獲知邪神洛基的存在，更引領其他黃金聖鬥士前往世界樹。（聲：屋良有作）

GOD CLOTH LEO AIOLIA

獅子座艾奧里亞 神聖衣

獅子座艾奧里亞在《黃金魂-soul of gold-》以主角身分大顯身手。與神鬥士伏洛堤交手時，偶然令神聖衣形態覺醒，後來能夠隨著自身意志展現這個面貌，數度在絕境中化險為夷。神聖衣背面配件和聖衣本身均有宛如火焰的造型，可說是進一步襯托出艾奧里亞的強悍氣息。

聖鬥士聖衣神話EX 獅子座艾奧里亞（神聖衣）
●發售商／BANDAI（現為BANDAI SPIRITS）COLLECTORS事業部 ●10800円，2015年6月27日發售 ●約18cm

▶星座形態為抬起左前腳、發出咆哮的姿勢，造型深具躍動感。

▲臉部零件附有一般表情、閉目、瞪視、吶喊，以及閉目微笑這5種版本。亦可重現未戴上頭飾的模樣。

GOD CLOTH ARIES MU

白羊座穆 神聖衣

　　白羊座穆是在與安德雷亞斯交戰時，才展現眩目的神聖衣。不僅背後多了既龐大又優雅的羽翼，肩部的羊角也增加不少分量，可說是兼具強悍與優雅的氣息，確實是足以象徵穆的面貌呢。

聖鬥士聖衣神話EX
白羊座穆（神聖衣）
●發售商／BANDAI（現為BANDAI SPIRITS）
COLLECTORS事業部　●10800円，2015年
8月29日發售　●約18cm

◀星座形態是以仰望天際的羊為藍本。

▲臉部零件附有一般表情、微笑、閉目、閉目微笑，以及吶喊這5種版本。至於頭髮零件則是附有散髮狀和2種束髮狀版本（未戴頭盔狀態只束髮狀版本可使用）。

GOD CLOTH SCORPIO MILO

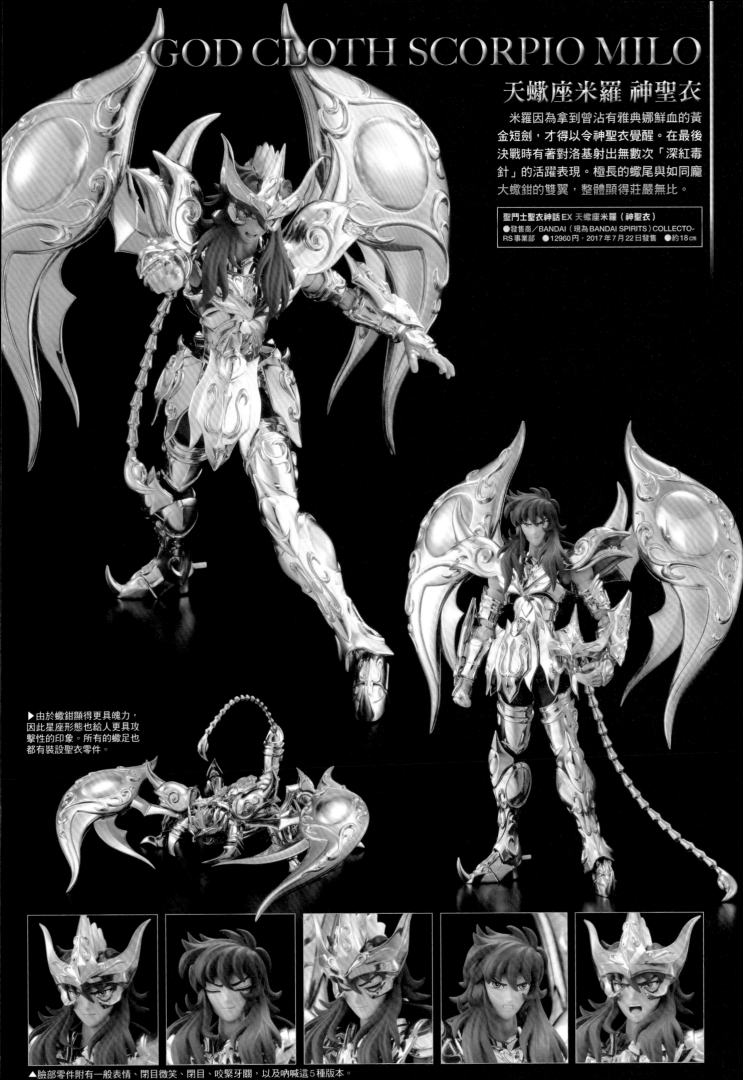

天蠍座米羅 神聖衣

米羅因為拿到曾沾有雅典娜鮮血的黃金短劍，才得以令神聖衣覺醒。在最後決戰時有著對洛基射出無數次「深紅毒針」的活躍表現。極長的蠍尾與如同龐大蠍鉗的雙翼，整體顯得莊嚴無比。

聖鬥士聖衣神話EX 天蠍座米羅（神聖衣）
●發售商／BANDAI（現為BANDAI SPIRITS）COLLECTO-RS事業部　●12960円，2017年7月22日發售　●約18cm

▶由於蠍鉗顯得更具魄力，因此星座形態也給人更具攻擊性的印象。所有的蠍足也都有裝設聖衣零件。

▲臉部零件附有一般表情、閉目微笑、閉目、咬緊牙關，以及吶喊這5種版本。

GOD CLOTH GEMINI SAGA

雙子座撒卡 神聖衣

　這個面貌乃是被譽為「神之化身」的撒卡穿上神聖衣而成。除了這裡介紹的零售版商品之外，亦有發售內含神聖衣撒卡、黃金聖衣撒卡，以及教皇亞歷士（服裝）的套組版商品「撒卡傳奇珍藏套組」。

聖鬥士聖衣神話EX 雙子座撒卡（神聖衣）
●發售商／BANDAI（現為BANDAI SPIRITS）COLLECTORS事業部　●12960円，2017年5月20日發售　●約18cm

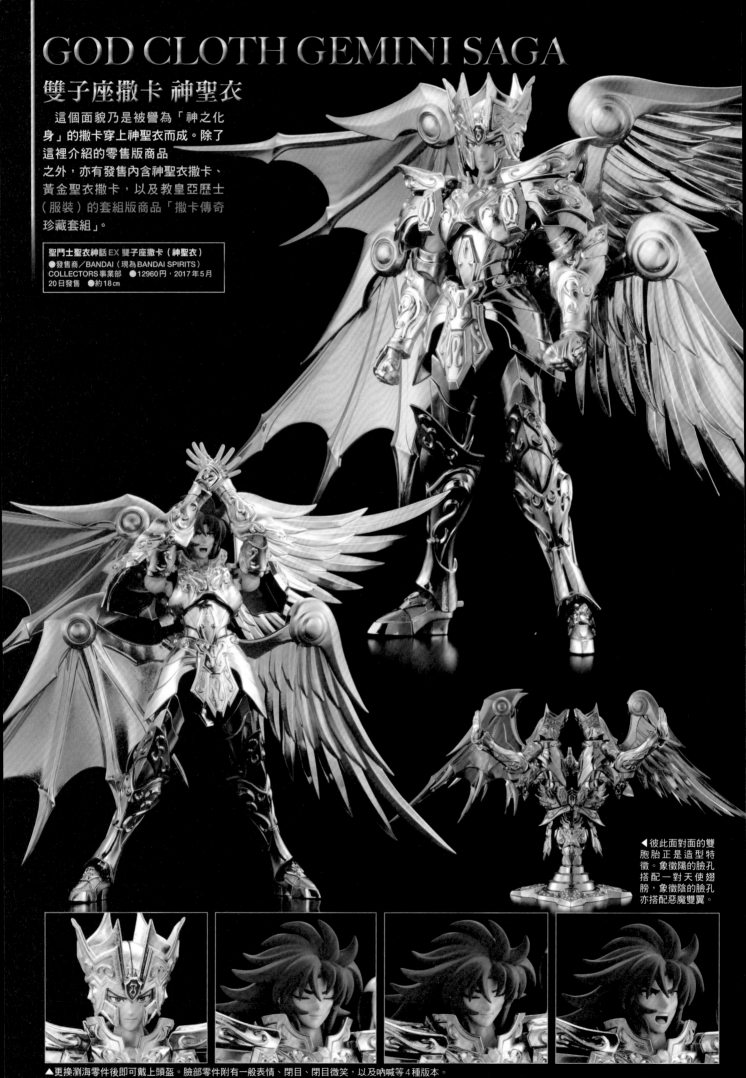

◀彼此面對面的雙胞胎正是造型特徵。象徵陽的臉孔搭配一對天使翅膀，象徵陰的臉孔亦搭配惡魔雙翼。

▲更換瀏海零件後即可戴上頭盔。臉部零件附有一般表情、閉目、閉目微笑，以及吶喊等4種版本。

GOD CLOTH LIBRA DOHKO

天秤座童虎 神聖衣

在對抗安德雷亞斯之際，童虎僅憑藉自身小宇宙便令神聖衣覺醒。據說足以粉碎星辰的各項天秤座武器在尺寸上也加大不少，顯然和聖衣主體一樣大幅強化了威力。

聖鬥士聖衣神話EX 天秤座童虎（神聖衣）
●發售商／BANDAI（現為BANDAI SPIRITS）COLLECTORS事業部
●15120円．2018年1月27日發售 ●約17cm

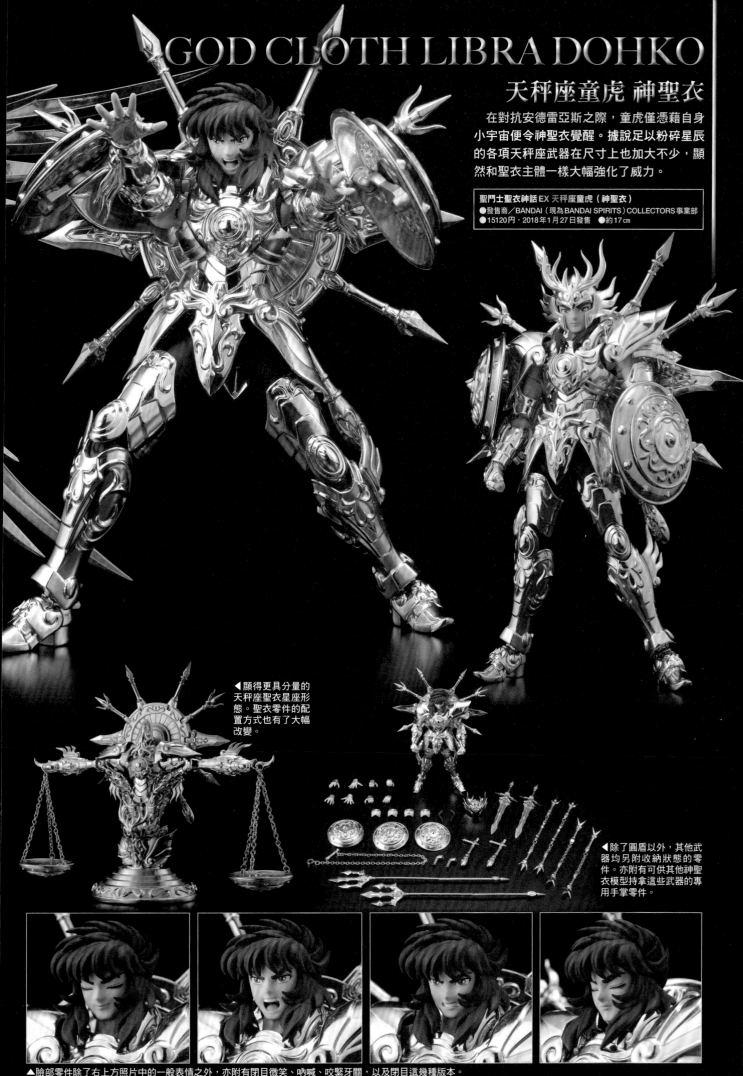

◀顯得更具分量的天秤座聖衣星座形態。聖衣零件的配置方式也有了大幅改變。

◀除了圓盾以外，其他武器均另附有收納狀態的零件。亦附有可供其他神聖衣模型持拿這些武器的專用手掌零件。

▲臉部零件除了右上方照片中的一般表情之外，亦附有閉目微笑、吶喊、咬緊牙關，以及閉目這幾種版本。

GOD CLOTH SAGITTARIUS AIOLOS

射手座艾奧羅斯 神聖衣

艾奧羅斯在睽違13年後再度穿上射手座黃金聖衣。在首度對抗安德雷亞斯之際,弓與箭就已早一步覺醒,聖衣主體則是在對抗洛基的最後決戰中完全覺醒。這款商品備有「輝煌小宇宙背景片」作為首批出貨版附錄。

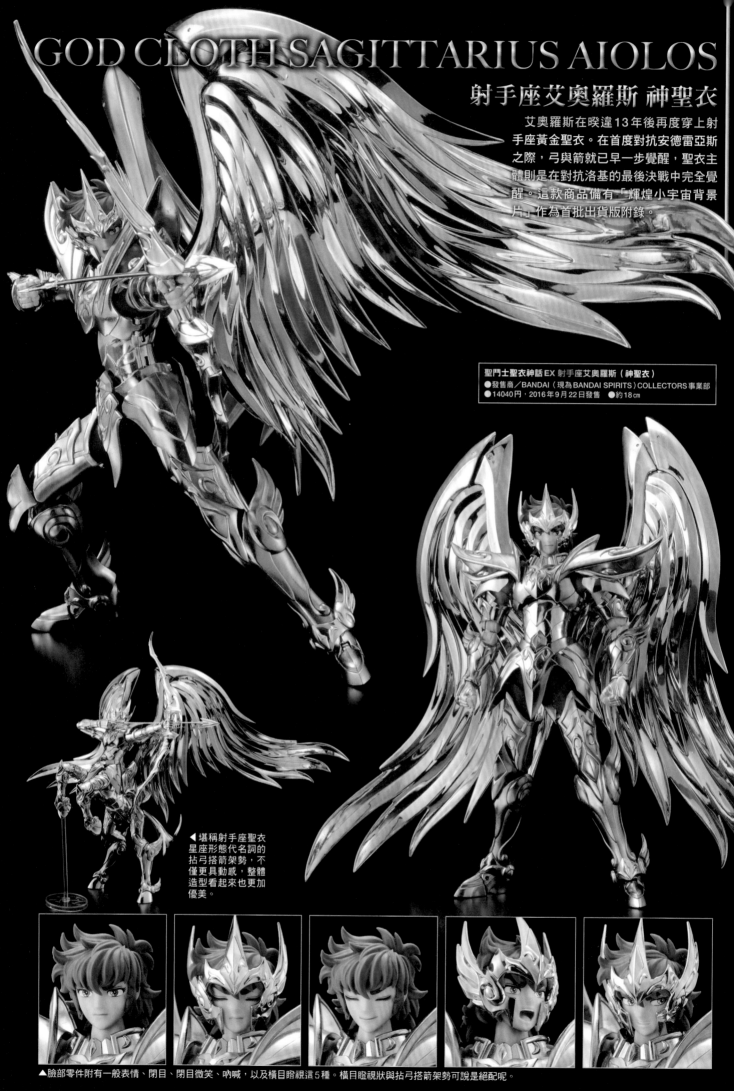

聖鬥士聖衣神話EX 射手座艾奧羅斯(神聖衣)
● 發售商/BANDAI(現為BANDAI SPIRITS)COLLECTORS事業部
● 14040円,2016年9月22日發售 ●約18cm

◀ 堪稱射手座聖衣星座形態代名詞的拈弓搭箭架勢,不僅更具動感,整體造型看起來也更加優美。

▲臉部零件附有一般表情、閉目、閉目微笑、吶喊,以及橫目睥視這5種。橫目睥視狀與拈弓搭箭架勢可說是絕配呢。

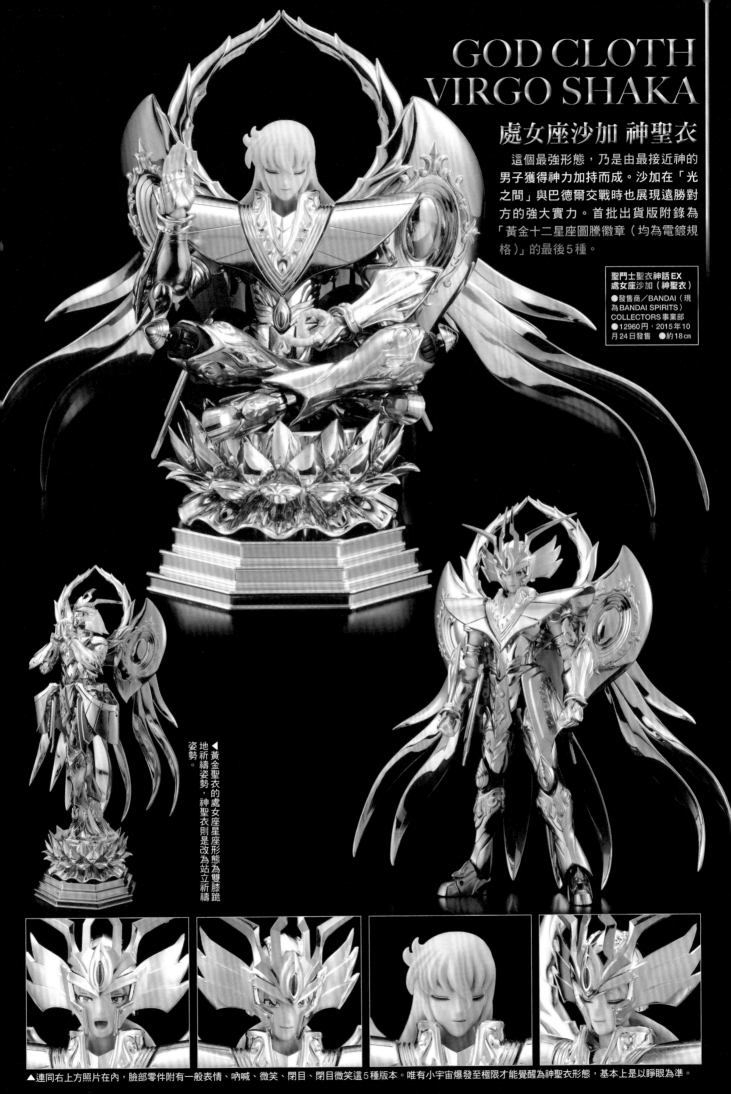

GOD CLOTH VIRGO SHAKA

處女座沙加 神聖衣

這個最強形態，乃是由最接近神的男子獲得神力加持而成。沙加在「光之間」與巴德爾交戰時也展現遠勝對方的強大實力。首批出貨版附錄為「黃金十二星座圖騰徽章（均為電鍍規格）」的最後5種。

聖鬥士聖衣神話EX
處女座沙加（神聖衣）
●發售商／BANDAI（現為BANDAI SPIRITS）COLLECTORS事業部
●12960円，2015年10月24日發售 ●約18㎝

▲黃金聖衣的處女座星座形態為雙膝跪地祈禱姿勢，神聖衣則是改為站立祈禱姿勢。

▲連同右上方照片在內，臉部零件附有一般表情、吶喊、微笑、閉目、閉目微笑這5種版本。唯有小宇宙爆發至極限才能覺醒為神聖衣形態，基本上是以睜眼為準。

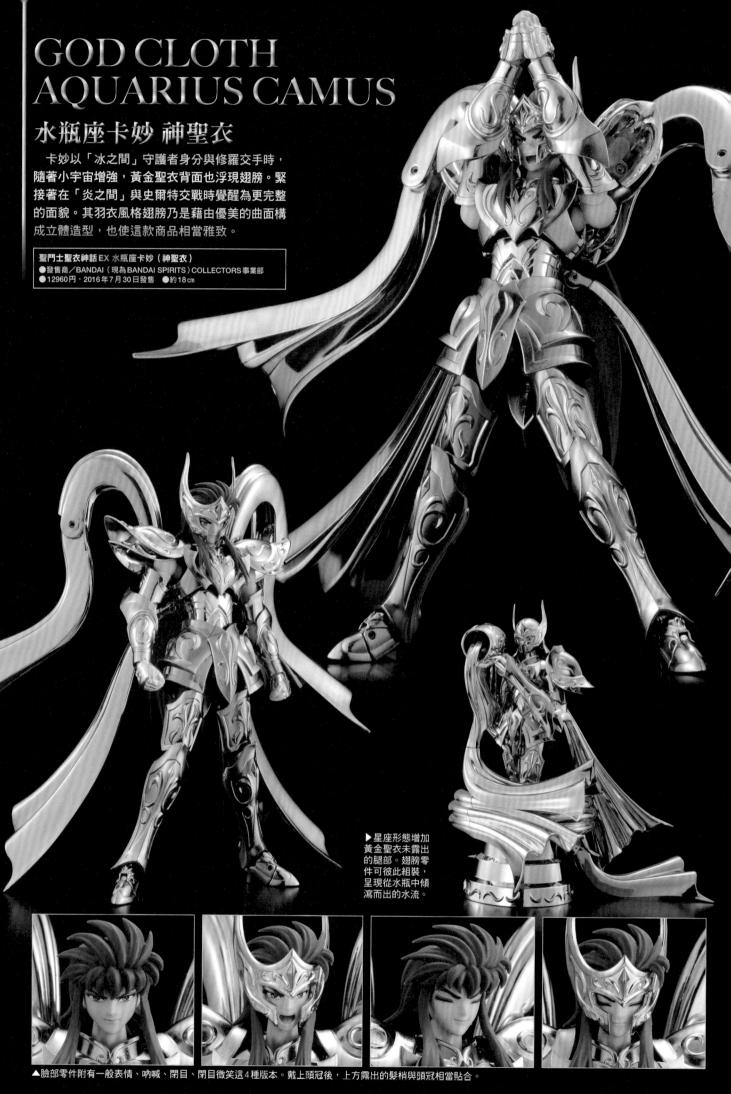

GOD CLOTH
AQUARIUS CAMUS

水瓶座卡妙 神聖衣

　卡妙以「冰之間」守護者身分與修羅交手時，
隨著小宇宙增強，黃金聖衣背面也浮現翅膀。緊
接著在「炎之間」與史爾特交戰時覺醒為更完整
的面貌。其羽衣風格翅膀乃是藉由優美的曲面構
成立體造型，也使這款商品相當雅致。

聖門士聖衣神話 EX 水瓶座卡妙（神聖衣）
●發售商／BANDAI（現為 BANDAI SPIRITS）COLLECTORS 事業部
●12960円，2016 年 7 月 30 日發售 ●約 18 cm

▶星座形態增加
黃金聖衣未露出
的腿部。翅膀零
件可彼此組裝，
呈現從水瓶中傾
瀉而出的水流。

▲臉部零件附有一般表情、吶喊、閉目、閉目微笑等 4 種版本。戴上頭冠後，上方露出的髮梢與頭冠相當貼合。

GOD CLOTH PISCES APHRODITE

雙魚座阿布羅狄 神聖衣

這是拿到沾有雅典娜鮮血的花瓣後，令黃金聖衣獲得神之力加持的面貌。雖然這個形態只在最後與洛基決戰時才出現，但託了阿布羅狄大為活躍之福，眾黃金聖鬥士才獲得勝機。翅膀是以魚鰭為藍本，往外延伸的模樣極為優美。附有持拿薔薇的手掌零件，亦附有紅、黑、白3種顏色的花朵零件。

聖鬥士聖衣神話EX 雙魚座阿布羅狄（神聖衣）
●發售商／BANDAI（現為BANDAI SPIRITS）COLLECTORS事業部
●13500円，2017年10月21日發售 ●約18cm

▶以躍出水面深具動感的模樣為特徵。台座本身是在動畫版設定階段就已繪製出來。

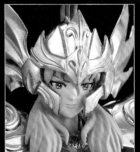
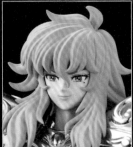
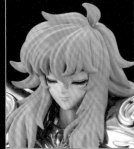
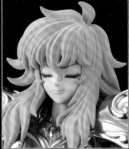

▲被譽為88星座中最俊美的男子。臉部零件附有一般表情、微笑、閉目、閉目微笑，以及吶喊這幾種版本。

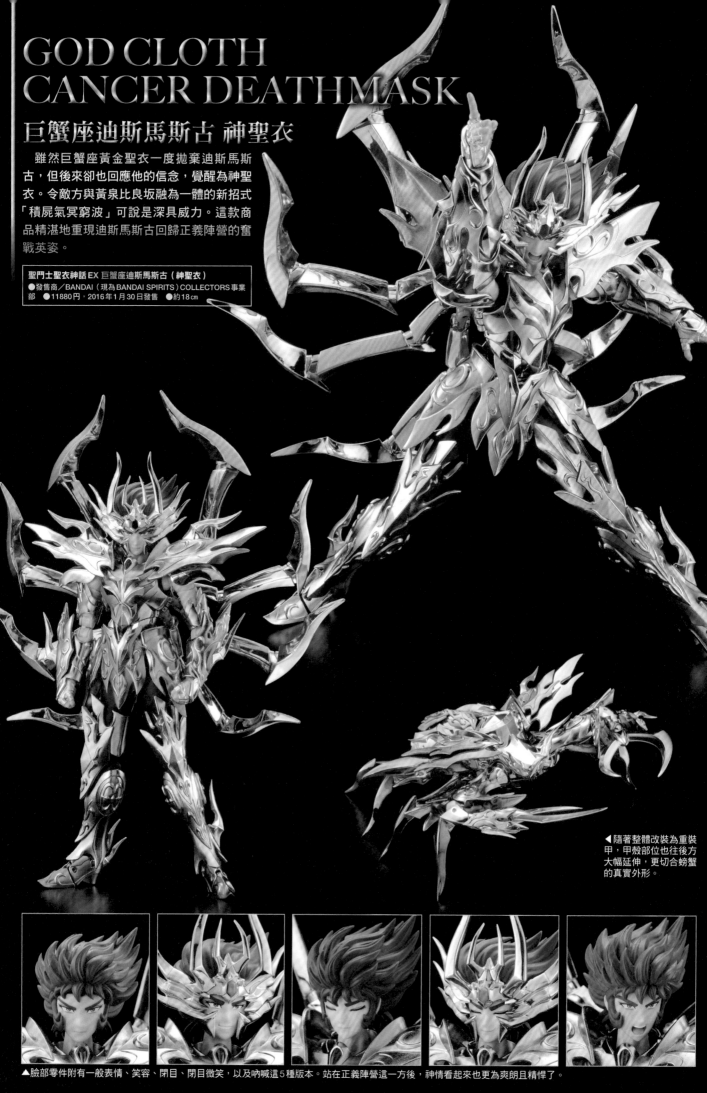

GOD CLOTH
CANCER DEATHMASK

巨蟹座迪斯馬斯古 神聖衣

　雖然巨蟹座黃金聖衣一度拋棄迪斯馬斯古，但後來卻也回應他的信念，覺醒為神聖衣。令敵方與黃泉比良坂融為一體的新招式「積屍氣冥窮波」可說是深具威力。這款商品精湛地重現迪斯馬斯古回歸正義陣營的奮戰英姿。

聖鬥士聖衣神話EX 巨蟹座迪斯馬斯古（神聖衣）
●發售商／BANDAI（現為BANDAI SPIRITS）COLLECTORS事業部　●11880円，2016年1月30日發售　●約18cm

◀隨著整體改裝為重裝甲，甲殼部位也往後方大幅延伸，更切合螃蟹的真實外形。

▲臉部零件附有一般表情、笑容、閉目、閉目微笑，以及吶喊這5種版本。站在正義陣營這一方後，神情看起來也更為爽朗且精悍了。

GOD CLOTH CAPRICORN SHURA

摩羯座修羅 神聖衣

這是在最後決戰時，獲得雅典娜之血而完全覺醒的神聖衣面貌。外型上可以見到頭盔換成頭冠、肩甲上多了尖刺等改變，恢復漫畫版黃金聖衣的局部特徵呢。

聖鬥士聖衣神話 EX 摩羯座修羅（神聖衣）
● 發售商／BANDAI（現為 BANDAI SPIRITS）COLLECTORS 事業部　● 11880 円，2016 年 4 月 28 日發售　● 約 18 cm

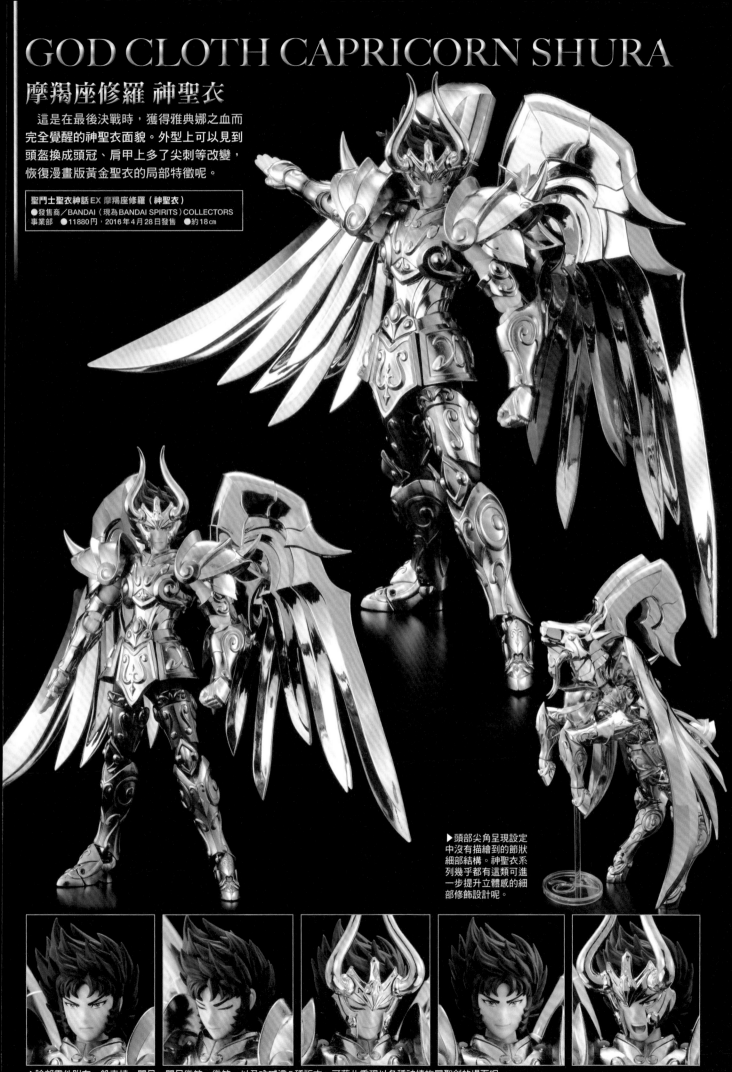

▶ 頭部尖角呈現設定中沒有描繪到的節狀細部結構。神聖衣系列幾乎都有這類可進一步提升立體感的細部修飾設計呢。

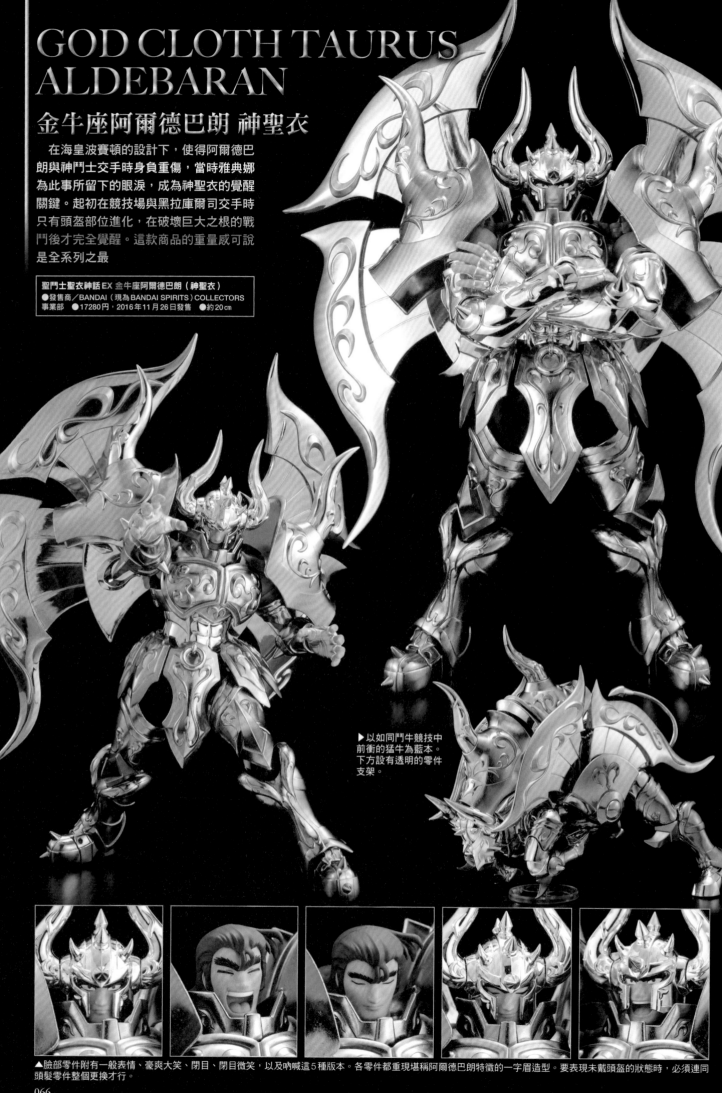

GOD CLOTH TAURUS ALDEBARAN

金牛座阿爾德巴朗 神聖衣

在海皇波賽頓的設計下，使得阿爾德巴朗與神鬥士交手時身負重傷，當時雅典娜為此事所留下的眼淚，成為神聖衣的覺醒關鍵。起初在競技場與黑拉庫爾司交手時只有頭盔部位進化，在破壞巨大之根的戰鬥後才完全覺醒。這款商品的重量感可說是全系列之最

聖鬥士聖衣神話EX 金牛座阿爾德巴朗（神聖衣）
●發售商／BANDAI（現為BANDAI SPIRITS）COLLECTORS
事業部 ●17280円，2016年11月26日發售 ●約20cm

▶以如同鬥牛競技中前衝的猛牛為藍本。下方設有透明的零件支架。

▲臉部零件附有一般表情、豪爽大笑、閉目、閉目微笑，以及吶喊這5種版本。各零件都重現堪稱阿爾德巴朗特徵的一字眉造型。要表現未戴頭盔的狀態時，必須連同頭髮零件整個更換才行。

FALSE GOD LOKI

邪神洛基

聖鬥士聖衣神話EX
邪神洛基
●發售商／BANDAI（現
為BANDAI SPIRITS）
COLLECTORS事業部
●15120円，2017年3
月發售 ●約18cm

神之大陸的邪神。在附身的肉體遭到雅典娜之驚嘆消滅後，祂改為附身在自己原有的鬥衣「洛基長袍」上而復活。與眾黃金聖鬥士爆發了激烈的生死鬥。

商品除了重現大型長槍「永恆之槍」之外，亦附有由翅膀變形而成的護盾。擁有8片翅膀的洛基長袍可說是極為豪華炫麗，在商品規格上可說是不遜於黃金聖鬥士的神聖衣呢。

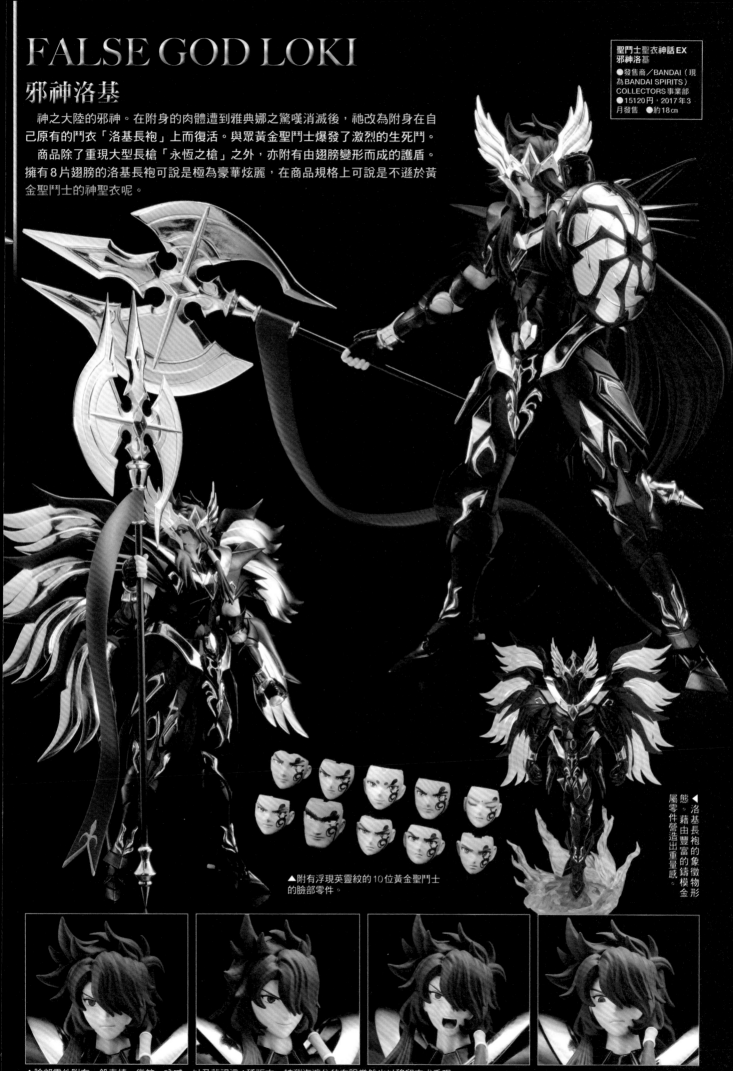

▲附有浮現英靈紋的10位黃金聖鬥士的臉部零件。

◀洛基長袍的象徵物形態。藉由豐富的鑄模金屬零件營造出重量感。

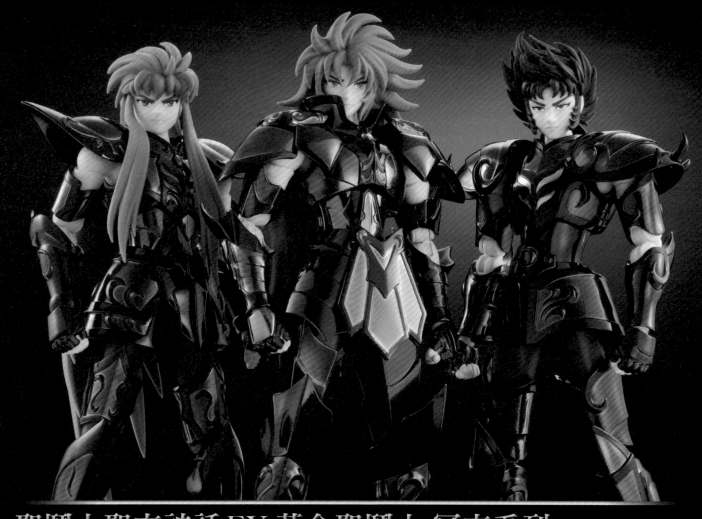

聖鬥士聖衣神話EX 黃金聖鬥士 冥衣系列

　　聖鬥士聖衣神話EX亦重現了在《冥王黑帝斯篇》中，身披冥衣登場的黃金聖鬥士。為了在冥王黑帝斯的魔掌下守護大地和雅典娜，黃金聖鬥士之間爆發激烈的生死鬥，此系列商品正是能演繹這段故事最為精彩的經典場面呢。

　　身披冥衣的眾黃金聖鬥士不僅已全數推出，亦發售施展雅典娜之驚嘆對決後受損的冥衣，甚至連首度登場時套著斗篷的模樣都有，陣容相當豐富呢！

《聖鬥士星矢 冥王黑帝斯篇》

這是以當年TV動畫未改編的原作漫畫最終章為藍本，正式推出的OVA動畫版，最終章裡亦出現終極形態的神聖衣。在前聖戰中與雅典娜對決的冥王黑帝斯在243年後復活，為了打倒黑帝斯，雅典娜闖入冥界，星矢等人也緊隨在後攻進敵營。全系列包含《冥王黑帝斯十二宮篇》（全13集）、《冥界篇 前章》（全6集）、《冥界篇 後章》（全6集）、《極樂淨土篇》（全6集），自2002年11月起陸續放送。

【製作團隊】
編劇導演：山內重保（十二宮篇）、勝間田具治（自冥界篇起）
／編劇統籌：橫手美智子（十二宮篇）、黑田洋介（自冥界篇起）
／人物設計：荒木伸吾、姬野美智

雙子座撒卡 冥衣
在十二宮之戰後自裁，卻在黑帝斯的力量下復活。奉希歐之命進攻十二宮。（聲：置鮎龍太郎）

水瓶座卡妙 冥衣
與撒卡、修羅一同行動，在沙羅雙樹園與沙加交戰。直到最後一刻與冰河重逢。（聲：神奈延年）

摩羯座修羅 冥衣
與撒卡等人進攻十二宮。為了隱瞞真正目的，不惜聯手施展雅典娜之驚嘆消滅沙加。（聲：草尾毅）

巨蟹座迪斯馬斯古 冥衣
與阿布羅狄一同行動。雖然過去與星矢等人為敵，不過這次是認同希歐的行動才假扮敵人。（聲：田中亮一）

雙魚座阿布羅狄 冥衣
以黑帝斯尖兵的身分與穆交戰，敗北後被拉達曼迪斯再度拋回冥界。（聲：難波圭一）

白羊座希歐 冥衣
穆的師父，也是13年前遭撒卡殺害的真正教皇。為了將專用聖衣交給雅典娜，不惜假裝聽從冥王的命令。（聲：飛田展男）

天猛星飛龍拉達曼迪斯
為冥鬥士中實力格外強大的勁敵。視雙子座卡諾為勁敵，冥界三巨頭之一。
【招式】最大警戒
（聲：子安武人）

天雄星神鷹艾奧斯
冥界三巨頭之一。憑藉冥鬥士中頂尖的瞬間爆發力襲擊一輝，最後卻因為招式被看穿而敗北。
【招式】神鷹展翅、銀河幻象
（聲：三木真一郎）

天貴星獅鷲獸米諾斯
冥界三巨頭之一的冥界法官。擅長運用隱形提線，隨心所欲地操控對手的身體。
【招式】宇宙傀儡
（聲：遠近孝一）

GEMINI SAGA (SURPLICE)

雙子座撒卡 冥衣

　　這是雙子座撒卡在《冥王黑帝斯十二宮篇》尾聲，身穿冥衣、阻擋在星矢等人面前的面貌。雖然過去是最強的黃金聖鬥士之一，如今卻率領同樣身披冥衣的修羅和卡妙企圖殺害雅典娜。

　　此款是聖鬥士聖衣神話EX系列推出的冥衣版黃金聖鬥士首作。附有眾人熟知的各式配件，特別是故事中堪稱關鍵道具的黃金短劍。

聖鬥士聖衣神話EX 雙子座撒卡（冥衣）
●發售商／BANDAI（現為BANDAI SPIRITS）COLLECTORS
事業部　●8640円，2014年2月22日發售　●約18cm

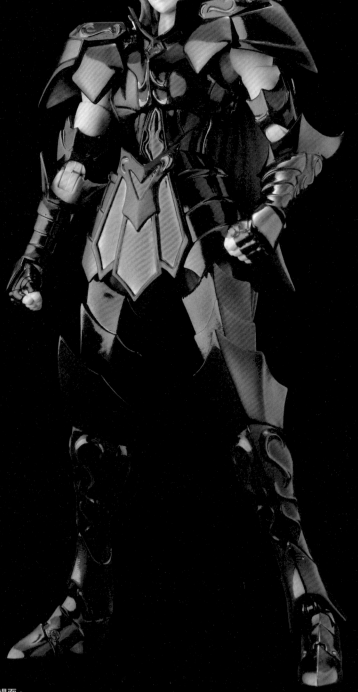

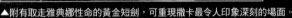
▲附有取走雅典娜性命的黃金短劍，可重現撒卡最令人印象深刻的場面。

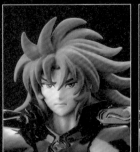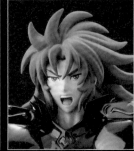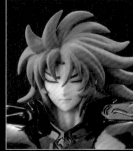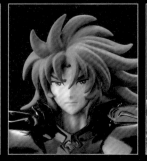
▲臉部零件除了一般表情之外，亦附有吶喊、閉目、哭泣共計4種版本。

AQUARIUS CAMUS (SURPLICE)

水瓶座卡妙 冥衣

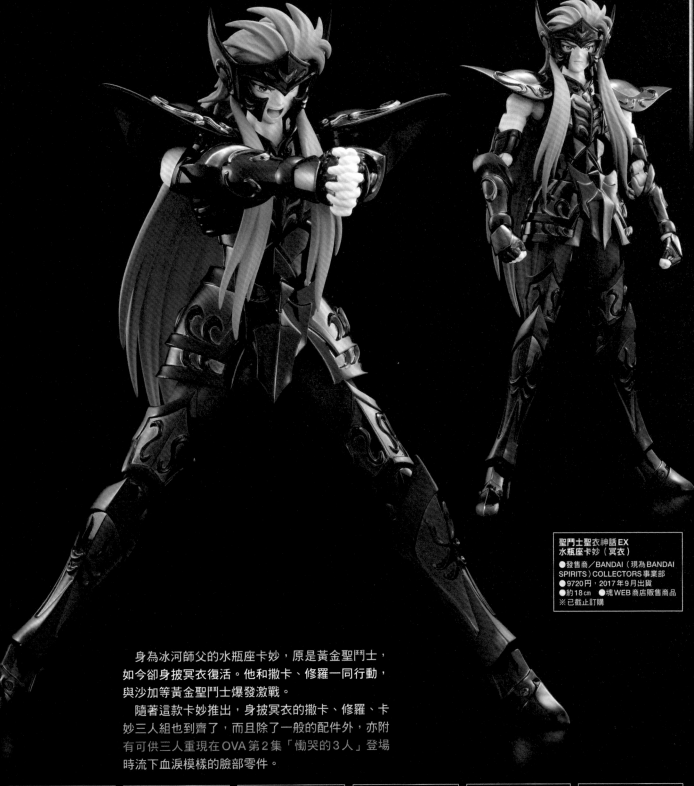

聖鬥士聖衣神話 EX
水瓶座卡妙（冥衣）
●發售商／BANDAI（現為BANDAI
SPIRITS）COLLECTORS事業部
●9720円，2017年9月出貨
●約18cm ●魂WEB商店販售商品
※已截止訂購

身為冰河師父的水瓶座卡妙，原是黃金聖鬥士，
如今卻身披冥衣復活。他和撒卡、修羅一同行動，
與沙加等黃金聖鬥士爆發激戰。

隨著這款卡妙推出，身披冥衣的撒卡、修羅、卡
妙三人組也到齊了，而且除了一般的配件外，亦附
有可供三人重現在OVA第2集「慟哭的3人」登場
時流下血淚模樣的臉部零件。

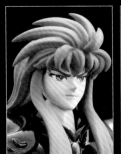 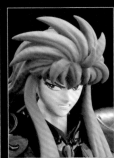 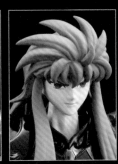 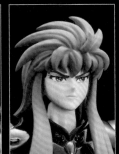 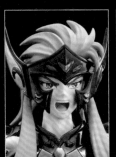

▲可供更換的臉部零件有瞪視、失去視力、哭泣、吶喊，以及閉目這幾種版本。

CAPRICORN SHURA (SURPLICE)

摩羯座修羅 冥衣

　　摩羯座修羅在《十二宮篇》裡，憑藉右手施展的必殺技「聖劍」，將紫龍逼入絕境，而這款正是他身披冥衣的版本。《冥王黑帝斯篇》中，修羅和撒卡、卡妙一同對抗其他黃金聖鬥士，甚至不惜聯手施展雅典娜之驚嘆。

　　這款商品不僅根據冥衣造型，更改配色和零件，還附有修羅廣為人知的各式配件，特別是聖劍的特效零件。

聖鬥士聖衣神話EX 摩羯座修羅（冥衣）
●發售商／BANDAI（現為BANDAI SPIRITS）COLLECTORS事業部
●8640円，2014年9月27日發售 ●約18cm

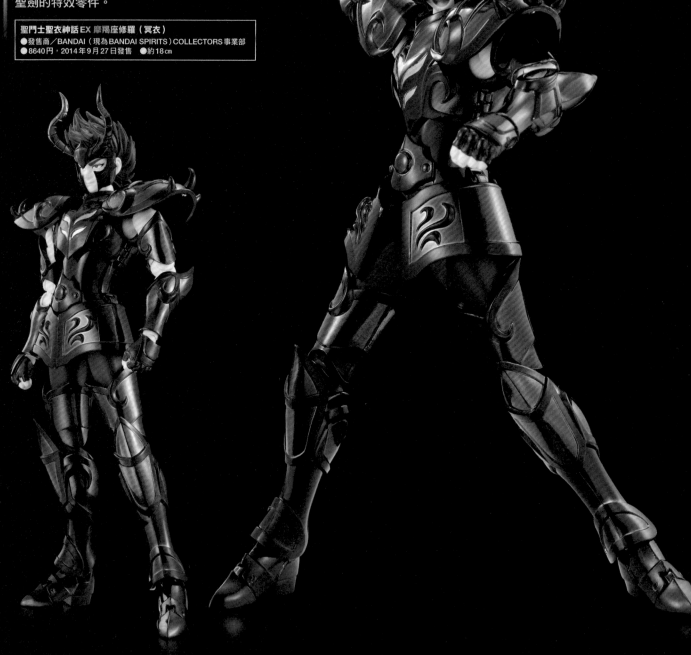

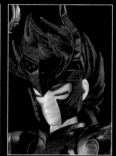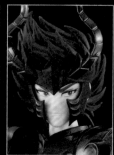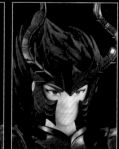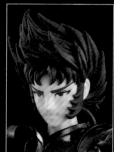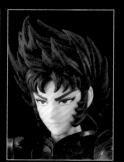

▲臉部零件附有吶喊、閉目、哭泣等豐富的版本。

CANCER DEATHMASK (SURPLICE)

巨蟹座迪斯馬斯古 冥衣

與希歐、阿布羅狄一同身披冥衣復甦的迪斯馬斯古。他在《冥王黑帝斯篇》中與阿布羅狄一同攻擊穆，卻被對方用星光滅絕一舉解決；最後他以黃金聖鬥士的身分，協助星矢等人對抗冥王黑帝斯。

為了重現迪斯馬斯古施展必殺技的架勢，商品附有種類豐富的手掌零件。臉部零件亦新增全新開模製作的版本，整體可說是更具娛樂性了呢。

▲臉部零件除了一般表情外，亦附有吶喊和全新開模製作的咬緊牙關，以及竊笑等版本。

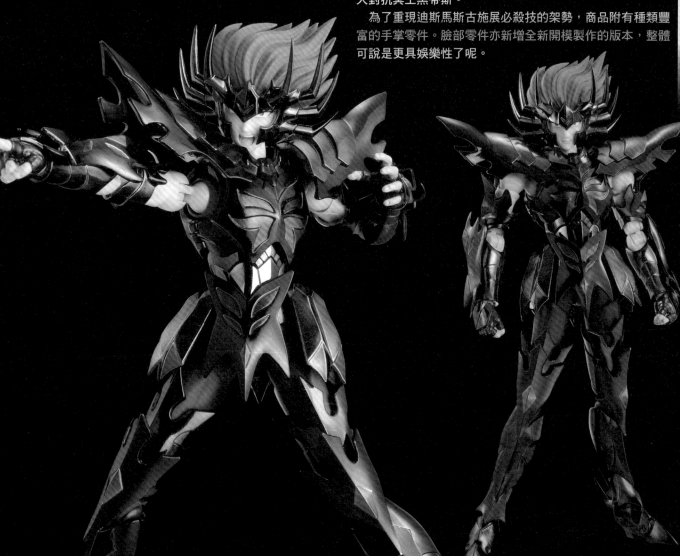

聖鬥士聖衣神話EX
巨蟹座迪斯馬斯古（冥衣）
發售商／BANDAI（現為BANDAI SPIRITS）COLLECTORS事業部
●8100円，2015年3月21日發售
●約18cm

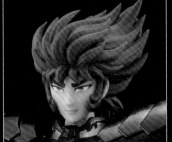
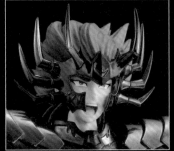
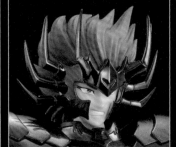
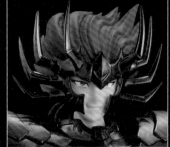

PISCES APHRODITE(SURPLICE)

雙魚座阿布羅狄 冥衣

聖鬥士聖衣神話EX
雙魚座阿布羅狄（冥衣）
●發售商／BANDAI SPIRITS COLLE-
CTORS事業部 ●9936円，2019年
2月出貨 ●約18cm ●魂WEB商店
販售商品 ※已截止訂購

這是阿布羅狄在《冥王黑帝斯篇》中復甦時的模樣。與希歐、迪斯馬斯古一同進攻十二宮時，敗在展露實力的穆的手下，隨後被冥界三巨頭之一的拉達曼迪斯連同迪斯馬斯古一同拋回死亡國度。

雖然改披冥衣，俊美容貌依舊不變。附有各色薔薇，可供重現施展必殺技的姿態。

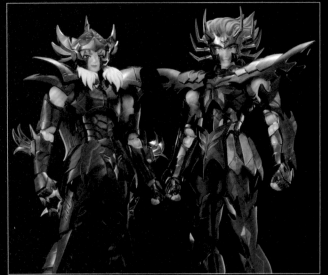

▲與搭檔的迪斯馬斯古合照。不惜被冠上叛徒的汙名，也要前往雅典娜面前。

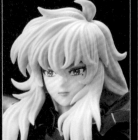
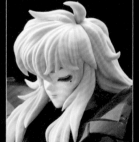
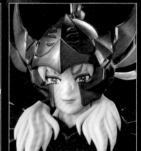
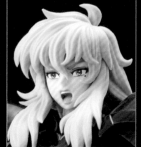

▲臉部零件除了一般表情外，亦附有閉目、微笑、吶喊，以及口叼薔薇等版本。

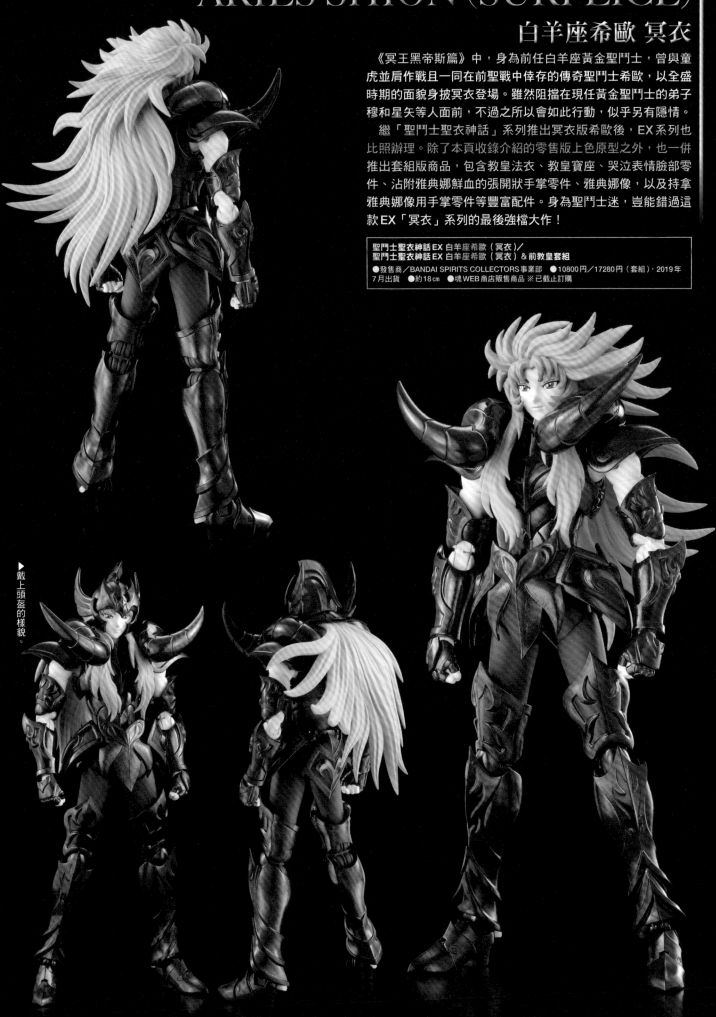

ARIES SHION (SURPLICE)

白羊座希歐 冥衣

《冥王黑帝斯篇》中，身為前任白羊座黃金聖鬥士，曾與童虎並肩作戰且一同在前聖戰中倖存的傳奇聖鬥士希歐，以全盛時期的面貌身披冥衣登場。雖然阻擋在現任黃金聖鬥士的弟子穆和星矢等人面前，不過之所以會如此行動，似乎另有隱情。

繼「聖鬥士聖衣神話」系列推出冥衣版希歐後，EX系列也比照辦理。除了本頁收錄介紹的零售版上色原型之外，也一併推出套組版商品，包含教皇法衣、教皇寶座、哭泣表情臉部零件、沾附雅典娜鮮血的張開狀手掌零件、雅典娜像，以及持拿雅典娜像用手掌零件等豐富配件。身為聖鬥士迷，豈能錯過這款EX「冥衣」系列的最後強檔大作！

聖鬥士聖衣神話EX 白羊座希歐（冥衣）／
聖鬥士聖衣神話EX 白羊座希歐（冥衣）＆前教皇套組
●發售商／BANDAI SPIRITS COLLECTORS事業部 ●10800円／17280円（套組），2019年7月出貨 ●約18cm ●魂WEB商店販售商品 ※已截止訂購

▶戴上頭盔的樣貌。

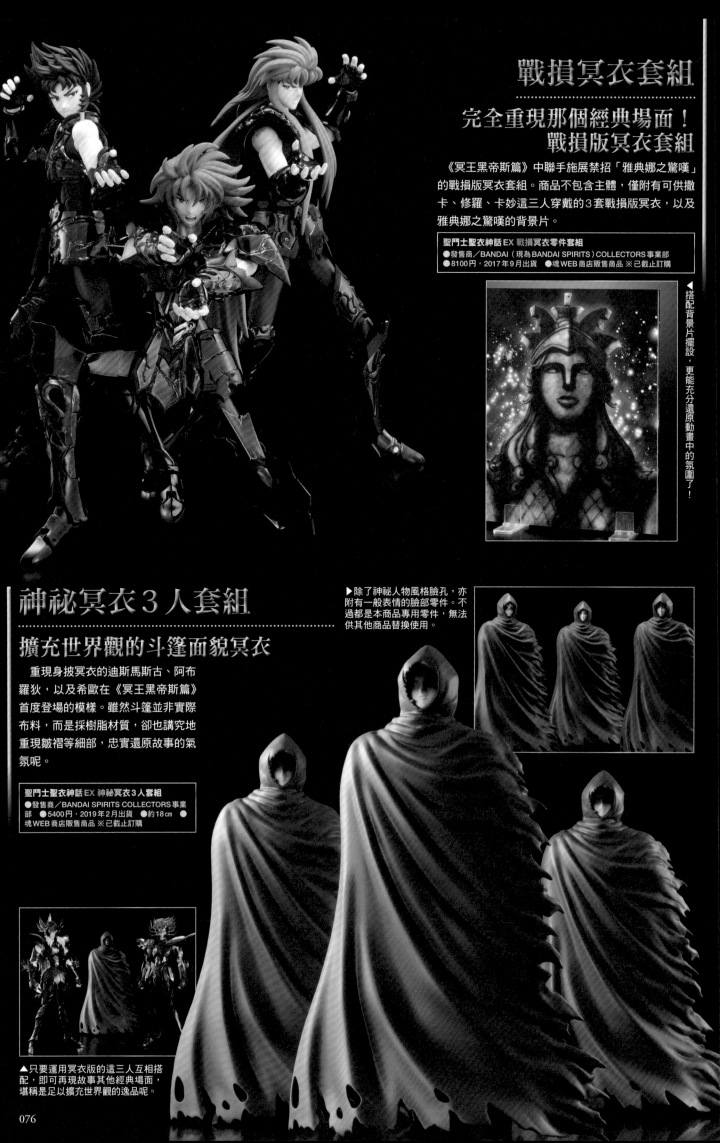

戰損冥衣套組

完全重現那個經典場面！
戰損版冥衣套組

《冥王黑帝斯篇》中聯手施展禁招「雅典娜之驚嘆」的戰損版冥衣套組。商品不包含主體，僅附有可供撒卡、修羅、卡妙這三人穿戴的3套戰損版冥衣，以及雅典娜之驚嘆的背景片。

聖鬥士聖衣神話EX 戰損冥衣零件套組
●發售商／BANDAI（現為BANDAI SPIRITS）COLLECTORS事業部
●8100円，2017年9月出貨 ●魂WEB商店販售商品 ※已截止訂購

▶搭配背景片擺設，更能充分還原動畫中的氛圍了！

神祕冥衣3人套組

擴充世界觀的斗篷面貌冥衣

重現身披冥衣的迪斯馬斯古、阿布羅狄，以及希歐在《冥王黑帝斯篇》首度登場的模樣。雖然斗篷並非實際布料，而是採樹脂材質，卻也講究地重現皺褶等細部，忠實還原故事的氣氛呢。

聖鬥士聖衣神話EX 神祕冥衣3人套組
●發售商／BANDAI SPIRITS COLLECTORS事業部 ●5400円，2019年2月出貨 ●約18cm ●魂WEB商店販售商品 ※已截止訂購

▶除了神祕人物風格臉孔，亦附有一般表情的臉部零件。不過都是本商品專用零件，無法供其他商品替換使用。

▲只要運用冥衣版的這三人互相搭配，即可再現故事其他經典場面，堪稱是足以擴充世界觀的逸品呢。

聖鬥士聖衣神話EX 冥界三巨頭

「冥界三巨頭」乃是《冥王黑帝斯篇》登場的眾冥鬥士中具備頂尖實力者，這三人自然也陸續加入「聖鬥士聖衣神話EX」系列的陣容。隨著神鷲艾考斯在2018年11月出貨，三巨頭也總算在EX系列到齊了。

雖然「聖鬥士聖衣神話」配合冥衣整體氣氛，以黑色為基調來塗裝，不過EX系列卻是以黑色為基調之餘，進一步搭配不同色調加以變化，凸顯三巨頭各具特色的個性，可說是更貼近故事所呈現的氣氛了呢。

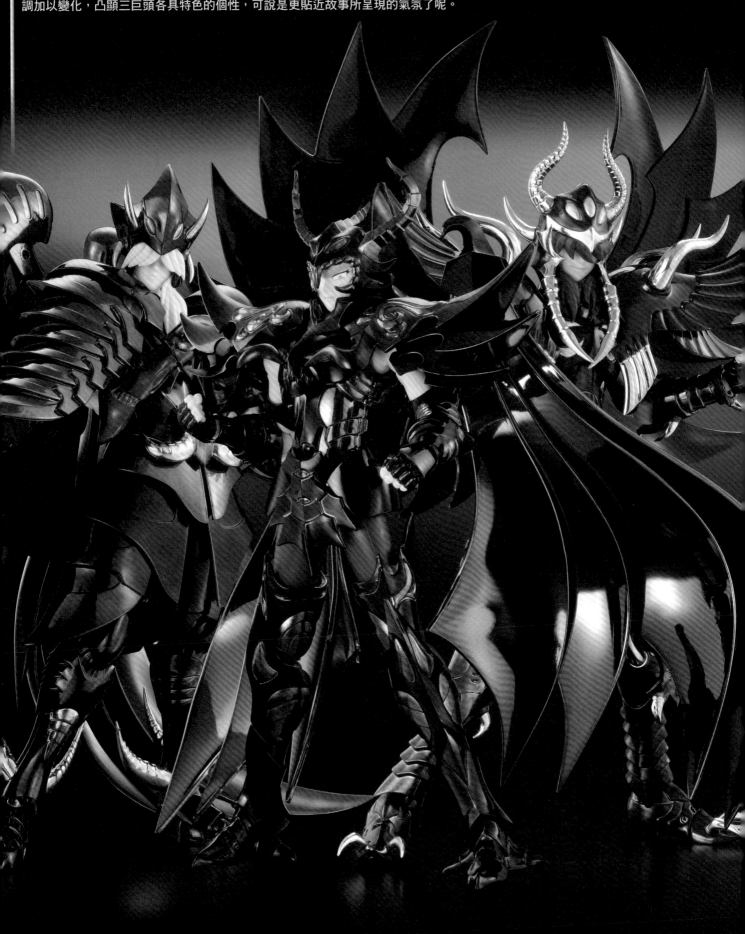

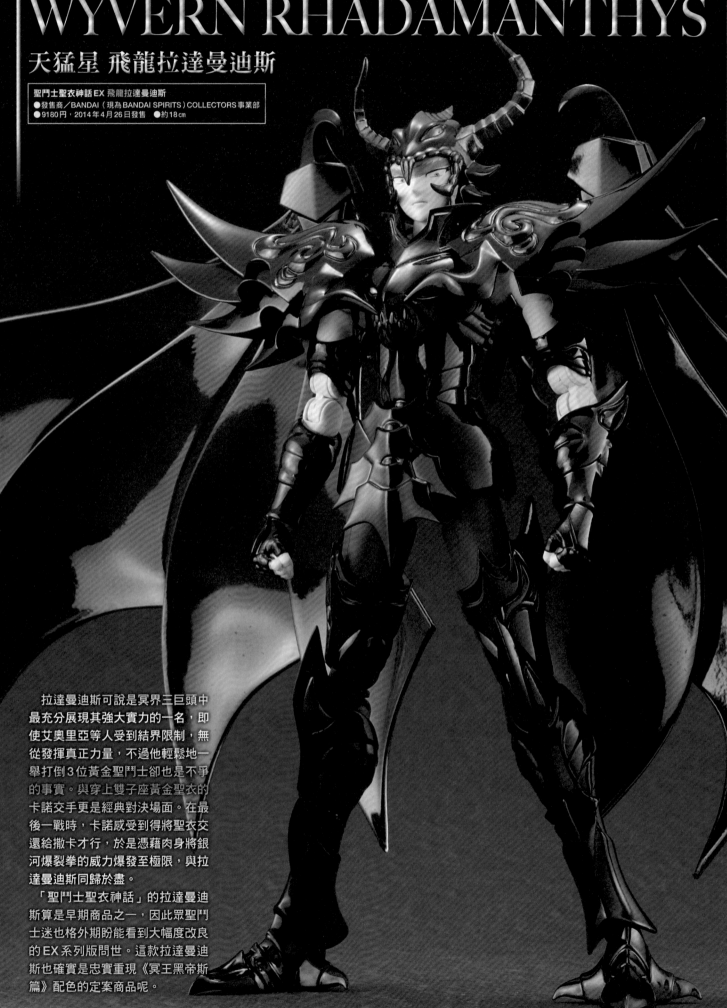

強者的榮耀
WYVERN RHADAMANTHYS
天猛星 飛龍拉達曼迪斯

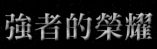

聖鬥士聖衣神話EX 飛龍拉達曼迪斯
●發售商／BANDAI（現為BANDAI SPIRITS）COLLECTORS事業部
●9180円，2014年4月26日發售 ●約18cm

　　拉達曼迪斯可說是冥界三巨頭中
最充分展現其強大實力的一名，即
使艾奧里亞等人受到結界限制，無
從發揮真正力量，不過他輕鬆地一
舉打倒3位黃金聖鬥士卻也是不爭
的事實。與穿上雙子座黃金聖衣的
卡諾交手更是經典對決場面。在最
後一戰時，卡諾感受到得將聖衣交
還給撒卡才行，於是憑藉肉身將銀
河爆裂拳的威力爆發至極限，與拉
達曼迪斯同歸於盡。
　　「聖鬥士聖衣神話」的拉達曼迪
斯算是早期商品之一，因此眾聖鬥
士迷也格外期盼能看到大幅度改良
的EX系列版問世。這款拉達曼迪
斯也確實是忠實重現《冥王黑帝斯
篇》配色的定案商品呢。

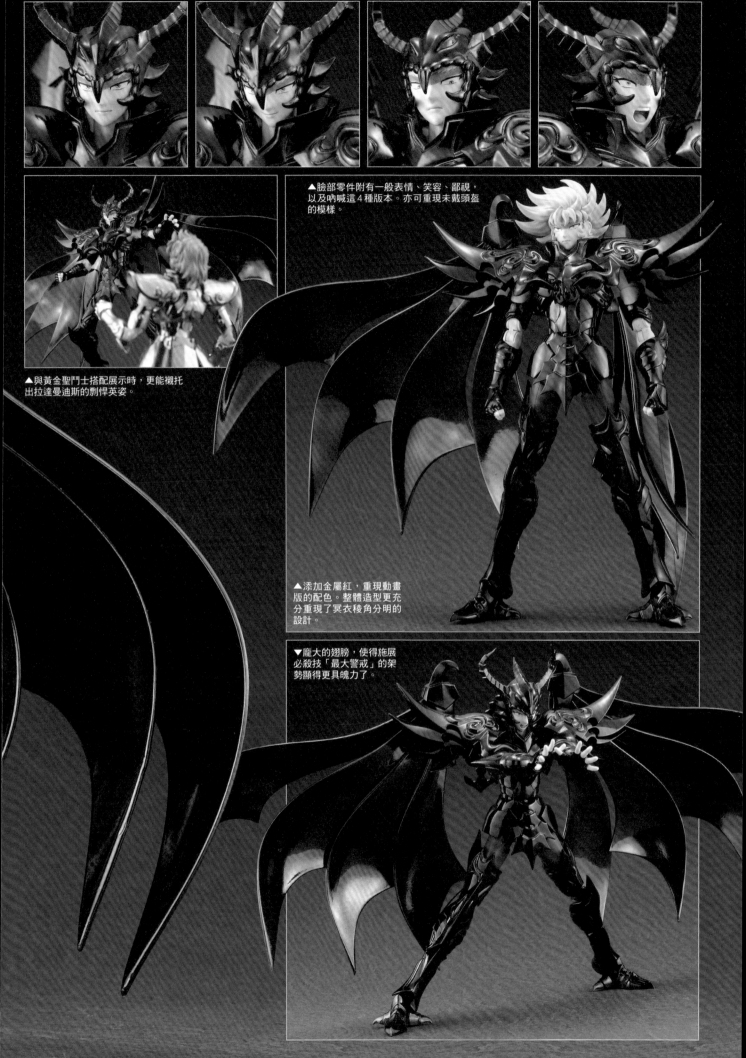

▲臉部零件附有一般表情、笑容、鄙視，以及吶喊這4種版本。亦可重現未戴頭盔的模樣。

▲與黃金聖鬥士搭配展示時，更能襯托出拉達曼迪斯的剽悍英姿。

▲添加金屬紅，重現動畫版的配色。整體造型更充分重現了冥衣稜角分明的設計。

▼龐大的翅膀，使得施展必殺技「最大警戒」的架勢顯得更具魄力了。

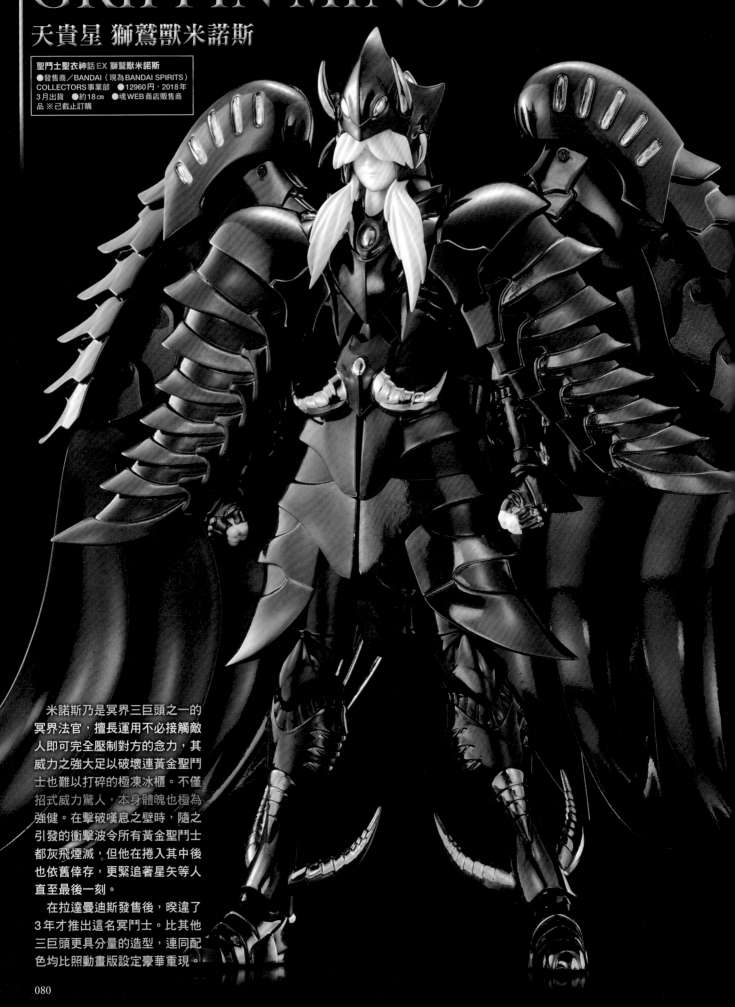

猝不及防的強大念力
GRIFFIN MINOS
天貴星 獅鷲獸米諾斯

聖門士聖衣神話EX 獅鷲獸米諾斯
●發售商／BANDAI（現為BANDAI SPIRITS）
COLLECTORS事業部 ●12960円，2018年
3月出貨 ●約18㎝ ●魂WEB商店販售商
品 ※已截止訂購

　　米諾斯乃是冥界三巨頭之一的
冥界法官，擅長運用不必接觸敵
人即可完全壓制對方的念力，其
威力之強大足以破壞連黃金聖鬥
士也難以打碎的極凍冰櫃。不僅
招式威力驚人，本身體魄也極為
強健。在擊破嘆息之壁時，隨之
引發的衝擊波令所有黃金聖鬥士
都灰飛煙滅，但他在捲入其中後
也依舊倖存，更緊追著星矢等人
直至最後一刻。

　　在拉達曼迪斯發售後，睽違了
3年才推出這名冥鬥士。比其他
三巨頭更具分量的造型，連同配
色均比照動畫版設定豪華重現。

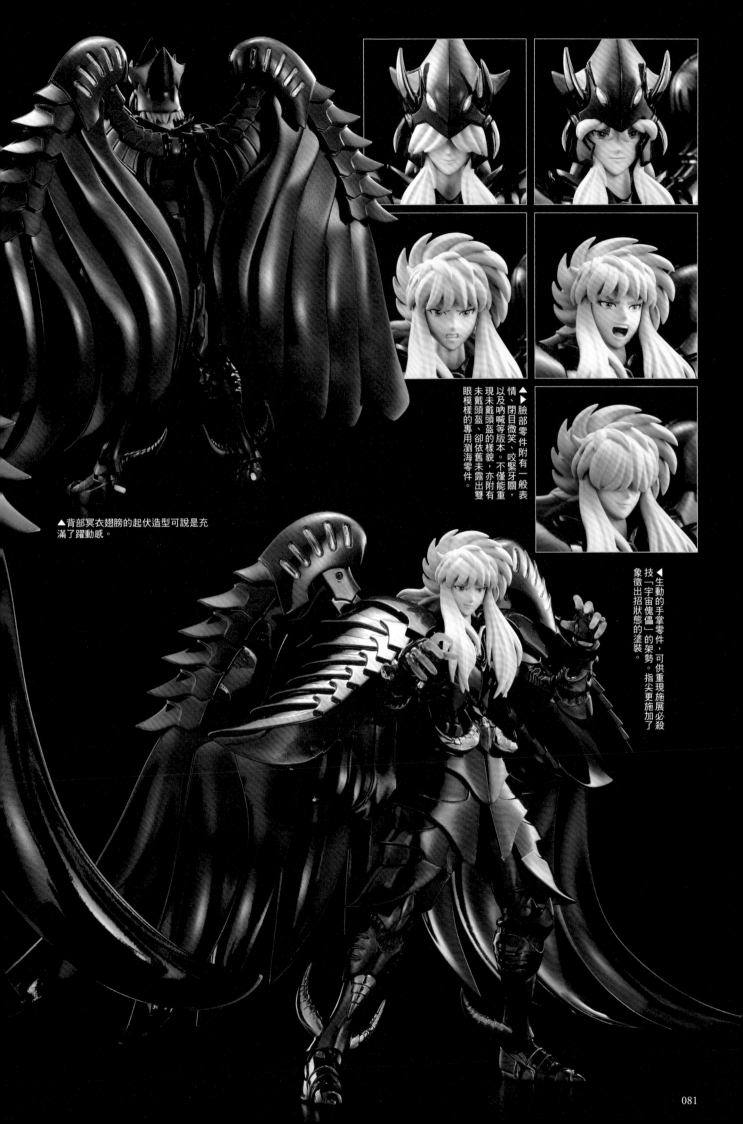

▲背部冥衣翅膀的起伏造型可說是充滿了躍動感。

臉部零件附有一般表情、閉目微笑、咬緊牙關，以及吶喊等版本。不僅能重現未戴頭盔的樣貌，亦附有未戴頭盔、卻依舊未露出雙眼模樣的專用瀏海零件。

◀生動的手掌零件，可供重現施展必殺技「宇宙傀儡」的架勢。指尖更施加了象徵出招狀態的塗裝。

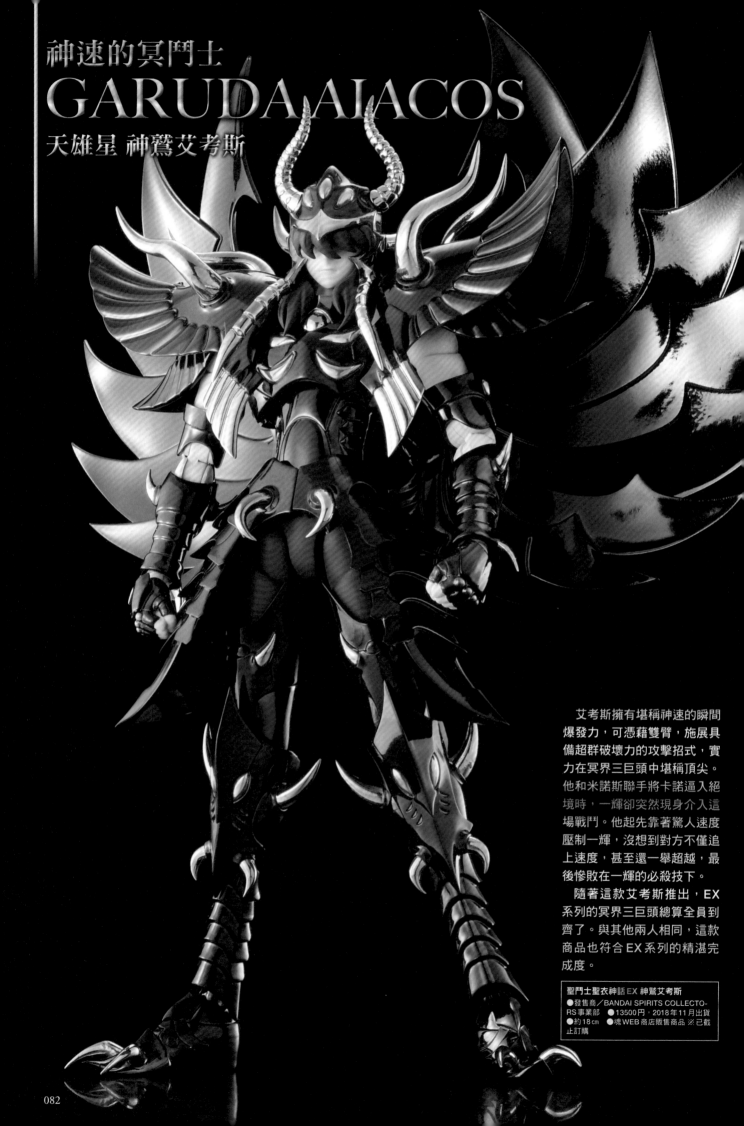

神速的冥鬥士
GARUDA AIACOS
天雄星 神鷲艾考斯

艾考斯擁有堪稱神速的瞬間爆發力，可憑藉雙臂，施展具備超群破壞力的攻擊招式，實力在冥界三巨頭中堪稱頂尖。他和米諾斯聯手將卡諾逼入絕境時，一輝卻突然現身介入這場戰鬥。他起先靠著驚人速度壓制一輝，沒想到對方不僅追上速度，甚至還一舉超越，最後慘敗在一輝的必殺技下。

隨著這款艾考斯推出，EX系列的冥界三巨頭總算全員到齊了。與其他兩人相同，這款商品也符合EX系列的精湛完成度。

聖鬥士聖衣神話 EX 神鷲艾考斯
●發售商／BANDAI SPIRITS COLLECTO-RS事業部 ●13500円，2018年11月出貨
●約18cm ●魂WEB商店販售商品 ※已截止訂購

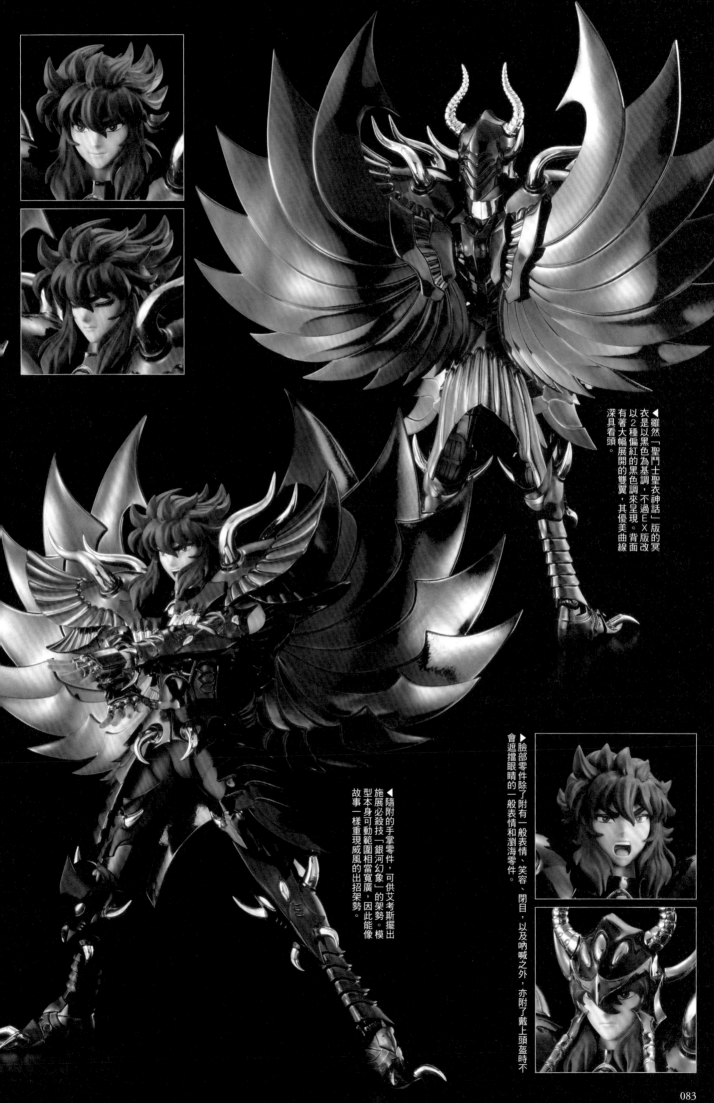

▲雖然「聖鬥士聖衣神話」版的冥衣是以黑色為基調，不過EX版改以2種偏紅的黑色調來呈現。背面有著大幅展開的雙翼，其優美曲線深具看頭。

▶臉部零件除了附有一般表情、笑容、閉目，以及吶喊之外，亦附了戴上頭盔時不會遮擋眼睛的一般表情和瀏海零件。

◀隨附的手掌零件，可供艾考斯擺出施展必殺技「銀河幻象」的架勢。模型本身可動範圍相當寬廣，因此能像故事一樣重現威風的出招架勢。

《聖鬥士星矢 海皇波賽頓篇》

「海皇波賽頓篇」相當於TV動畫第100～114集的最後章節。海皇波賽頓自神話時代起便與雅典娜敵對，到了現代則藉由船王朱利安‧梭羅的身體復甦。波賽頓更宣言要用大雨肅清大地，雅典娜為了減緩大雨而自願成為祭品。要拯救雅典娜，唯有摧毀支撐七大洋的巨柱一法可行。星矢等人獲知此事後，隨即趕往由眾海將軍把守的七大巨柱。可是這場戰鬥竟是海將軍卡諾在幕後煽動策劃。

【製作團隊】
編劇導演：菊池一仁／編劇統籌：小山高生、菅良幸／
人物設計：荒木伸吾、姬野美智

海皇波賽頓
和雅典娜爭奪大地的海界之王。在與星矢交戰的過程中真正覺醒，展現了身為神的強大力量。（聲：難波圭一）

海龍卡諾
撒卡的雙胞胎弟弟，北大西洋的海將軍。企圖利用波賽頓掌控大地，後來洗心革面接任雙子座黃金聖鬥士。（聲：曾我部和恭）
【招式】黃金三角洲、銀河爆裂拳

海魔女蘇蘭多
從神之大陸生還，負責守護南大西洋之柱。在波賽頓敗北後與朱利安一同踏上旅程。（聲：塩屋翼）
【招式】終結交響曲、死亡高潮

魔鬼魚艾扎克
北冰洋的海將軍，原為冰河的師兄。敬仰海洋魔物魔鬼魚，秉持對敵人冷酷無情的原則。（聲：中尾隆聖）
【招式】北極光

海馬拜昂
守護北太平洋之柱的海將軍。可利用空氣施展攻防合一的招式，在海將軍中是頭一個與星矢交戰的人。（聲：速水獎）
【招式】神之吐息、飛騰巨濤

海妖女依歐
守護南太平洋的海將軍。招式典故源自傳奇魔物海妖女的老鷹、野狼、蜜蜂、蟒蛇、蝙蝠與巨熊。（聲：二又一成）
【招式】鷹爪擒殺、餓狼獠牙、蜂后刺針、蟒蛇絞殺、吸血蝠咬、灰熊毆殺、巨大龍捲風

海王子克利修納
印度洋的海將軍。可透過全身各處的脈輪啟動宇宙能源「軍茶利」，進而施展招式。（聲：佐藤正治）
【招式】閃耀之槍、萬丈光芒

海幻魔獸卡薩
守護南冰洋的海將軍。會先創造出敵人心目中最重視者的幻影，再趁對方分心之際偷襲，是個相當卑鄙的人。（聲：キートン山田）
【招式】火蜥蜴之衝擊

美人魚狄蒂絲
侍奉波賽頓的女性聖鬥士。在朱利安16歲生日時引領他前往海底神殿。（聲：鶴ひろみ）
【招式】死亡珊瑚礁

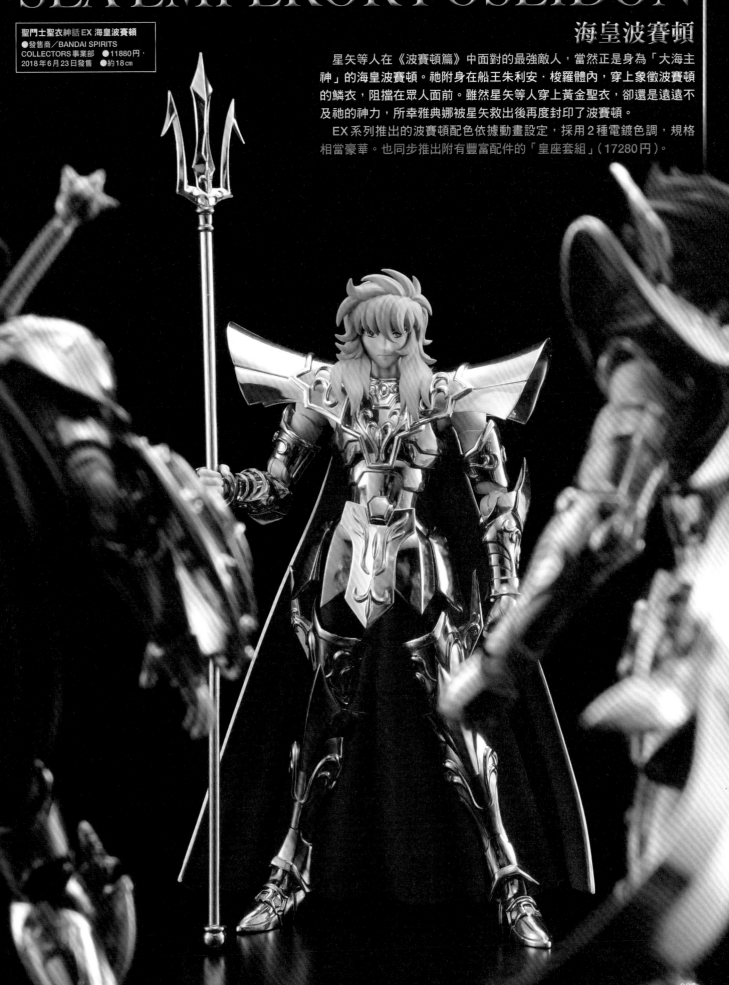

覷覦大地之神寶座的大海主神
SEA EMPEROR POSEIDON

聖鬥士聖衣神話EX 海皇波賽頓
●發售商／BANDAI SPIRITS
COLLECTORS事業部 ●11880円，
2018年6月23日發售 ●約18cm

海皇波賽頓

星矢等人在《波賽頓篇》中面對的最強敵人，當然正是身為「大海主神」的海皇波賽頓。祂附身在船王朱利安·梭羅體內，穿上象徵波賽頓的鱗衣，阻擋在眾人面前。雖然星矢等人穿上黃金聖衣，卻還是遠遠不及祂的神力，所幸雅典娜被星矢救出後再度封印了波賽頓。

EX系列推出的波賽頓配色依據動畫設定，採用2種電鍍色調，規格相當豪華。也同步推出附有豐富配件的「皇座套組」（17280円）。

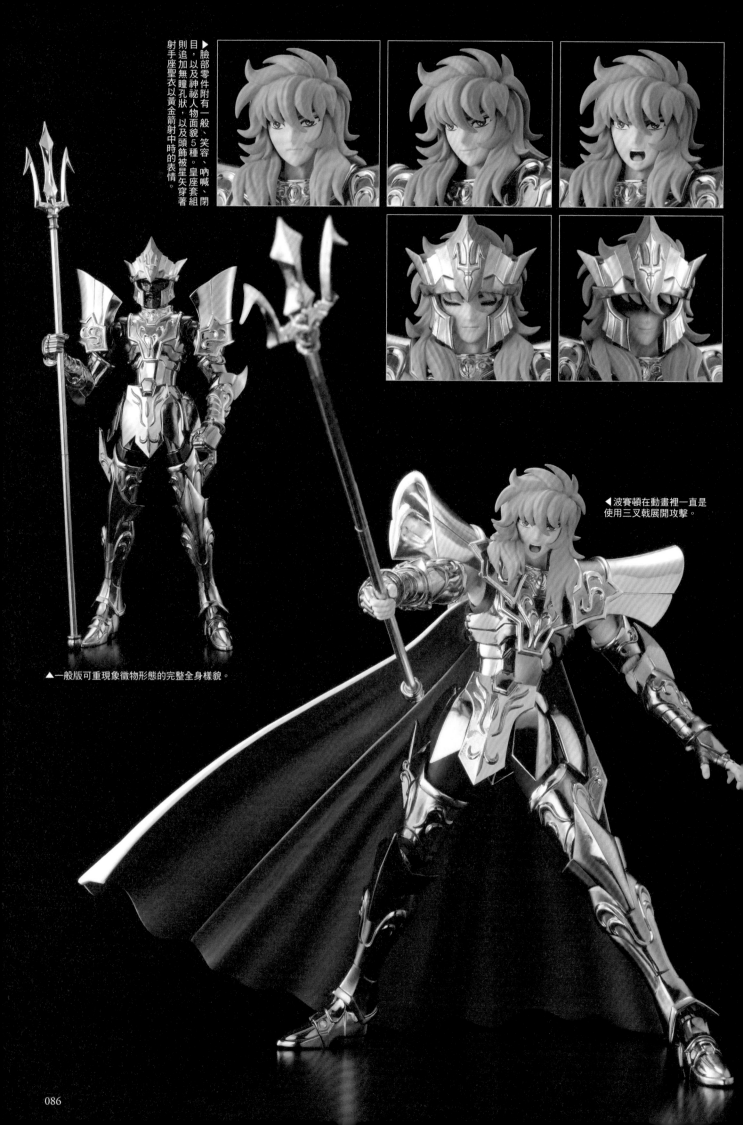

臉部零件附有一般、笑容、吶喊、閉目，以及神祕人物面貌5種。皇座套組則追加無瞳孔狀，以及頭飾被星矢穿著射手座聖衣以黃金箭射中時的表情。

▲一般版可重現象徵物形態的完整全身樣貌。

◀波賽頓在動畫裡一直是使用三叉戟展開攻擊。

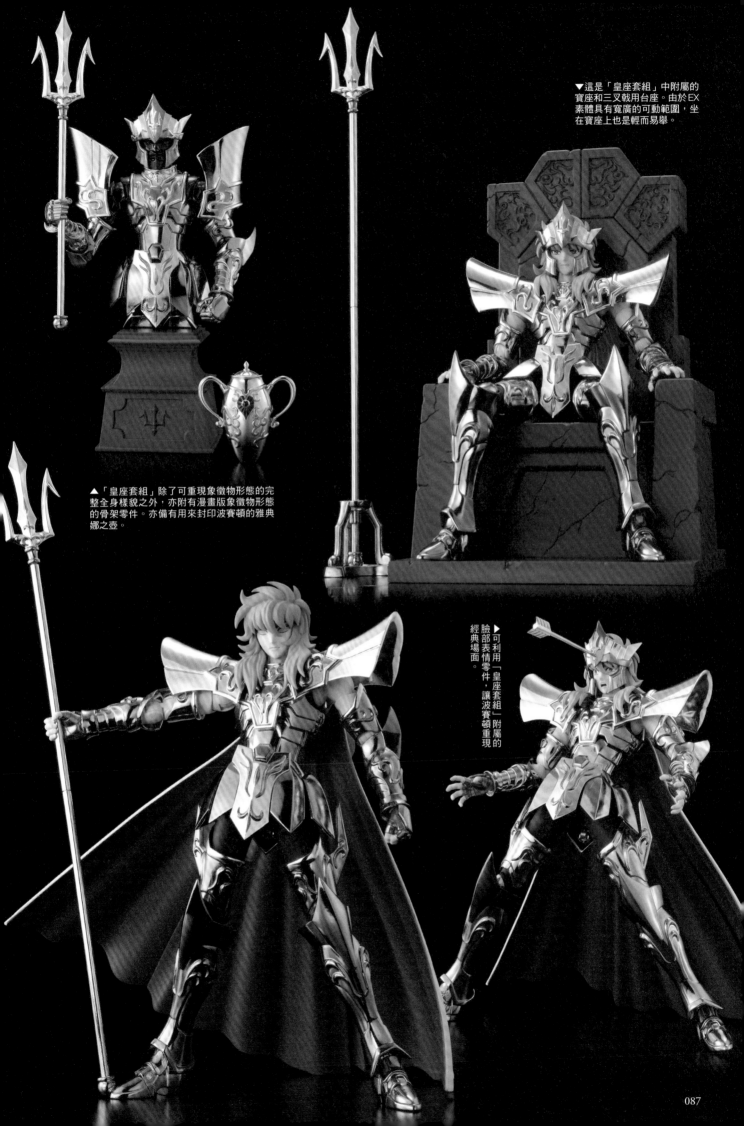

▼這是「皇座套組」中附屬的寶座和三叉戟用台座。由於EX素體具有寬廣的可動範圍，坐在寶座上也是輕而易舉。

▲「皇座套組」除了可重現象徵物形態的完整全身樣貌之外，亦附有漫畫版象徵物形態的骨架零件。亦備有用來封印波賽頓的雅典娜之壺。

▶可利用「皇座套組」附屬的臉部表情零件，讓波賽頓重現經典場面。

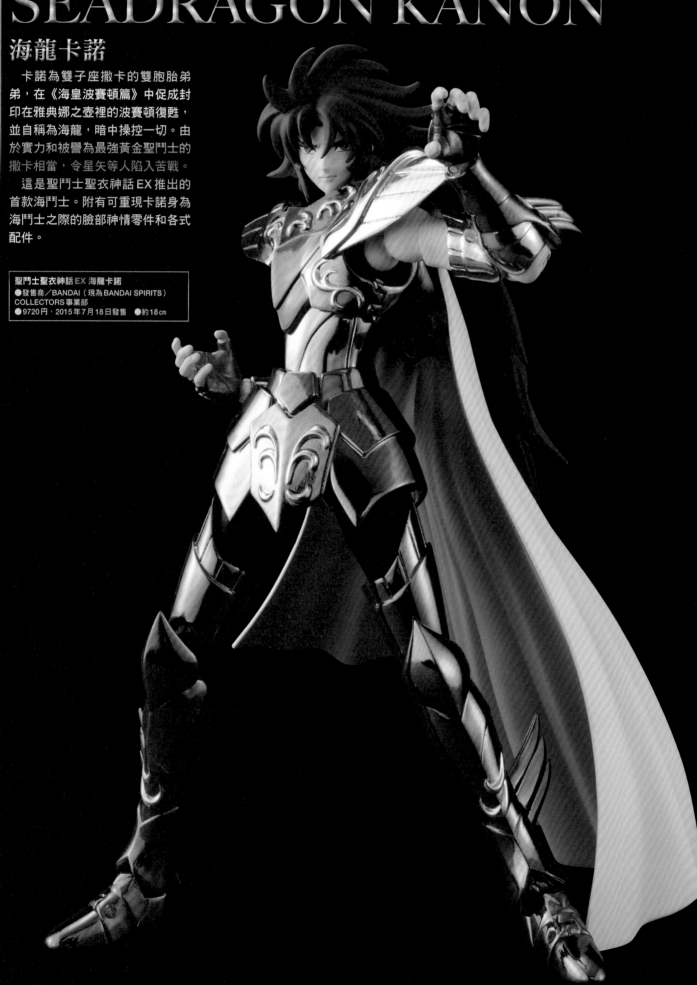

自命為波賽頓代理人的海將軍之首
SEADRAGON KANON

海龍卡諾

卡諾為雙子座撒卡的雙胞胎弟弟,在《海皇波賽頓篇》中促成封印在雅典娜之壺裡的波賽頓復甦,並自稱為海龍,暗中操控一切。由於實力和被譽為最強黃金聖鬥士的撒卡相當,令星矢等人陷入苦戰。

這是聖鬥士聖衣神話 EX 推出的首款海鬥士。附有可重現卡諾身為海鬥士之際的臉部神情零件和各式配件。

聖鬥士聖衣神話 EX 海龍卡諾
●發售商／BANDAI(現為 BANDAI SPIRITS)COLLECTORS 事業部
●9720 円,2015 年 7 月 18 日發售 ●約 18 cm

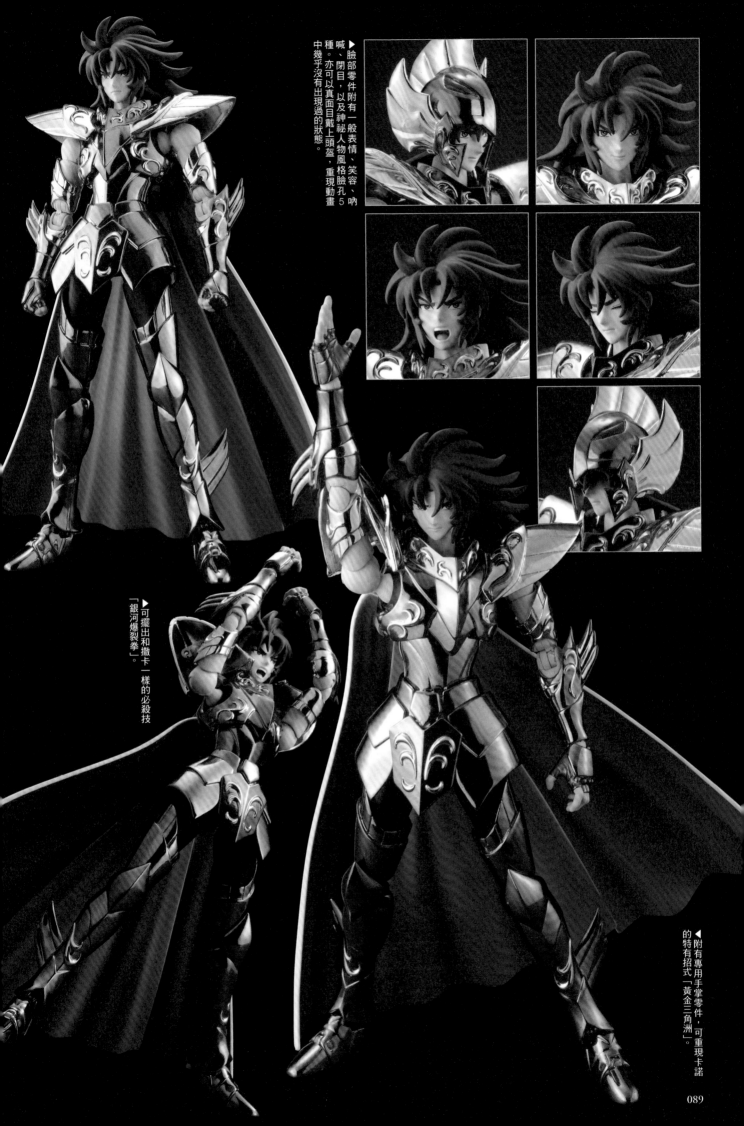

▶臉部零件附有一般表情、笑容、吶喊、閉目，以及神祕人物風格臉孔5種。亦可以真面目戴上頭盔，重現動畫中幾乎沒有出現過的狀態。

▶可擺出和撒卡一樣的必殺技「銀河爆裂拳」。

◀附有專用手掌零件，可重現卡諾的特有招式「黃金三角洲」。

089

誘人邁向死亡的魔性音色
SIREN SORRENTO

海魔女蘇蘭多

海魔女蘇蘭多是以第一名刺客身分登場的海鬥士七將軍之一。他以橫笛演奏的音色,不僅可從對手身上奪走小宇宙,也能發揮物理破壞力,與他交手的金牛座阿爾德巴朗也因此被逼入絕境。

這是聖鬥士聖衣神話EX海鬥士的第二款商品。藉EX素體的寬廣可動範圍,加上專用的手掌零件,可自然流暢地擺出眾人熟悉的吹笛動作。

聖鬥士聖衣神話EX 海魔女蘇蘭多
●發售商／BANDAI(現為BANDAI SPIRITS)COLLECTORS事業部 ●10260円,2015年11月出貨 ●約18cm ●魂WEB商店販售商品 ※已截止訂購

▲臉部零件附有一般表情、閉目,以及微笑這3種。

▲包含可供持拿同系列金牛座頭盔的專用手掌零件在內,附有可重現各式經典場面的配件。

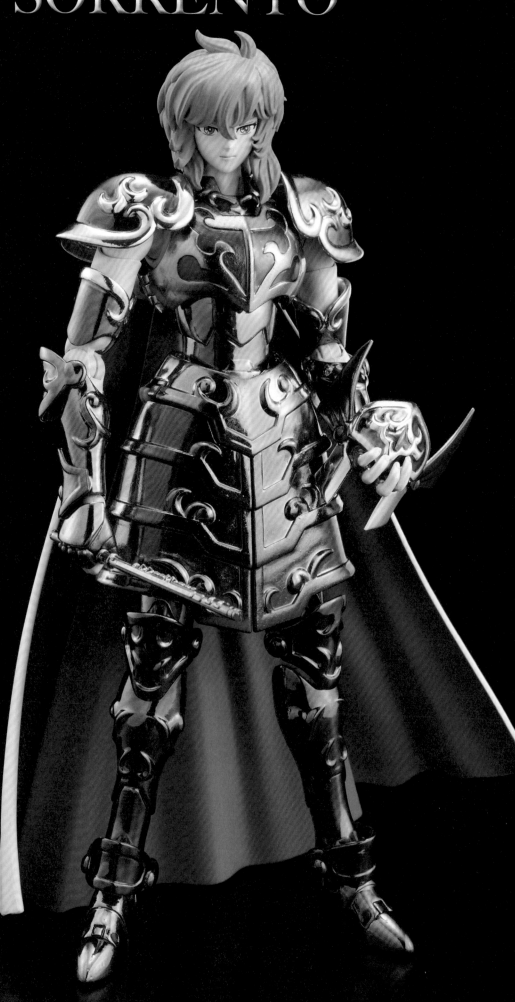

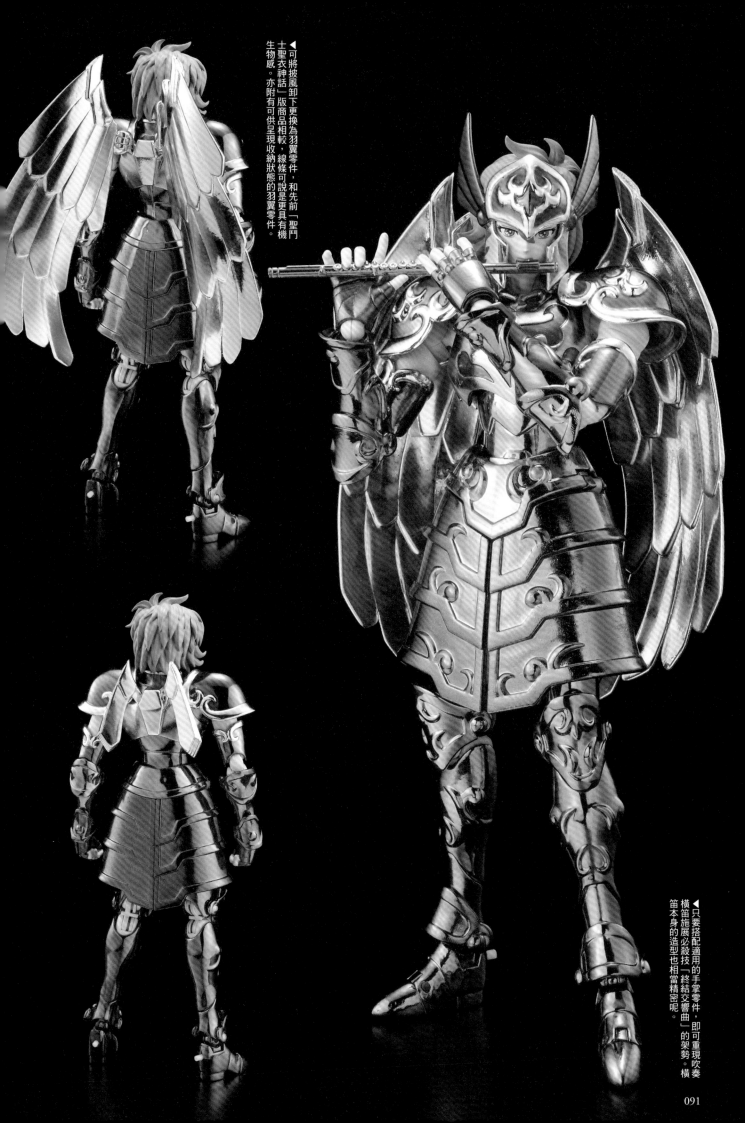

▶可將披風卸下更換為羽翼零件，和先前「聖鬥士聖衣神話」版商品相較，線條可說是更具有機生物感。亦附有可供呈現收納狀態的羽翼零件。

▶只要搭配適用的手掌零件，即可重現吹奏橫笛施展必殺技「終結交響曲」的架勢。橫笛本身的造型也相當精密呢。

▶適用的手掌零件，即可重現吹奏必殺技「終結交響曲」的架勢。橫笛本身的造型也相當精密呢。

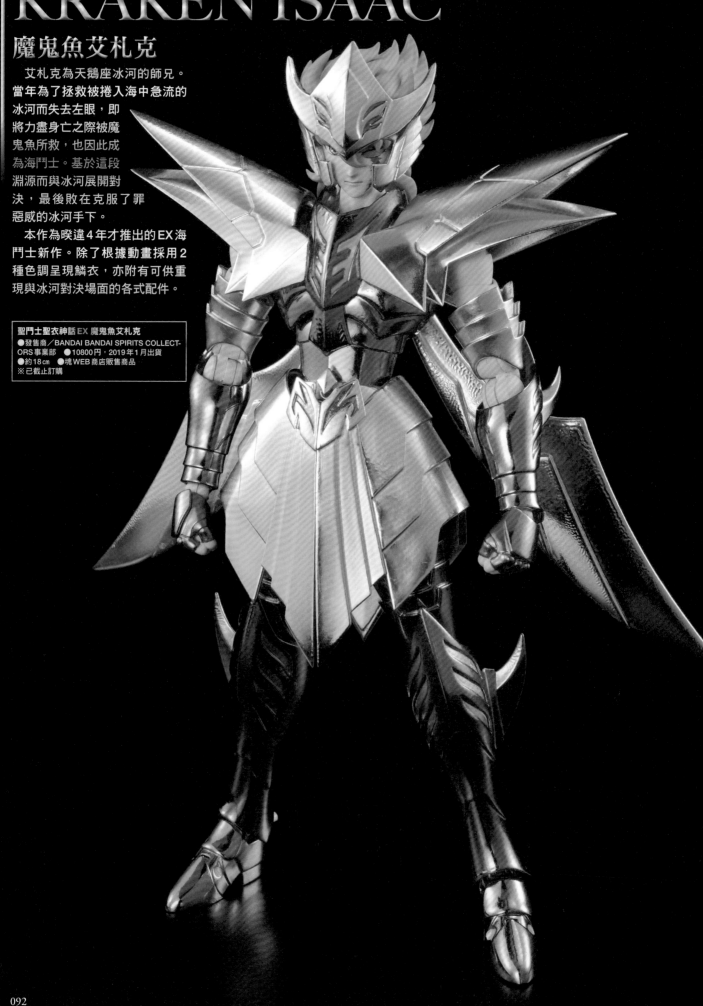

海中惡魔無情施放招式
KRAKEN ISAAC
魔鬼魚艾札克

　　艾札克為天鵝座冰河的師兄。當年為了拯救被捲入海中急流的冰河而失去左眼，即將力盡身亡之際被魔鬼魚所救，也因此成為海鬥士。基於這段淵源而與冰河展開對決，最後敗在克服了罪惡感的冰河手下。

　　本作為睽違4年才推出的EX海鬥士新作。除了根據動畫採用2種色調呈現鱗衣，亦附有可供重現與冰河對決場面的各式配件。

聖門士聖衣神話EX 魔鬼魚艾札克
●發售商／BANDAI BANDAI SPIRITS COLLECT-ORS事業部　●10800円，2019年1月出貨
●約18cm　●魂WEB商店販售商品
※已截止訂購

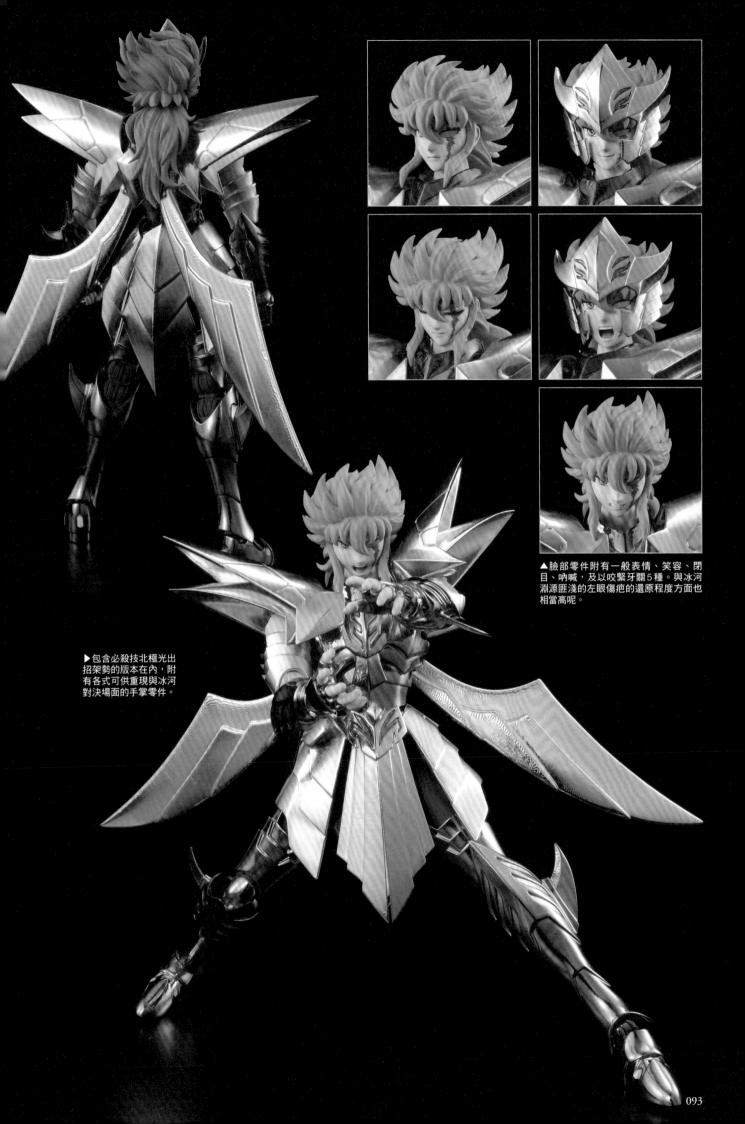

▲臉部零件附有一般表情、笑容、閉目、吶喊，及以咬緊牙關5種。與冰河淵源匪淺的左眼傷疤的還原程度方面也相當高呢。

▶包含必殺技北極光出招架勢的版本在內，附有各式可供重現與冰河對決場面的手掌零件。

《聖鬥士星矢 北歐神之大陸篇》

「北歐神之大陸篇」相當於TV動畫第74～99集的原創章節，故事時間線介於「十二宮篇」和「海皇波賽頓篇」之間。北歐神之大陸的主神為奧丁，然而祂的凡間代理人希爾妲卻遭到某個勢力操控，向聖域宣戰。獲知事態的星矢等人前往神之大陸，在該地與追隨希爾妲的7名神鬥士交戰。最後星矢憑藉奧丁的力量讓希爾妲恢復正常，可是沙織卻被幕後黑手波賽頓給擄走。

【製作團隊】
編劇導演：菊池一仁／編劇統籌：小山高生、菅良幸／人物設計：荒木伸吾、姬野美智

北極星希爾妲
為奧丁的凡間代理人。由於遭到黃金戒指「尼貝龍根指環」操控，企圖統治大地。（聲：堀江美都子）

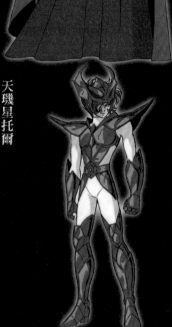

天樞星齊格菲

擁有北歐神話頂尖勇士之名的神鬥士領袖。擁有不死之身，宣誓效忠希爾妲。
（聲：神谷明）
【招式】奧丁神劍、猛龍之吹雪

天璇星哈根

能施展凍結拳和熱壓拳屬性相異招式的神鬥士。自年幼起就對希爾妲的妹妹芙蕾亞懷抱愛慕之情。（聲：島田敏）
【招式】宇宙冷凍拳、熱壓拳

天璣星托爾
神鬥士中個頭最大的巨漢。極效忠希爾妲，隨後與星矢交戰而察覺她的狀況有異。（聲：屋良有作）
【招式】強大的海克力士

天權星阿爾貝利希
神之大陸頂尖的謀略家。早就察覺希爾妲狀況有異，企圖趁機篡位統治大地。
（聲：中原茂）
【招式】紫水晶之盾、自然之統合

玉衡星芬里爾
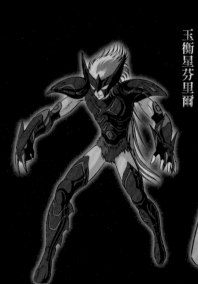
年幼時雙親遭到熊襲擊而身亡，由狼群撫養長大的野人。率領親如家人的狼群襲擊紫龍。（聲：關俊彥）
【招式】魔狼殘酷爪、北極群狼拳

開陽星席德

神之大陸的望族出身。奉希爾妲之命前往聖域。後來由獵人養育成人。擊敗金牛座阿魯迪巴朗。
（聲：水島裕）
【招式】維京猛虎爪、湛藍的衝擊

輔星巴德

席德的雙胞胎哥哥。出生後因禁忌而遭拋棄，後來由獵人養育成人。獲知身世後就以打倒席德為目標。（聲：水島裕）
【招式】影子維京猛虎爪

搖光星米梅

由神之大陸頭號勇士培育的戰士。殺害養父之後便封閉了情感。
（聲：三ッ矢雄二）
【招式】光速拳、刺弦安魂曲

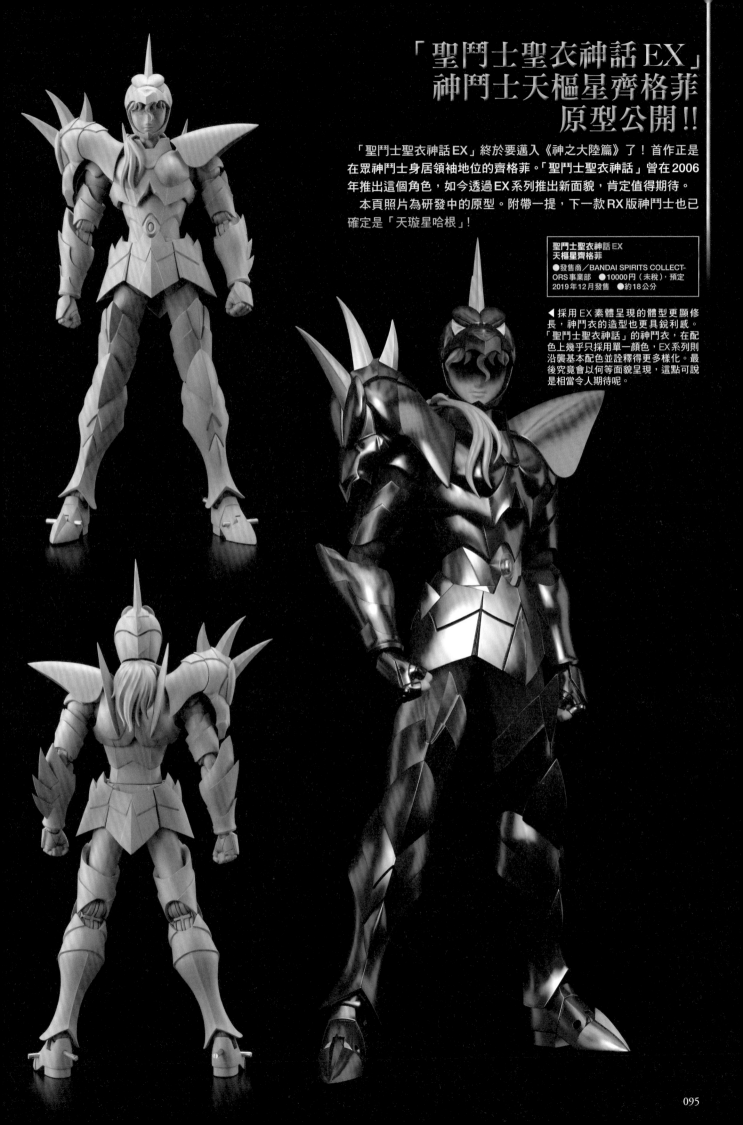

「聖鬥士聖衣神話EX」
神鬥士天樞星齊格菲
原型公開!!

「聖鬥士聖衣神話EX」終於要邁入《神之大陸篇》了!首作正是在眾神鬥士身居領袖地位的齊格菲。「聖鬥士聖衣神話」曾在2006年推出這個角色,如今透過EX系列推出新面貌,肯定值得期待。

本頁照片為研發中的原型。附帶一提,下一款RX版神鬥士也已確定是「天璇星哈根」!

聖鬥士聖衣神話EX
天樞星齊格菲
●發售商/BANDAI SPIRITS COLLECT-
ORS事業部　●10000円(未稅),預定
2019年12月發售　●約18公分

◀採用EX素體呈現的體型更顯修長,神鬥衣的造型也更具銳利感。「聖鬥士聖衣神話」的神鬥衣,在配色上幾乎只採用單一顏色,EX系列則沿襲基本配色並詮釋得更多樣化。最後究竟會以何等面貌呈現,這點可說是相當令人期待呢。

《聖鬥士星矢
真紅少年傳說》

　　劇場版動畫第三作，也是該系列第一部長篇作品。不僅有原已身亡的眾黃金聖鬥士復活、紫龍和冰河穿上黃金聖衣迎戰等諸多賣點，亦提及日後在《冥王黑帝斯篇》登場的極樂淨土。故事敘述雅典娜的兄長太陽神阿貝爾復活後，隨即以神之名企圖肅清大地。雖然雅典娜為了人類挺身對抗阿貝爾，卻反被打入黃泉國度。星矢等人獲知真相後前往拯救雅典娜，但日冕聖鬥士和撒卡等人卻阻擋在前。

【製作團隊】
監督：山內重保／劇本：菅良幸
人物設計：荒木伸吾、姬野美智

▲直屬阿貝爾魔下的日冕聖鬥士。他們不屬於青銅、白銀、黃金這幾個級別，身上穿的是日冕聖衣，足以令雅典娜旗下聖鬥士施展的各種攻擊失效。

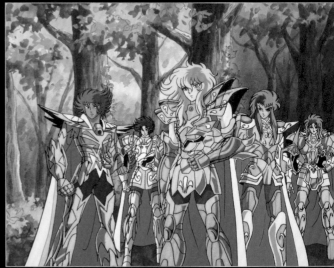

▲藉由阿貝爾之力復活的眾黃金聖鬥士。後來迪斯馬斯古再度與紫龍對戰，阿布羅狄也和瞬交手，再度上演淵源匪淺的對決。不過撒卡其實另有用意。

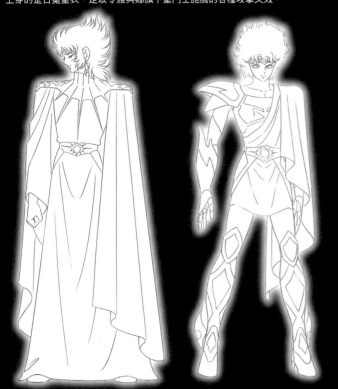

太陽神費伯斯‧阿貝爾
雅典娜的兄長。擁有和父親宙斯同等的力量，能夠反彈任何攻擊，還能讀取他人內心想法。(聲：廣川太一郎)

龍骨座阿特拉斯
在日冕聖鬥士中身居領袖地位。宣誓絕對效忠阿貝爾，性格中有對敵人毫不留情的冷酷一面。(聲：神谷明)
【招式】烈燄星輪

后髮座貝雷尼凱
日冕聖鬥士之一，可讓自身頭髮伸長，進而綑綁、砍斷敵人。與冰河展開一番生死鬥。(聲：古川登志夫)
【招式】奪命金髮絲

山貓座賈奧
日冕聖鬥士之一。前往討伐出現在日冕神殿的星矢，卻遭撒卡施展自爆招式同歸於盡。(聲：森功至)
【招式】閃光地獄爪

全知全能之神宙斯之子
PHOEBUS ABEL
太陽神阿貝爾

太陽神阿貝爾是在1988年劇場版動畫《聖鬥士星矢 真紅少年傳說》登場的原創角色。在日本國內外舉辦的商品選角問卷調查中名列第一，因此在電影上映30週年的時間點推出商品。

由於是未穿戴聖衣等鎧甲的角色，因此配件均採鑄模金屬零件製作。不僅推出零售版，亦有同步發售與妹妹雅典娜成套的「太陽神阿貝爾＆女神雅典娜 真紅少年傳說紀念套組」。

聖鬥士聖衣神話 太陽神阿貝爾
●發售商／BANDAI SPIRITS COLLECTORS事業部 ●8100円．2018年5月出貨 ●約16cm
●魂WEB商店販售商品 ※已截止訂購

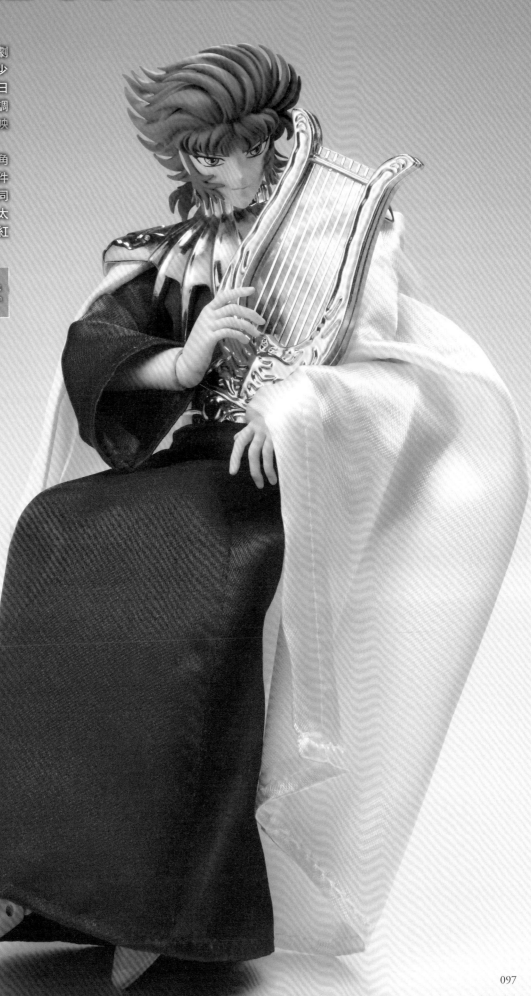

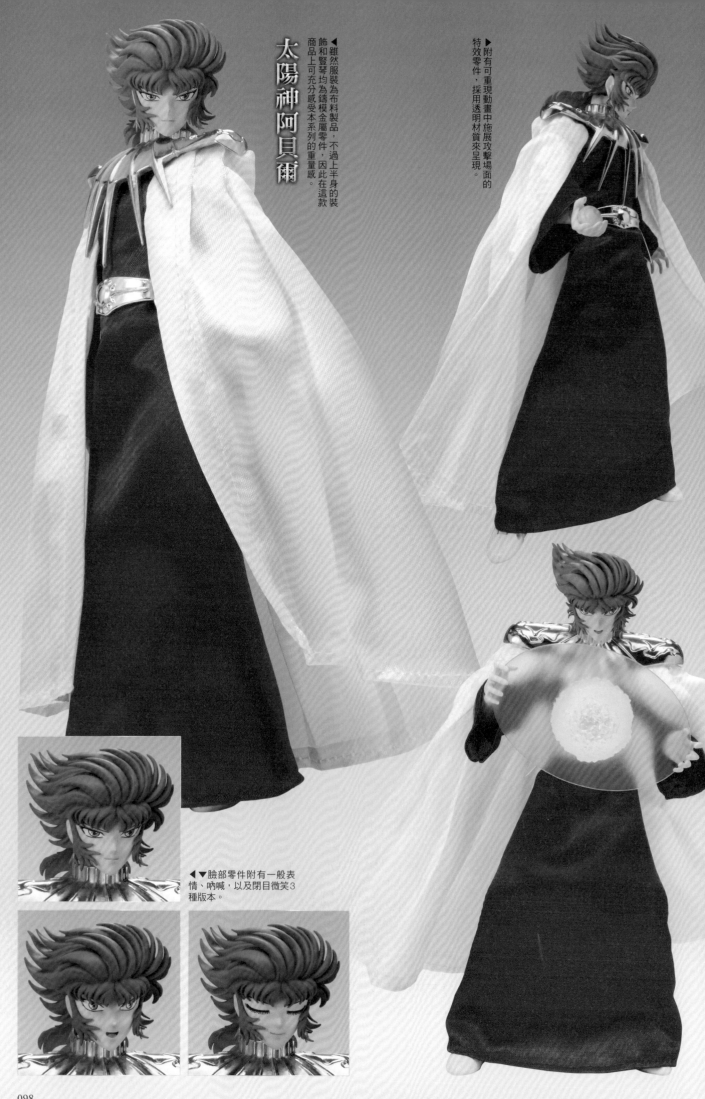

太陽神阿貝爾

◀雖然服裝為布料製品，不過上半身的裝飾和豎琴均為鑄模金屬零件，因此在這款商品上可充分感受本系列的重量感。

▶附有可重現動畫中施展攻擊場面的特效零件，採用透明材質來呈現。

◀▼臉部零件附有一般表情、吶喊，以及閉目微笑3種版本。

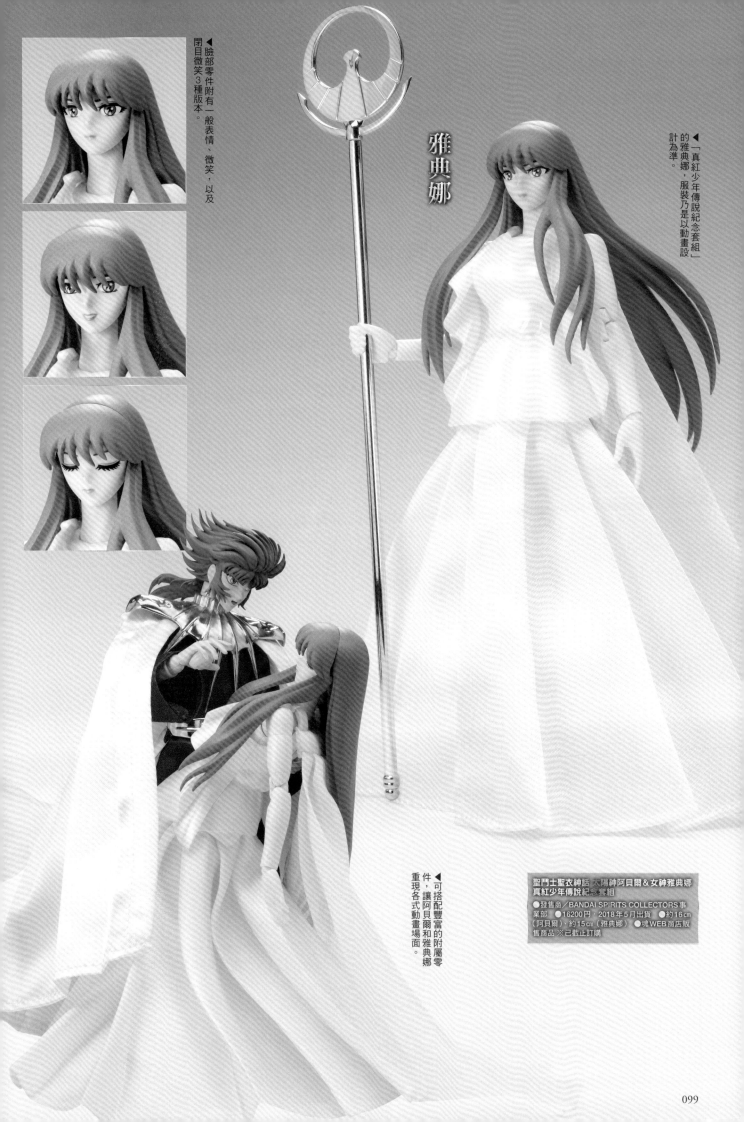

▲臉部零件附有一般表情、微笑，以及閉目微笑3種版本。

雅典娜

▲「真紅少年傳說紀念套組」的雅典娜，服裝乃是以動畫設計為準。

▲可搭配豐富的附屬零件，讓阿貝爾和雅典娜重現各式動畫場面。

聖鬥士聖衣神話 太陽神阿貝爾&女神雅典娜 真紅少年傳說紀念套組
●發售商／BANDAI SPIRITS COLLECTORS事業部 ●16200円．2018年5月出貨 ●約16cm（阿貝爾）、約15cm（雅典娜）●魂WEB商店版售商品 ※已截止訂購

天馬座的夢幻聖衣！
PEGASUS SEIYA Heaven
Chapter Ver.

天馬座星矢
（天界篇）

　　這款天馬座星矢是慶祝「聖鬥士聖衣神話」系列15週年而推出的紀念商品，造型源自2004年2月上映的劇場版動畫《聖鬥士星矢 天界篇 序奏～overture～》片尾奇蹟般穿上聖衣的面貌。素體並非EX版本，而是採用「聖鬥士聖衣神話」系列，臉部零件等配件則是全新開模製作。

聖鬥士聖衣神話
天馬座星矢（天界篇）
●發售商／BANDAI SPIRITS COLLECTO-RS事業部　●8640円，2018年12月22日發售　●約16cm

《聖鬥士星矢 天界篇 序奏》～overture～

　　這部劇場版動畫乃是根據原作者車田正美老師原本準備編入原作漫畫續集的構想改編而成。本作帶出達納托斯提到的「奧林帕斯十二神」，以及過去始終成謎的魔鈴之弟斗馬。故事敘述在擊敗黑帝斯後，星矢等人被諸神視為威脅，月之女神阿提蜜絲遂派遣天鬥士前往聖域。為了拯救星矢等人，沙織向阿提蜜絲表示會交出大地。察覺沙織失去蹤影後，星矢也趕往聖域。

【製作團隊】
監督：山內重保／劇本：橫手美智子、大和屋曉／人物設計：荒木伸吾、姬野美智

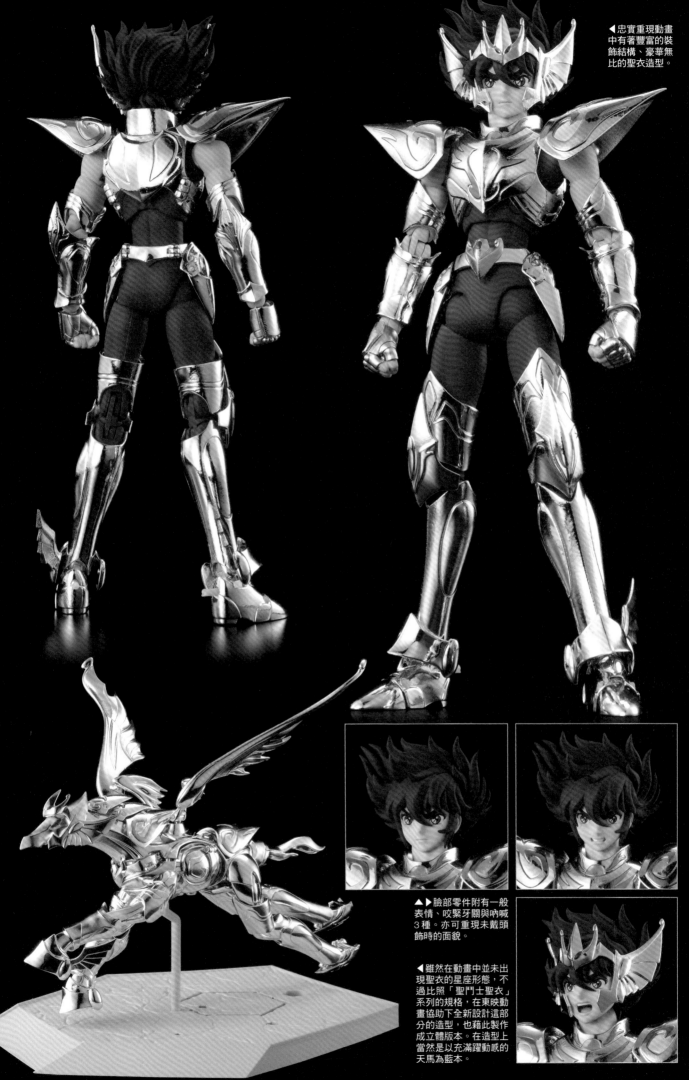

▲▶臉部零件附有一般
表情、咬緊牙關與吶喊
3種。亦可重現未戴頭
飾時的面貌。

◀雖然在動畫中並未出
現聖衣的星座形態，不
過比照「聖鬥士聖衣」
系列的規格，在東映動
畫協助下全新設計這部
分的造型，也藉此製作
成立體版本。在造型上
當然是以充滿躍動感的
天馬為藍本。

三大天神以15週年紀念配色之姿登場！

ATHENA&HADES &POSEIDON 15th Anniversary Ver.

雅典娜、黑帝斯、波賽頓 15th Anniversary Ver.

與「天馬座星矢（天界篇）」相同，「聖鬥士聖衣神話」系列的雅典娜、黑帝斯、波賽頓這三大天神，以紀念商品形式推出特別配色版本。這幾款商品均附屬特製的15週年紀念台座。

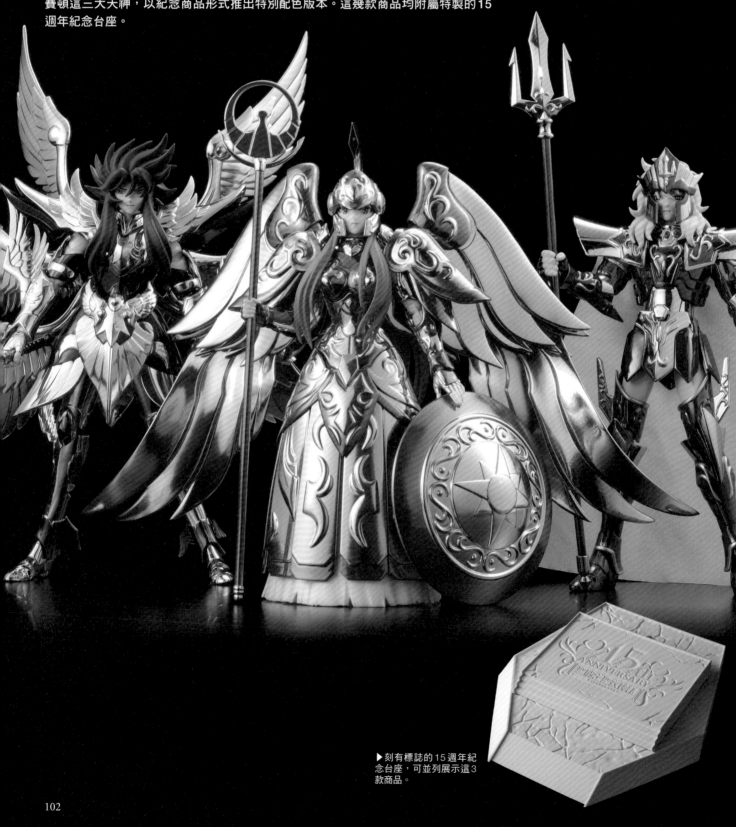

▶刻有標誌的15週年紀念台座，可並列展示這3款商品。

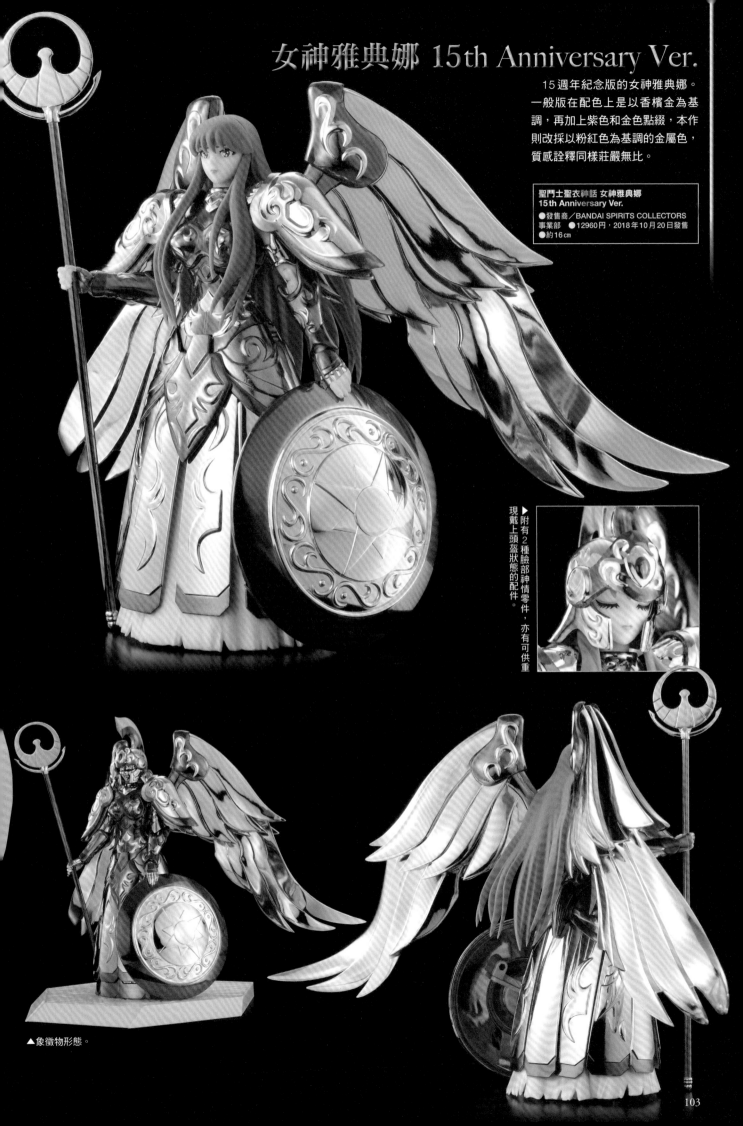

女神雅典娜 15th Anniversary Ver.

15週年紀念版的女神雅典娜。
一般版在配色上是以香檳金為基
調，再加上紫色和金色點綴，本作
則改採以粉紅色為基調的金屬色，
質感詮釋同樣莊嚴無比。

聖門士聖衣神話 女神雅典娜
15th Anniversary Ver.
●發售商／BANDAI SPIRITS COLLECTORS
事業部　●12960円，2018年10月20日發售
●約16cm

▶附有2種臉部神情零件，亦有可供重現戴上頭盔狀態的配件。

▲象徵物形態。

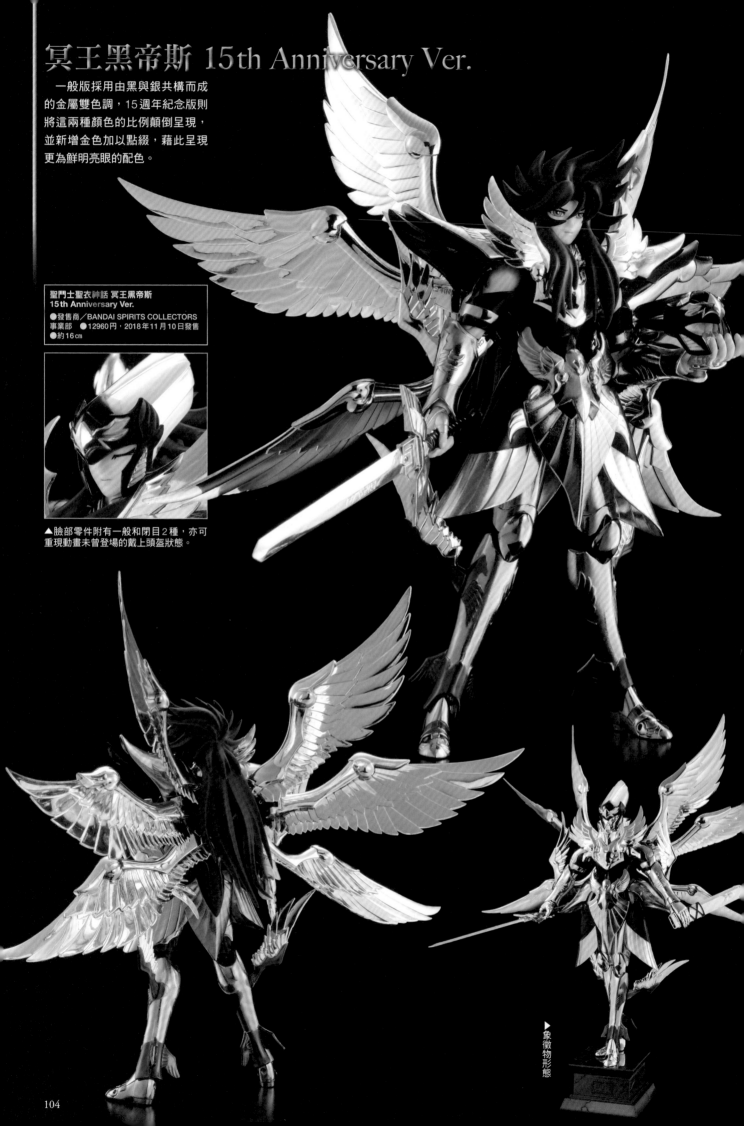

冥王黑帝斯 15th Anniversary Ver.

一般版採用由黑與銀共構而成
的金屬雙色調，15週年紀念版則
將這兩種顏色的比例顛倒呈現，
並新增金色加以點綴，藉此呈現
更為鮮明亮眼的配色。

聖鬥士聖衣神話 冥王黑帝斯
15th Anniversary Ver.
●發售商／BANDAI SPIRITS COLLECTORS
事業部 ●12960円，2018年11月10日發售
●約16cm

▲臉部零件附有一般和閉目2種，亦可
重現動畫未曾登場的戴上頭盔狀態。

▶象徵物形態

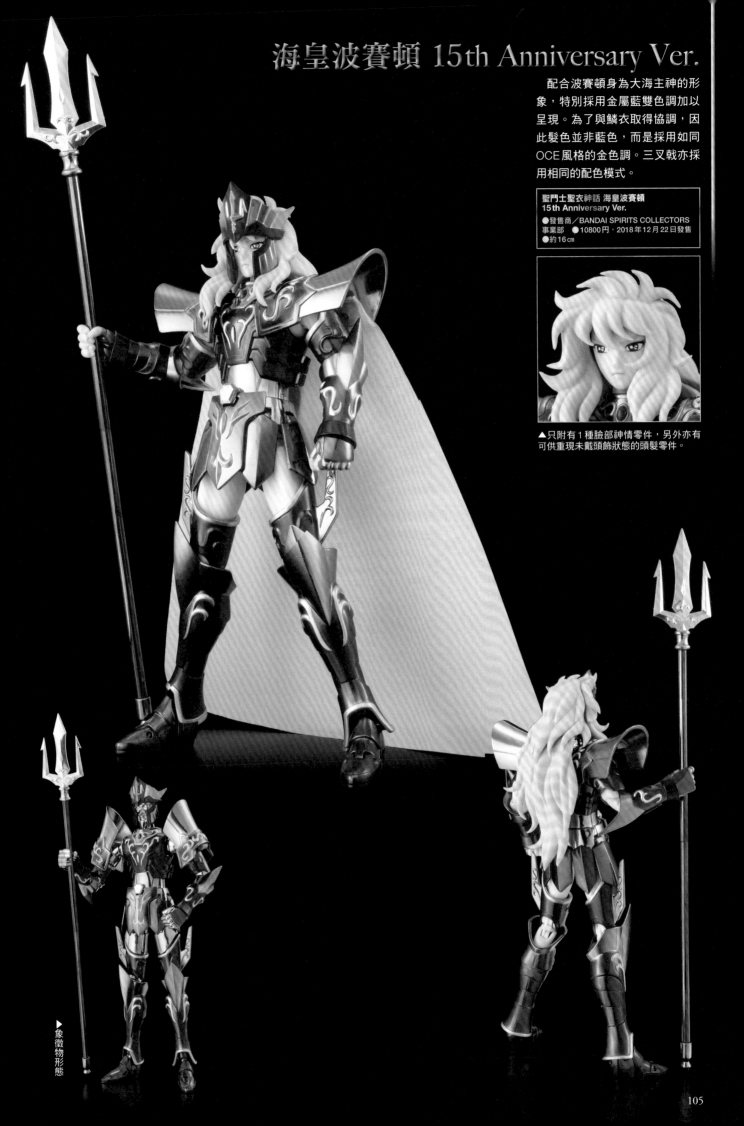

海皇波賽頓 15th Anniversary Ver.

配合波賽頓身為大海主神的形象，特別採用金屬藍雙色調加以呈現。為了與鱗衣取得協調，因此髮色並非藍色，而是採用如同OCE風格的金色調。三叉戟亦採用相同的配色模式。

聖鬥士聖衣神話 海皇波賽頓
15th Anniversary Ver.
●發售商／BANDAI SPIRITS COLLECTORS
事業部　●10800円，2018年12月22日發售
●約16cm

▲只附有1種臉部神情零件，另外亦有可供重現未戴頭飾狀態的頭髮零件。

▶象徵物形態

「聖鬥士聖衣神話EX」系列 3名青銅聖鬥士翻新推出

「聖鬥士聖衣神話EX」版素體的頭身比例較高，外形散發英雄氣概，真要說的話，在體型上其實較適合呈現年紀成熟些的黃金聖鬥士等角色呢。在此要介紹沿襲EX的素體基礎，配合年紀比黃金聖鬥士小一些的星矢等青銅聖鬥士調整頭身比例，進而翻新推出的3款商品。

這次要推出穿上黃金聖衣的冰河、星矢、紫龍，也就是《波賽頓篇》與海皇波賽頓對峙的面貌。也請諸位粉絲擺在同系列的黃金聖鬥士身旁，仔細玩味頭身比例的細微差異喔。

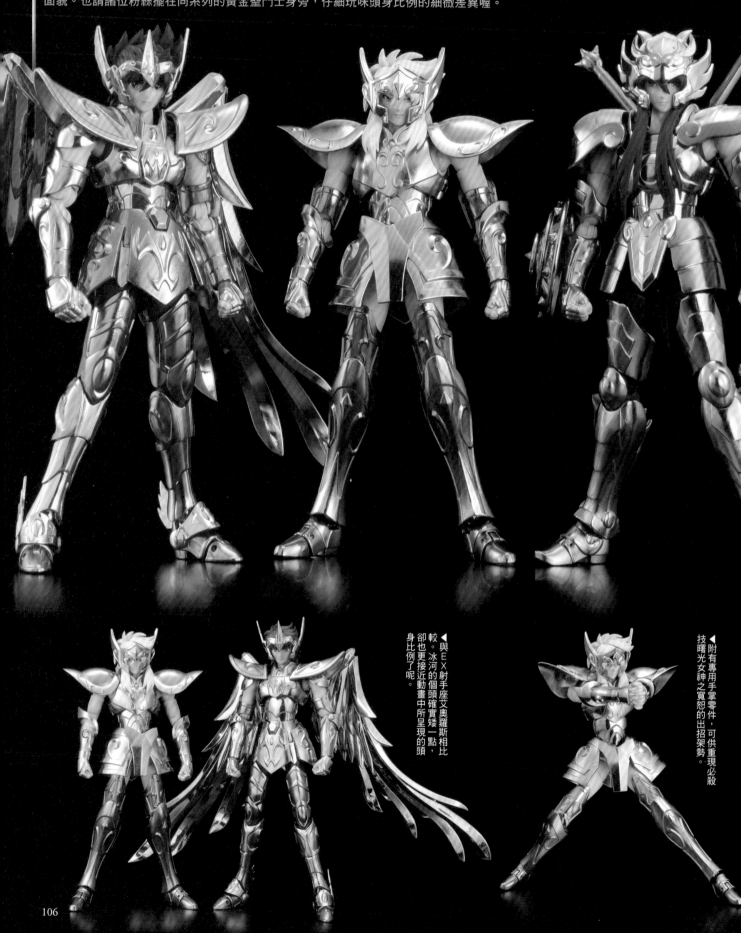

▲與EX射手座艾奧羅斯相比較。冰河的個頭確實矮一點，卻也更接近動畫中所呈現的頭身比例了呢。

▲附有專用手掌零件，可供重現必殺技曙光女神之寬怨的出招架勢。

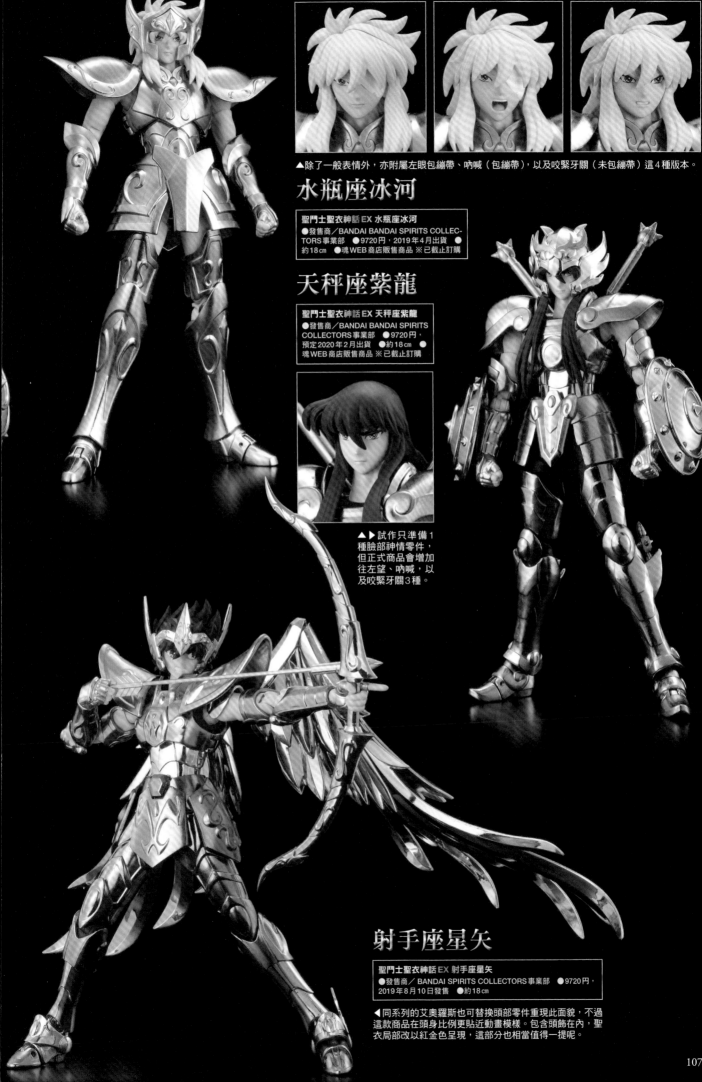

▲除了一般表情外，亦附屬左眼包繃帶、吶喊（包繃帶），以及咬緊牙關（未包繃帶）這4種版本。

水瓶座冰河

聖鬥士聖衣神話 EX 水瓶座冰河
●發售商／BANDAI BANDAI SPIRITS COLLEC-
TORS事業部　●9720円，2019年4月出貨
●約18cm　●魂WEB商店販售商品 ※已截止訂購

天秤座紫龍

聖鬥士聖衣神話 EX 天秤座紫龍
●發售商／BANDAI BANDAI SPIRITS
COLLECTORS事業部　●9720円，
預定2020年2月出貨　●約18cm　●
魂WEB商店販售商品 ※已截止訂購

▲▶試作只準備1
種臉部神情零件，
但正式商品會增加
往左望、吶喊，以
及咬緊牙關3種。

射手座星矢

聖鬥士聖衣神話 EX 射手座星矢
●發售商／BANDAI SPIRITS COLLECTORS事業部　●9720円，
2019年8月10日發售　●約18cm

◀同系列的艾奧羅斯也可替換頭部零件重現此面貌，不過
這款商品在頭身比例更貼近動畫模樣。包含頭飾在內，聖
衣局部改以紅金色呈現，這部分也相當值得一提呢。

「聖鬥士聖衣神話」新品牌期中報告會

寺野彰
(BANDAI SPIRITS)

×

南田香名
（原型師）

「聖鬥士聖衣神話」系列已陸續發售《聖鬥少女翔》系列，接下來預定推出「聖鬥士聖衣神話EX」版神鬥士，未來商品陣容可說是相當豐富。企劃負責人寺野先生和原型師南田老師認為不能僅偏限於維持現有品牌，應該設法找出過去未能實現的嶄新形式。他們兩人針對星矢模型所構思的全新方向為何呢？

【跳脫傳統】

——2018年為「聖鬥士聖衣神話」15週年，不過即使有了「聖鬥士聖衣神話EX」在2011年登場，商品規格似乎也沒有太大變化，目前也仍處於陸續有新角色加入商品陣容的狀況呢。

寺野●這正是我們所感受到的事情（苦笑）。這個系列是由我的師父田中宏明先生在2003年時開創，在南田老師加入研發團隊後，在造型面上確實有著飛越性的成長，不過在玩具的性質上幾乎沒什麼進步呢。

南田●其實在概念上仍和當年TV動畫首播時推出的商品「聖衣大系」一樣呢。

寺野●就是說啊。前提可說是在於「讓可動素體能穿上鑄模金屬零件製聖衣」，歷來的各個企劃負責人也都維持著這個原則不變。

——即使是新產品類別「聖鬥士聖衣神話EX」也是沿襲了這個基本概念呢。

寺野●其實「EX」是基於「設法讓為了沿用素體而導致體型變得和青銅聖鬥士一樣的黃金聖鬥士能顯得更加帥氣挺拔」這個構想才誕生的品牌。這部分自問世以來也有近8年了，我便開始思考在技術上是否更一步做些新的嘗試。因此我便著手解決仍存在於「神話」上的幾個疑問。具體成果就是本次帶來給各位看的這件試作品。

——雖然整個系列發展已久，有些部分儼然已成為理所當然的常識，不過寺野先生還是對此抱持著持問呢。

寺野●是啊。由於我是途中加入研發團隊的，因此其實有不少頗令我在意的部分。就這方面來說，我在盡可能維持「聖鬥士聖衣神話」的傳統和添加額外要素之餘，亦試著摸索是否能再做些什麼改變。其中一個有待解決的問題，就是透過問卷調查和網路反應獲知了不少玩家期盼「希望星矢能擺出更多動作架勢」這點。

畢竟「神話」得遷就於裝著系統，導致可動範圍並沒有想像中那麼大呢。此事令我聯想到了作為「S.H.Figuarts」前身的「裝著變身系列」這個穿戴鎧甲型玩具系列。是否能將從「裝著變身」演進為「S.H.Figuarts」的道理套用在《星矢》上呢？根據這個構想做出的成果，就是這件星矢素體。

——這看起來是省略了聖衣裝卸機構的素體呢。

寺野●省略了裝卸機構之後，體型也得以製作得更貼近動畫設定中的模樣了。另外，雙臂採用了尚在檢討中的無縫構造，腿部也穿上了實際的布料，有著諸多嶄新的要素。不僅如此，雖然鑄模金屬零件的質感相當出色，不過讓可動玩偶裝設這類較重的零件有可能會變成缺點，如果將聖衣全部改用塑膠材質製作，那麼不僅零件能做的更薄，亦能經由電鍍確保聖衣整體的光澤一致呢。

——「聖鬥士聖衣神話」系列確實藉由塑膠和鑄模金屬的區別突顯出質感差異。那麼這種新做法是否違背了傳統呢。

寺野●在此要先釐清一下，雖然亦有「是否乾脆歸進S.H.Figuarts這個品牌裡？」的意見，不過各式星矢角色能夠並列陳設的仍只有「聖鬥士聖衣神話」，因此目前是往製作成「神話」尺寸的可動玩偶這個方向去檢討。另外，這個概念是以重現荒木伸吾老師筆下體型為目的，採用「S.H.Figuarts」尺寸來製作會顯得太單薄。

南田●就廠商的觀點來看也是如此呢。

寺野●其實南田老師為「聖鬥士聖衣神話」製作的3rd素體後來就沿用到「S.H.Figuarts」上了呢。

南田●「裝著變身」初期商品其實也是沿用了「聖鬥士聖衣大系」的素體，假面騎士沿用聖衣神話素體似乎也形成了某種傳統呢（笑）。星矢素體的研發第一線就某方面來說是「實驗場」，在這裡培育出的技術會轉用到其他商品上喔。

寺野●從「大系」衍生的「裝著變身」演進成「S.H.Figuarts」，這條路線可說是不斷地在進步。可是「神話」本身遷就於聖衣裝

「神話」差不多也到了該為聖衣裝卸、組裝成星座形態、採用鑄模金屬零件等基本要素列出優先順序的時候了。（南田）

卸，導致無從達到革命性的進步。因此希望能藉由這件星矢素體達成如同從「裝著變身」跳過「S.H.Figuarts」階段進入「真骨雕製法」的大幅度躍進，讓可動性和體型能有顯著的進步。

南田●不過可沒辦法真的從骨架開始做起喔（笑）。就歷來的「神話」系列而言，有著要讓可動素體能穿上聖衣、聖衣要能組裝成星座形態、聖衣部位分別採用電鍍零件和鑄模金屬零件來呈現等基本要素。不過差不多也到該為這些要素列出優先順位的時候了吧？我曾就此向BANDAI（現為BANDAI SPIRITS）的歷任企劃負責人提案，不過始終沒有到達明確落實的階段就是了。

寺野●之所以未能明確落實，原因在於這樣形同要割捨掉已打好深厚基礎的要素，這樣會讓人有所疑慮。例如2017年發售的「超合金魂 GX-70 魔神Z（無敵鐵金剛）D.C.」製作成無法發射火箭

飛拳的規格，這點當初在公司裡也引發了正反議論，讓身為企劃負責人的我苦惱了許久。最後是用假如想要玩火箭飛拳的話，其實也還有之前的GX-01R之類超合金魂產品可以選擇來說服大家。這次也是基於著重《星矢》聖衣裝卸機能的商品早已有著「神話」系列存在，那麼何不試著透過省略這個要素往嶄新的表現領域挑戰呢。何況這麼做還有助於讓可動性和體型表現得更好。

南田●之前從「裝著變身」演進到「S.H.Figuarts」的過程中，我也是以提升品質為大方向，接著就自然而然想到一旦省略了裝卸機構，即可將改良體型擺在第一優先的點子。不過當時BANDAI（現為BANDAI SPIRITS）公司裡反對省略裝卸機構的人占了大多數。其實《星矢》也是遷就於類似的狀況。這方面或許是因為動畫裡有明確演出穿上聖衣的過程所致吧。

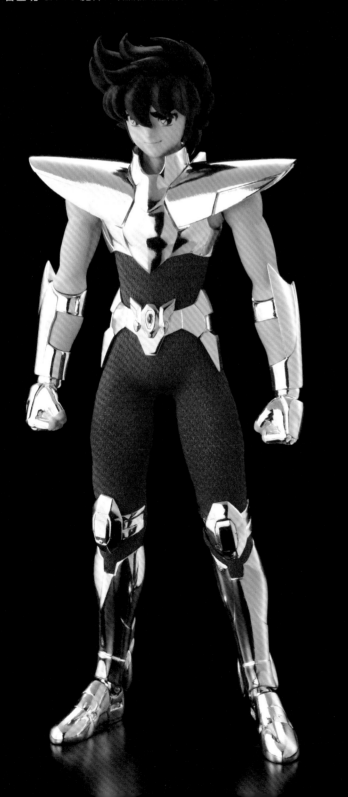
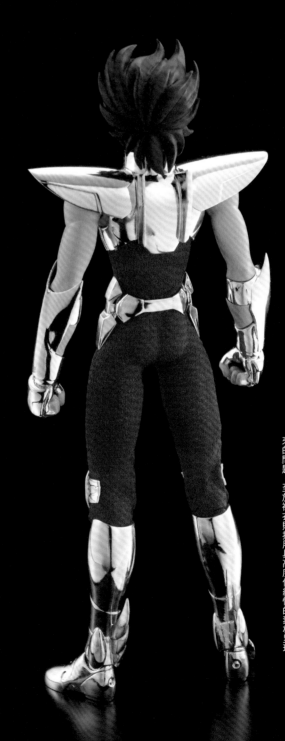

◄作品有別於以往聖衣模型的概念，省略了聖衣裝卸機構的近似動畫的星矢試作品。主體與聖衣零件合而為一，成功呈現更貼近動畫的體型。。不過正如專訪提到的，現階段仍有肩膀無法抬起，以及遷就於膝蓋彎曲的需求，導致聖衣護膝零件背面未能真正連接起來的問題。至於襯衣則採用具高度伸縮性的素材呈現。

109

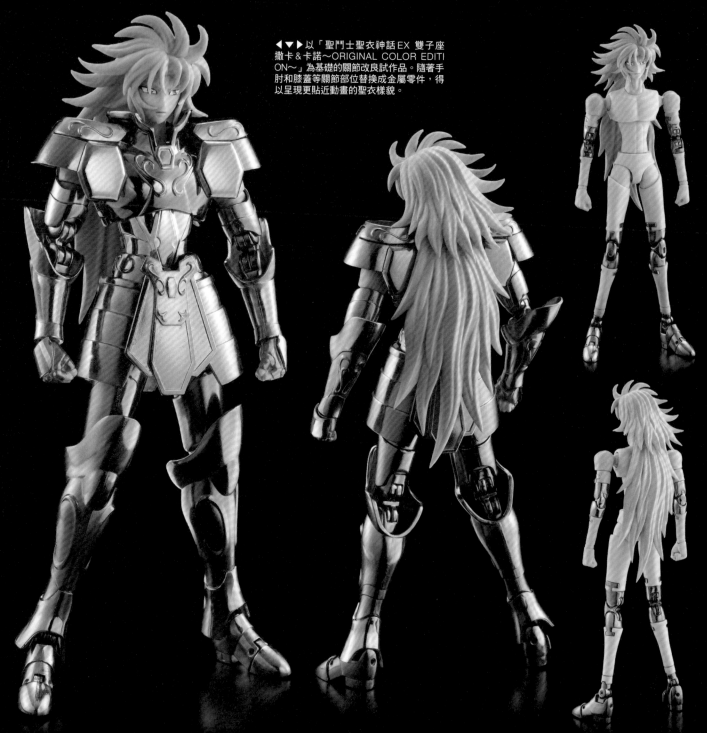

以「聖鬥士聖衣神話EX 雙子座撒卡＆卡諾～ORIGINAL COLOR EDITION～」為基礎的關節改良試作品。隨著手肘和膝蓋等關節部位替換成金屬零件，得以呈現更貼近動畫的聖衣樣貌。

這個新形式商品，並非是用來結束「聖鬥士聖衣神話」的企劃。（寺野）

——話雖如此，即使脫下了聖衣，星矢的褲子也不會當真從紅色變成藍色，腳掌也還是維持穿著聖衣的原樣，其實還不到真正完全重現動畫中模樣的程度。因此目前聖衣裝卸只能算是維持著屬於玩具的樣式美呢。

寺野●就是說啊。但另一方面，目前的規格仍深受消費者肯定，其實沒有必要刻意大幅修改規格，更沒有理由冒著遭受消費者誤會的風險省略聖衣裝卸機構，現況就是如此。以公司的立場來說，這是個不會影響維持現狀的品牌呢。

南田●所以打算推出新品牌的寺野先生實在很有魄力呢。

寺野●還沒有真的推出啦（笑）。只是「也許會推出吧」的狀況。

南田●雖然在規格上追加新要素很容易做到，不過想要刪減既有規格就相當困難了呢。

寺野●畢竟刪減規格是產品賣不出去時才動用的手段啊（笑）。

南田●其實「S.H.Figuarts星矢」這個企劃以往曾經提出過好幾次，不過採用「神話」尺寸來製作則是寺野先生的構想呢。我個人覺得體型無從沿用素體的角色很適合採取這種形式來呈現，例如從大塊頭到矮冬瓜之類的，不過如今「神話」也已經幾乎沒有這類尚未推出過的角色了呢。

——冥鬥士還有史丹德和傑洛斯這類的角色呢。

南田●說得也是。不過那些角色也無法用既有的素體來呈現呢。其實之前也有針對他們提過乾脆製作和「神話」同尺寸的固定式模型，僅保留聖衣（鎧甲）能替換組裝成星座（象徵物）形態之類的方案喔。不過之前幾任BANDAI（現為BANDAI SPIRITS）企劃負責人一直沒辦法認同就是了。

——我個人倒是很想要電影版裡的亡靈聖鬥士和神鬥士角色呢。

南田●的確，如果像這件試作品一樣省略了裝卸機構，應該會很適合用來呈現動畫原創角色的規格才對。既然沒有設定聖衣的星座形態，那麼也就不必受到傳統的束縛囉。

──省略聖衣裝卸機構的話，應該就能更講究地重現體型了」呢。

南田●起初是請寺野先生準備穿著衣服狀態的3rd素體，我們兩個再據此討論未來的製作方向。我們兩人第一個達成的共識，其實就在於肩幅的寬度。「神話」素體的肩幅其實遷就於穿戴聖衣需求，可是荒木老師筆下畫稿的肩幅其實較寬，不過若是省略聖衣裝卸機構的話，即可據實呈現應有的肩幅寬度了。接著是最為講究的腰身粗細和臂部長度。對於製作過2nd和3rd素體的我來說，這是重點所在。歷來「神話」素體都是比照實際人類骨骼來拿捏臂部長度的協調性，在純粹擺成站姿時或許不成問題，不過一旦擺設動作時，就連我自己也覺得臂部實在短了點。與動畫中的作畫相比較後，臂部不管怎麼看都短了些。不過既然這次的委託在於「要設法更貼近荒木老師筆下畫稿模樣」，我也就試著向把臂部做得長一點挑戰了。不過平面圖畫和立體成品的詮釋手法還是不太一樣，以目前這件試作品來說，臂部長度只是勉強控制在即使純粹地擺成站姿，看起來也不會顯得突兀的範圍內。但是不實際擺設動作的話，其實無從得知真正適合的造型協調性何在。

──這件素體今後還會如何發展下去呢？

寺野●其實目前尚處於概念模型階段，正式進行研發是未來的事情了。既然沒有共通素體的束縛，也就能分別製作5名主角的素體，但是目前還不算真正起步，只能算是企劃檢討階段。不過有一點必須先說明清楚，雖然在「S.H.Figuarts」登場後，「裝著變身」也就退出了市場，不過這個新形式商品並非用來結束「聖鬥士聖衣神話」的企劃。就像現今「聖鬥士聖衣神話EX」和「聖鬥士聖衣神話」都有在陸續推出新商品一樣，目前也在檢討是否讓這個新形式商品成為介於「聖鬥士聖衣神話EX」和「聖鬥士聖衣神話」陣容之間的另一種選擇。

南田●即使像這樣製作出了新的素體，卻也仍有一些課題仍待解決。這類課題絕大部分都是沒實際做過就不會曉得的呢。

寺野●具體來說，這件試作品就著有肩部無法活動的問題。不過既然省略了聖衣裝卸機構，那麼應該就能採用類似「ROBOT魂」之類的機構來解決才是。

神級雅典娜聖衣 浮雕部位的素材・塗裝試作品

由於「神級」的尺寸較大，光是聖衣浮雕部位的顏色表現就準備了多種試作品。

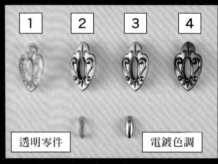

▲上排為頭盔額部中央零件，目前正在檢討(1)透明零件、(2)先上底色再塗裝透明紫的電鍍色調、(3)金屬質感塗裝、(4)虹彩色珍珠質感塗裝這4種顏色表現模式。下排為裝設在中央的橢圓形零件，也準備了透明零件和電鍍色調這2種版本。

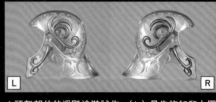

▲頭盔部位的浮雕塗裝試作。（L）是先施加和上圖(3)一樣的金屬質感塗裝，再塗裝黃色的虹彩色珍珠質感。（R）則是採上圖(2)的方法並重疊塗布，使夾層的透明紫能更深一點。

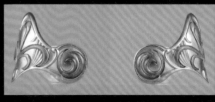

▲用來確認透明零件施加珍珠質感塗裝後，光澤感效果如何的塗裝試作。左側塗裝珍珠黃，右側則為珍珠紫水晶色。珍珠黃的試作品在質感表現上與動畫設定較為相近。

▲左側是黑色底漆→藍金色→紫水晶紫，右側則是白色底漆→粉紅紫→紫水晶紫，用來確認底色會如何影像虹彩色珍珠質感的塗裝試作品。

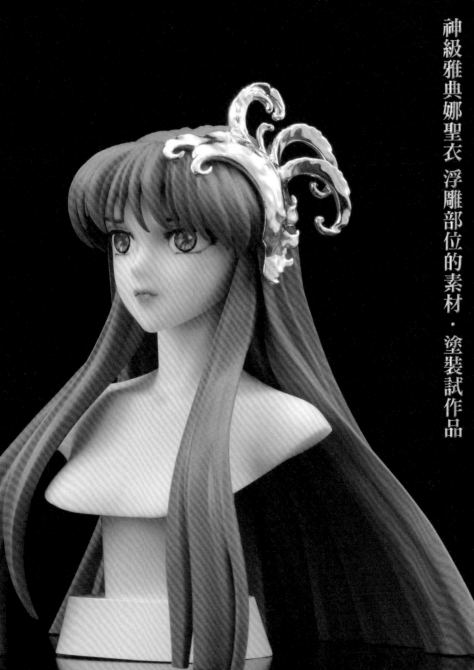

▲「聖鬥士聖衣神級 女神雅典娜」商品製作檢討用的胸像試作品。適合1/6比例的表現手法之一，就是將雙眼製作為獨立零件來提升質感。唯有大尺寸商品才得以細膩實現的瞳孔，以及嘴唇處的漸層塗裝都值得矚目。

▼雅典娜的頭身比例修正方案草圖。不僅大致改良成適合1/6尺寸的體型，亦重新調整造型均衡感，即使是未穿聖衣狀態也能顯得很自然。另外也重新檢討了黃金杖與神盾的尺寸。

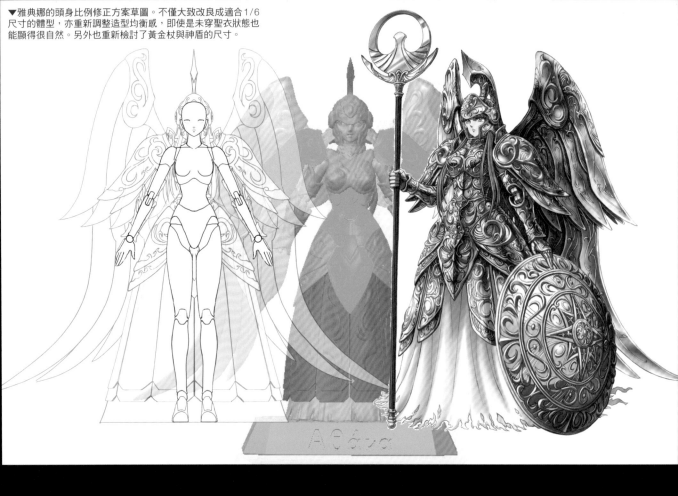

南田●不過《星矢》角色畢竟是人而不是機器人，要是設計成聖衣在擺設動作時會壓進身體裡的機構，應該會有很多人覺得看起來很不協調吧。這方面就得找出大家都能接受的表現方式才行。

寺野●舉例來說，穿著衣服的部分可以像機器人一樣能夠往內轉折、凹陷。既然外面罩著布料，裡面的可動機構到底是什麼模樣應該也就看不出來了。

南田●雖然根據這個想法做出來了，不過目前使用的布料實在太貼身，表面還是會浮現關節的輪廓。但臀部那邊表現出來的效果還真是了不得呢（笑）。

寺野●充分顯現出了翹臀，真的很不錯呢（笑）。但貼身過頭確實會產生弊病。為了確定究竟要採用什麼素材，這也是得和工廠繼續溝通討論的部分呢。

南田●膝蓋背面也有待解決的課題。為了讓關節能夠彎曲，該處可不能被任何聖衣零件遮擋住喔。

──要是聖衣零件的背面沒有連接起來，那就和原本的裝卸型聖衣一樣了呢。

南田●話是這麼說沒錯，可是聖衣零件的背面一旦連接起來，膝蓋就會無法彎曲。這點頗令我煩惱呢。

寺野●光看就曉得這其實是個大問題。前幾任企劃負責人應該也曾想到「無聖衣裝卸機構的星矢」這個階段，不過這也是直到實際做了試作品才發現問題的部分呢。

南田●另外，臂部的無縫構造在現階段也仍在嘗試中。

寺野●雖然在2017年的TAMASHII NATION裡就曾展出過無縫型素體，但是請工廠試作之後，發現要讓可動玩偶全身上下都採用那種構造是非常困難的事。不過星矢其實只有雙臂外露，因此拿來測試這類技術可說是剛剛好。

南田●像無縫構造和布料運用這類提案是原型師無法顧及的，這方面必須仰賴寺野先生提出明確指示，然後我才能就這個範圍內做出妥善安排。

寺野●無縫構造仍有許多尚待解決的課題，這次也只是試驗性地採用罷了。布料也是基於以往商品的服裝部位總是顯得硬梆梆，想要設法解決這點。再加上看到其他公司的1/6角色玩偶都能順利穿上布料製服裝，因此覺得若是聖衣神話尺寸的話，搞不好可以套用這個形式。雖然目前素體僅止於3rd和EX階段，不過希望能透過採用無縫式關節和布料製服裝摸索新的方向性。

【神級的現況】

──這件撒卡又是基於什麼構想製作的呢？

南田●在溝通討論新產品類別「神級」的規格該如何呈現時，自然而然地提到了關節部位顏色要如何處理的課題。雖然這是以往各式聖衣玩具都能通融的部分，不過要是關節沒有比照聖衣的顏色製作，那麼其實是不符合設定的。

寺野●其實「神級」雅典娜試作品就是把素體手肘部位製作成聖衣相同的顏色呢。

南田●確實是這樣呢。不過那充其量只是「總之先做成和聖衣相同顏色試試看吧」的層級，實際的「神級」到底會如何處理，這是今後有待解決的課題。

寺野●過去各款聖鬥士聖衣神話都是按照素體原有顏色來呈現，不過「神級」則是將這部分列為課題，據此試著套用在「EX」上的成果就是這件撒卡素體。

──話說「神級」在公布消息後也過了一段時間，現況究竟如何呢？

南田●1/6尺寸其實已經有了「皇級」這個品牌在，那麼「神級」究竟該具備什麼要素才足以稱為「神級」，目前其實仍在就這點進行研究中。在前任企劃負責人西澤清人所構思的概念中，其嘗曾提及「要讓脫下聖衣後的模樣更具寫實感」。由於最初進行試作的就是雅典娜，因此也有針對讓臂部等外露處採用無縫構造來呈現

的方案進行過討論。接著又陸續衍生出了前述的關節顏色，以及臉部該如何製作之類的課題。

——關於臉部該如何呈現一事，這次兩位準備的胸像就是答案所在嗎？

南田●如果像以往一樣，純粹是在PVC成形的臉部零件經由移印呈現眼睛，那麼就只是「神話」的放大版本罷了，我個人提出的方案是用獨立零件來呈現眼睛，藉此呈現有別於臉部的質感。用獨立零件來呈現的話，不僅更易於進行移印，還能採用塑膠材質製作眼睛凸顯出相異質感。這件胸像就是根據前述要素試驗性地製作出來的。

寺野●雖然說「更易於進行移印」，不過在這件之前的試作品可是連眼睛零件背面都上色才行呢（笑）。

南田●這件最新版試作品其實還更進一步往黏貼印刷物的方向調整，這樣一來應該就能表現出比移印更為細膩的眼神圖樣。除此之外，亦有更動「神級」頭身比例的提案。其實先前展出的雅典娜和黑帝斯提案參考試作品在頭身比例方面和「神話」相同，導致頭部顯得過大，若是要製作成看起來很自然的1/6可動玩偶，那麼勢必得重新調整造型均衡性才行。因此這件胸像把頭部的尺寸做得比提案參考試作品小了一號。

寺野●就現況來說，這件已經是第3階段左右的試作品了。雖然到目前為止沒有公開發表新進度，不過我們在內部已經做了不少嘗試。

南田●由於是1/6這種大尺寸，因此也在設法摸索頭髮的視覺資訊量該做到什麼程度才好，甚至試著為臉孔化妝，做了許多大破大立的事呢（笑）。

寺野●只是「神級」有待解決的課題實在過多，我個人在剛當上企劃負責人時也曾一度先將整個企劃分成多個項目，以便個別構思該如何呈現關節的顏色、是否要穿上布料製服裝之類的課題。畢竟非得在腦子裡稍微理出較明確的脈絡不可。

南田●為了不淪為「神話」的放大版本，「眼部表現」「採用無縫

構造」「關節顏色」等課題可說是逐一浮上了檯面，在打算具體討論該如何落實才好的時候，剛好企劃負責人從西澤先生交棒給了寺野先生。結果他就這方面提出了「雅典娜本身的特色何在」這個大哉問呢（笑）。

寺野●讓一切得從頭來過，真是不好意思（笑）。

南田●「神級」從品牌名稱到發表都是由西澤先生規劃的，甚至連商品陣容都企劃好了。不過寺野先生則是認為「應該先從商品主題開始重新全盤檢討起」，據此做出的就是這件試作品。

寺野●這是根據會回饋到「神級」的前提試作而成，不過或許連「神話」尺寸也有機會採用呢。如何製作出最理想的樣貌，這可說是「神級」的課題所在，只要能夠成功克服，那麼其他品牌亦可應用這些技術呢。

——最後應該是挑戰沒有骨架零件也能呈現星座形態囉，不過這方面應該非常難以實現吧？

寺野●就「聖衣分解裝著圖」來看，有不少都是得將剩餘零件收納到內部的形式。要是當真按照這種設計來做，那麼聖衣必然會有局部得插進可動玩偶的手腳裡。假如不拘泥於固有造型，那麼應該能做出不需要骨架也可以組成星座形態的聖衣才是。

南田●我個人也是打從以前就能希望能做到聖衣不需要骨架零件的程度。因此曾經就波賽頓和蘇蘭多的象徵物形態提出以動畫為準，製作成沒有頭部後側零件造型的方案，蘇蘭多只要有附屬可自由裝卸的頭部後側零件，大家應該也就能接受才是。其實我之前也數度提過這類的表現方案呢。

——兩位這次介紹的試作品最後究竟會以何種形式來呈現，實在非常令人期待呢。

寺野●您客氣了。不過慎重起見，最後還是要重新聲明一下，這幾件試作品只是為了介紹現階段研究成果才準備的，並不代表就此作為新系列的素體。如同先前所述，就企劃負責人的立場來說，「神話」和「EX」的商品陣容仍是第一優先，這方面還請大家秉持愛與包容關注相關發展就好，總之往後也請多多指教囉。

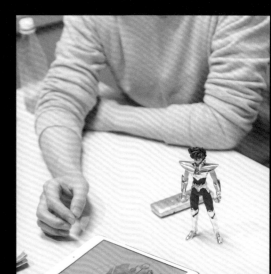

寺野彰
隸屬於BANDAI SPIRITS COLLECTORS事業部。2011年進入BANDAI，曾擔綱「ROBOT魂」「超合金」「超合金魂」「METAL BUILD」「S.H.Figuarts MARVEL系列」等商品。自2018年4月起擔綱「聖鬥士聖衣神話」，亦負責統籌「S.H.Figuarts」。

南田香名
約聘原型師。曾經手「聖鬥士聖衣神話」2nd、3rd素體和女性素體等原型。不僅以個人身分承包原型製作，亦加入同業的研發團隊從事原型調整作業。曾參與過「S.H.Figuarts」和「SDX」等商品研發。

SAINT CLOTH MYTHOLOGY
ONE THOUSAND WARS EDITION

『聖鬥士星矢』
原作・作畫
車田正美　Masami KURUMADA

『聖鬥士星矢 セインティア翔』
原作
車田正美　Masami KURUMADA

漫畫
久織ちまき　Chimaki KUORI

攝影
葛貴紀　Takanori KATSURA(INOUE PHOTO STUDIO)

攝影協力
南田香名　Kana MINAMIDA

設計
デイジーグロウ　daisygrow

封面設計
西村大　Dai NISHIMURA(daisygrow)

編集
伊藤大介　Daisuke ITO
丹文聡　Fumitoshi TAN
今井貴大　Takahiro IMAI

編集・執筆
高柳豊　Yutaka TAKAYANAGI(TARKUS)

編集協力
タルカス　TARKUS

協力
(株)集英社　SHUEISHA
(株)秋田書店　AKITASHOTEN
東映アニメーション(株)　TOEI ANIMATION
高瀬ゆうじ　Yuuzi TAKASE(TAKASE PHOTO OFFICE)
(株)BANDAI SPIRITS　BANDAI SPIRITS

SAINT CLOTH MYTHOLOGY –ONE THOUSAND WARS EDITION–
© 車田正美／集英社・東映アニメーション
© 車田正美／「聖闘士星矢 黄金魂」製作委員会
© 車田正美・久織ちまき（秋田書店）／東映アニメーション
Chinese (in traditional character only) translation rights arranged with
HOBBY JAPAN CO., Ltd through CREEK & RIVER Co., Ltd.

出版／楓樹林出版事業有限公司
地址／新北市板橋區信義路163巷3號10樓
郵政劃撥／19907596 楓書坊文化出版社
網址／www.maplebook.com.tw
電話／02-2957-6096　傳真／02-2957-6435
翻譯／FORTRESS
責任編輯／江婉瑄
內文排版／謝政龍
港澳經銷／泛華發行代理有限公司
定價／450元
出版日期／2020 年 2 月

國家圖書館出版品預行編目資料

聖鬥士聖衣神話：千戰傳說版 / HOBBY JAPAN
編輯部作；FORTRESS翻譯. -- 初版. -- 新北市
：楓樹林, 2020.02 面；公分
ISBN 978-957-9501-56-9（平裝）

1. 模型 2. 工藝美術
999　　　　　　　108020232